MARCEL BRISEBOIS

et le Musée d'art contemporain
de Montréal (1985-2004)

PRESSES DE L'UNIVERSITÉ DU QUÉBEC
Le Delta I, 2875, boulevard Laurier, bureau 450
Québec (Québec) G1V 2M2
Téléphone : 418-657-4399 • Télécopieur : 418-657-2096
Courriel : puq@puq.ca • Internet : www.puq.ca

Membre de
L'ASSOCIATION
NATIONALE
DES ÉDITEURS
DE LIVRES

Diffusion / Distribution :

CANADA et autres pays

PROLOGUE INC.
1650, boulevard Lionel-Bertrand
Boisbriand (Québec) J7H 1N7
Téléphone : 450-434-0306 / 1 800 363-2864

SUISSE

SERVIDIS SA
Chemin des Chalets
1279 Chavannes-de-Bogis
Suisse
Tél. : 22 960.95.32

FRANCE

SODIS
128, av. du Maréchal
de Lattre de Tassigny
77403 Lagny
France
Tél. : 01 60 07 82 99

BELGIQUE

PATRIMOINE SPRL
168, rue du Noyer
1030 Bruxelles
Belgique
Tél. : 02 7366847

AFRIQUE

ACTION PÉDAGOGIQUE
POUR L'ÉDUCATION ET LA FORMATION
Angle des rues Jilali Taj Eddine
et El Ghadfa
Maârif 20100 Casablanca
Maroc

MARCEL BRISEBOIS
et le Musée d'art contemporain de Montréal (1985-2004)

BERNARD CHASSÉ ET LAURENT LAPIERRE

2011

Presses de l'Université du Québec
Le Delta I, 2875, boul. Laurier, bur. 450
Québec (Québec) Canada G1V 2M2

Catalogage avant publication de Bibliothèque et Archives nationales du Québec et Bibliothèque et Archives Canada

Chassé, Bernard, 1964-

 Marcel Brisebois et le Musée d'art contemporain de Montréal (1985-2004)

 Comprend des réf. bibliogr.

 ISBN 978-2-7605-2699-0

 1. Brisebois, Marcel, 1933- - Entretiens. 2. Musée d'art contemporain de Montréal. 3. Directeurs de musée d'art - Québec (Province) - Entretiens. 4. Leaders - Québec (Province) - Entretiens. I. Lapierre, Laurent, 1940- . II. Brisebois, Marcel, 1933- . III. Titre.

N910.M712C42 2011 708.11'428 C2010-942213-9

Nous reconnaissons l'aide financière du gouvernement du Canada par l'entremise du Fonds du livre du Canada pour nos activités d'édition.

La publication de cet ouvrage a été rendue possible grâce à l'aide financière de la Société de développement des entreprises culturelles (SODEC).

Les auteurs remercient le Centre de cas HEC Montréal d'avoir autorisé la production de ce livre.

Intérieur
Mise en pages : Presses de l'Université du Québec

Couverture
Conception : Richard Hodgson
Photographie : Jean Martin

1 2 3 4 5 6 7 8 9 PUQ 2011 9 8 7 6 5 4 3 2 1

Dépôt légal – 1er trimestre 2011
Bibliothèque et Archives nationales du Québec / Bibliothèque et Archives Canada
Imprimé au Canada

Remerciements

Le présent ouvrage a été réalisé grâce à l'aimable autorisation de M. Marcel Brisebois, qui a généreusement accepté de répondre à notre demande et de participer activement à la conception et à l'élaboration de notre projet. Nous tenons également à souligner les compétences et le dévouement de Francine Lavallée, secrétaire de direction au Musée d'art contemporain de Montréal. Elle nous a permis d'avoir accès à un nombre important de documents, textes de conférences et articles divers, dont certains inédits. Enfin, nos remerciements vont à Élaine Bégin, bibliothécaire de référence à la médiathèque du Musée, qui a judicieusement choisi les images reproduites dans le présent ouvrage. Sans ces personnes, ce livre n'aurait jamais vu le jour.

Table des matières

Remerciements . VII
Introduction . 1
 Méthode et enjeux . 4
 Du leader, du leadership . 8
 De quelle stratégie parle-t-on au juste ? 11

CHAPITRE 1
Années d'apprentissage . 15
 La famille Brisebois : service et excellence 17
 Privilèges d'une microsociété . 21
 Cauchemar de l'école . 23
 Éveils intellectuels . 26
 Prises de conscience sociale . 27
 Entrée au Grand Séminaire de Montréal 29
 Ici Radio-Canada (1959-1960) 40

Chapitre 2
Paris, 1960-1967 . 43
 Enfin un sentiment de liberté... 43
 Études supérieures à la Sorbonne 46
 Accès au milieu des intellectuels 51
 Le retour . 54

Chapitre 3
L'enseignant, le pédagogue 57
 Le Collège de Valleyfield . 57
 S'interroger sur ce qu'est et doit être l'éducation 59
 Apprendre le métier de gestionnaire:
 un accident de parcours . 60
 Aujourd'hui à *Rencontres*... 62

Chapitre 4
Le Musée d'art contemporain 67
 Brefs rappels historiques . 67
 Loi sur les musées nationaux 70
 Une nomination qui fait du bruit 71
 Un musée ou un centre d'exposition? 74
 Le musée au centre-ville de Montréal 76
 Un site, une architecture, de nouvelles orientations 82
 Le Rapport Geoffrion . 86

Chapitre 5
Sur quelques principes de gestion...
L'ambition d'être soi-même 91
 Revendiquer son besoin d'autonomie 94
 Assumer le rôle de « général directeur » 96
 Éduquer et communiquer . 102

CHAPITRE 6
L'avenir . 107
 Maintenir une collection vivante 107
 Mondialisation: effets et conséquences 110
 Où en est l'art contemporain? 113
 Retraite de Marcel Brisebois 117

ANNEXES
Annexe 1
 Évolution de la collection depuis 10 ans 121
Annexe 2
 États financiers . 124
Annexe 3
 Choix de textes de Marcel Brisebois (1986-1998) 126

Liste des illustrations . 129

Introduction

Depuis sa fondation en 1964 par le gouvernement du Québec, le Musée d'art contemporain de Montréal (MACM) n'a jamais cessé de faire l'objet de critiques et de controverses de toutes sortes, bien souvent par ceux-là mêmes qui l'ont vu naître. D'un côté, plusieurs artistes ont cru, et croient toujours, que le Musée fait trop peu pour eux, et pour le soutien, le dynamisme et le rayonnement du milieu des arts visuels québécois en général. De l'autre, nombreux sont les fonctionnaires du ministère de la Culture et des Communications qui ont remis en cause le mandat de l'institution (un musée? un centre d'exposition?), lorsqu'ils n'ont tout simplement pas songé à en fermer les portes... Seule institution muséale vouée exclusivement à l'acquisition, à la conservation et à la diffusion d'œuvres d'art contemporain, le Musée attire tout de même aujourd'hui plus de deux cent mille visiteurs chaque année et présente un budget sans déficit.

Nous devons néanmoins nous demander si le MACM occupe réellement sa juste place dans le paysage culturel d'ici, alors même que d'autres musées (pensons seulement au Musée des beaux-arts de Montréal, au Musée national des beaux-arts du Québec et au Musée des beaux-arts du Canada) présentent également des expositions d'artistes contemporains? Au fait, comment une institution aussi contestée a-t-elle pu survivre à tant de bouleversements et de remises en question? Faut-il y voir le signe d'une turbulence perpétuelle, ou bien celui

d'une crise nécessaire, qui témoignerait de la vitalité de l'Institution, l'art contemporain étant le symbole même de la provocation, de la remise en cause, de l'interrogation ?

Marcel Brisebois, ancien directeur du Musée, en a vu d'autres, comme le dit l'expression populaire. Il a su faire face à la contestation et répondre avec franchise, parfois même avec un brin d'impertinence et de provocation, ce dont il ne se cache pas, à ceux et celles qui ont dénoncé ses pratiques et ses choix de gestionnaire. Sa personnalité colorée, sa conception de l'art contemporain en général et tout particulièrement de l'art contemporain québécois et canadien, sa volonté acharnée de constituer une collection d'importance et d'ouvrir l'institution au plus large public possible, en mettant entre autres sur pied un centre de recherche et une bibliothèque accessible à tous, enfin sa détermination à positionner le Musée d'art contemporain de Montréal sur l'échiquier muséal international, en ont fait ce que ce dernier est devenu à ses yeux : une institution vivante et prête à relever les défis muséologiques de demain.

Considéré la plupart du temps comme une figure de contestation, Marcel Brisebois a beaucoup fait parler de lui et dans les termes les plus divers. L'a-t-il seulement cherché ? Y a-t-il eu un réel désir de provocation de sa part ? Quoi qu'il en soit, il reste que son franc-parler et ses prises de position en ont étonné plusieurs. Un grand nombre d'intervenants du milieu des arts visuels ne partagent pas sa vision et se font un plaisir de le contester publiquement. Dans les coulisses, on dénonce son trop long règne à la tête de l'institution, qu'il a dirigée pendant plus de 16 ans. Comment Marcel Brisebois voit-il son rôle de gestionnaire dans tout cela ? Quelles doivent être, selon lui, les orientations présentes et futures du Musée d'art contemporain ? Et Marcel Brisebois l'homme, l'intellectuel, qui est-il vraiment ? D'où vient-il ? Comment entrevoit-il son propre avenir ?

Ces questions en suspens expliquent notre décision de publier aujourd'hui ce livre sur Marcel Brisebois et le Musée d'art contemporain de Montréal. Depuis son enfance et son adolescence à Valleyfield, en banlieue de Montréal, à ses années d'interviewer-vedette à la télévision de Radio-Canada, Marcel Brisebois semble toujours avoir été là au moment propice. Une carrière tracée d'avance ? Non, répond-il sans hésiter. Le hasard a fait son œuvre. Lorsqu'on y regarde de plus près, une constance ressort de ce parcours apparemment disparate, marqué par la pratique de plusieurs métiers : Marcel Brisebois a sans cesse voulu être au service de sa communauté en jouant un rôle actif de pédagogue.

Ce parcours, plutôt exceptionnel il faut bien le dire, est aussi celui d'un intellectuel qui a beaucoup réfléchi sur le sort de la culture, pour reprendre ici le titre d'un ouvrage bien connu de Fernand Dumont. Les grandes orientations politiques et culturelles que les gouvernements québécois et canadien ont voulu mettre en place au cours des 30, 40 dernières années, l'ont sans cesse profondément interpellé. Cette préoccupation est d'ailleurs toujours présente chez lui et témoigne sans aucun doute de l'éducation qu'il a reçue d'abord dans son milieu familial, puis au Grand Séminaire de Montréal, où il a étudié entre 1954 et 1958, date de son ordination, et à Paris, où il a vécu de 1960 à 1967. Peu d'étudiants canadiens-français ont eu la chance de fréquenter, comme lui, la Sorbonne dans les années 1960 et de suivre les cours de philosophes et de sociologues comme Raymond Aron, Paul Ricoeur, Vladimir Jankélévitch et bien d'autres encore. Ces années de formation répondent à la curiosité intellectuelle incessante d'un jeune homme ouvert d'esprit, qui n'hésite pas à remettre en cause les certitudes idéologiques de son temps. Ses études de doctorat en philosophie lui permettent surtout de comprendre l'importance qu'il y a à vouloir donner un sens à ce qui est, à ce qui doit être fait et à la manière dont on peut faire les choses.

Le point de départ du présent ouvrage vient de notre volonté à mieux comprendre, de l'intérieur pourrions-nous dire, le mandat et le fonctionnement du Musée d'art contemporain de Montréal. Il y avait là pour nous un véritable objet de curiosité, un désir de connaître les principes d'une gestion profondément marquée par la personnalité d'un ancien directeur. Pour ce faire, Marcel Brisebois a généreusement accepté de nous accorder une longue série d'entrevues au cours de l'été 2001[1]. Chacune de nos rencontres a varié entre trois et six heures, la dernière ayant été enregistrée devant les caméras des studios des HEC Montréal. Aucune de nos entrevues n'a été interrompue par le besoin de prendre une pause et Marcel Brisebois n'a jamais laissé entrevoir quelques signes de fatigue ou pertes de concentration que ce soit.

Il nous a reçus dans son ancien bureau au Musée d'art contemporain, un espace ouvert, dépouillé. Nous n'y trouvons aucun objet décoratif, aucune œuvre d'art, tableaux, sculptures ou autres, simplement deux causeuses disposées l'une en face de l'autre avec entre elles une

1. Nos rencontres ont eu lieu le 25 mai et les 12, 18 et 23 juillet 2001. Pour la rédaction de ce livre, nous avons également disposé d'entrevues réalisées antérieurement avec Marcel Brisebois et conservées au Centre de cas de HEC Montréal (23 septembre 1988, 31 octobre 1996, 3 et 13 mars 1997, 6 mai 1997, 7 septembre 2000 et 19 janvier 2001). Ce matériel fut pour nous d'une aide considérable.

table d'appoint, et le bureau même du directeur, sur lequel règne une sorte d'heureux désordre dans lequel M. Brisebois se sent parfaitement à l'aise. Un rapide coup d'œil nous permet d'y voir un ouvrage sur la question du nu dans l'art contemporain, une pile d'appels téléphoniques à retourner, le rapport de la dernière réunion de l'Association of Art Museum Directors et une coupure de presse de la dernière édition du New York Review Books. L'architecture de la pièce a été conçue de manière à ce que nous ayons une vision panoramique sur Montréal. D'un côté, nous avons vue sur l'esplanade de la Place des Arts, de l'autre, à notre gauche, se trouve un des immeubles de l'Université du Québec à Montréal, situé sur le boulevard de Maisonneuve. Enfin, derrière nous, ce sont les immeubles et tours à bureaux du centre-ville qui surgissent droits comme des flèches.

D'une rencontre à l'autre, Marcel Brisebois n'a jamais cessé d'être disponible, nous recevant chaque fois avec le sourire et une chaude poignée de main. Nous connaissions déjà son esprit vif, son sens unique de la répartie, son immense culture, sa douce ironie. À notre plus grand plaisir et étonnement (pourquoi le cacher?), nous avons également découvert un homme d'une grande sensibilité, lecteur avide, mélomane averti, qui ne s'empêche aucunement de jouir des bonnes choses de la vie, ne dédaignant pas les plaisirs de la table et encore moins ceux de la conversation. Bien qu'il lui arrive souvent de se cacher derrière l'image d'une sorte de brillant interlocuteur ne détestant pas les mondanités, Marcel Brisebois peut aussi être d'une simplicité véritable, peut-être même d'une certaine timidité par moments, et toujours à l'écoute des autres.

Marcel Brisebois nous a également permis d'avoir librement accès à plusieurs autres types de documents, textes de conférences, rapports financiers, mémoires, articles de presse, notes personnelles sur divers sujets et ainsi de suite. C'est dire combien le matériel dont nous avons pu disposer pour la rédaction de ce livre a été considérable, riche et varié.

Méthode et enjeux

Les entretiens réalisés avec Marcel Brisebois constituent le cœur du présent ouvrage. Ils ont été conduits dans le respect de certaines règles, établies conjointement entre le professeur Laurent Lapierre et le directeur du MACM.

Marcel Brisebois a systématiquement refusé que nous lui adressions à l'avance nos questions, préférant, nous a-t-il dit avec insistance, rester le plus ouvert, le plus spontané possible. Le métier de journaliste d'entrevues, qu'il a pratiqué pendant près de 30 ans, lui a appris combien il est important d'être disponible et attentif à l'autre, à sa parole, à ses moindres gestes et réactions. Connaître d'avance les questions et se préparer en conséquence, c'est annihiler, selon lui, l'essentiel du jeu même de l'entrevue, qui consiste à établir une communication réelle et partagée entre deux personnes.

À chacune de nos rencontres, nous lui avons demandé de nous raconter sa vie. Nous l'avons laissé libre de nous dire ce qu'il voulait, d'insister ou pas sur tel ou tel événement, bref de puiser dans sa mémoire les souvenirs qu'il a bien voulu nous faire partager, sans contrainte aucune. Libre aussi de ne pas tout nous dire, par pudeur ou plus simplement encore pour préserver l'anonymat de certaines personnes de son entourage. Nous croyons que cette approche constitue l'un des meilleurs enseignements possible. Elle nous permet surtout de saisir *in vivo* la complexité des êtres et des métiers qu'ils pratiquent. Le récit, c'est-à-dire la mise en forme d'une histoire à partir du témoignage de celui-là même qui l'a vécue, constitue un matériau rare et extraordinairement riche. Marcel Brisebois nous a parlé de lui-même, de sa réalité comme homme et comme gestionnaire d'une importante organisation culturelle, à partir de son propre point de vue, c'est-à-dire de ce qu'il perçoit, lui, de la réalité.

Bien sûr, cette manière de procéder n'est pas sans risque. À deux ou trois reprises, Marcel Brisebois nous a d'ailleurs confié avoir l'impression de faire avec nous « une sorte de psychanalyse[2] » – ce sont ses mots exacts –, nous racontant ainsi tout haut ce qu'il a pu vivre, notamment dans son enfance. Loin de nous cette intention. L'approche psychanalytique ne peut être utilisée que dans des conditions précises, plutôt éloignées de celles que nous avons voulu créer. Cette remarque est pourtant essentielle en elle-même, parce qu'elle tient à toute autre chose, nous semble-t-il.

Elle tient d'abord au fait que Marcel Brisebois n'ignore pas ce qu'est la psychanalyse. Lui-même a dû faire un stage en milieu psychiatrique lors de ses années d'études de philosophie à Paris. Il ne faut

2. Sauf indication contraire, toutes les citations dans ce caractère dans la suite du texte sont extraites des entrevues accordées par Marcel Brisebois au cours de l'été 2001.

pas oublier non plus que plusieurs des figures intellectuelles des années 1960 (celle de Paul Ricoeur, entre autres) ont été intéressées par la redécouverte de la psychanalyse.

Cette remarque nous démontre également combien il n'est jamais facile de parler de soi, véritablement. Se souvenir de ses origines, raconter son enfance et son adolescence, ses rapports avec les autres comme avec soi-même, chercher à donner rétrospectivement un sens à ce que l'on a fait ou voulu faire, est un exercice périlleux et autrement plus complexe qu'il n'y paraît au départ. Cela suppose une sorte de mise à distance de qui l'on a été, mais aussi une mise à distance de qui l'on est, au moment même où l'on parle, tout en restant soi-même. Marcel Brisebois a été conscient de cela, avouant au détour d'une phrase, preuve d'une lucidité étonnante : « J'essaie de parler de moi en jouant le moins possible, quoiqu'on joue toujours, c'est inévitable. » L'une des règles premières de nos entrevues aura donc été justement celle-là, le jeu, le jeu des mots qui consiste en la mise en récit de son histoire personnelle.

Marcel Brisebois nous a également confié ne pas comprendre ce qu'il pouvait y avoir d'intéressant dans ce qu'il nous disait de son enfance et de ses années de formation... Ce n'était pas de la fausse modestie de sa part, seulement une manière de nous signaler la pudeur qu'il y a à se dévoiler ainsi devant les autres. Là encore, c'était une manière de nous parler autrement de lui-même. Dans son livre, intitulé *Le drame de l'enfant doué*, Alice Miller démontre toute l'importance qu'il faut accorder à l'enfance dans le développement ultérieur de la personne. Afin d'illustrer son propos, elle donne en exemple l'enfance du sculpteur britannique Henry Moore. Enfant, Moore devait souvent masser avec de l'huile le dos de sa mère, qui souffrait de rhumatismes. Sachant cela, écrit Alice Miller, son approche des œuvres de l'artiste ne fut plus jamais la même pour elle. « Les grandes femmes couchées avec ces petites têtes – je voyais là la mère [d'Henry Moore] à travers les yeux du petit garçon, qui, à cause de la perspective, rétrécit la tête de sa mère et qui a le sentiment que ce dos tout proche est immense[3]. » Nous pourrions aussi parler des rondeurs des sculptures de Moore, qui ne sont pas sans rappeler le mouvement intime de celui qui caresse, voire épouse la forme du corps maternel.

3. A. Miller, *Le drame de l'enfant doué. À la recherche du vrai Soi*, traduit de l'allemand par Bertrand Denzler et revu par Jeanne Étoré, Paris, Presses universitaires de France, coll. « Le fil rouge », 1983, p. 16.

Marcel Brisebois a lui-même appliqué cette démarche lorsqu'il nous a parlé de l'artiste Louise Bourgeois, nous racontant l'enfance de celle-ci, les relations de son père et de sa mère, le métier qu'eux-mêmes pratiquaient. Bien qu'aucune œuvre artistique ne puisse se réduire à de simples enjeux biographiques, nous croyons qu'il est possible d'y trouver quelques indices, certains plus éclairants, plus déterminants que d'autres.

> Si on ne connaît pas la vie de Louise Bourgeois, on ne comprendra sans doute pas beaucoup ce qu'elle a pu faire. Pourquoi ces écheveaux, pourquoi ce fil, pourquoi le thème de l'araignée? Pourquoi le thème de la castration masculine? Eh bien, parce qu'elle a eu telle vie... Son père réparait des tapisseries pour les Américains qui achetaient des œuvres d'époque. Par une attitude propre à la culture américaine, ces collectionneurs ne pouvaient pas supporter la vue du sexe de tel ou tel personnage... Le rôle de la petite Louise était de couper le sexe des messieurs, d'Hercule ou de Thésée, dans les tapisseries qui illustraient des scènes de mythologie. Après cette opération, on réparait le tout en tissant des feuilles de vigne. Son père avait installé sa maîtresse à domicile. On devine combien du coup sa mère était humiliée de cette situation, elle qui était très impliquée dans cet atelier de restauration. Quand on connaît tout cela, on finit par comprendre comment, 70 ans plus tard, dans le contexte non plus d'une culture machiste comme on dit maintenant, mais dans une culture marquée par le mouvement féministe, Louise Bourgeois va exprimer des choses qu'elle a pu ressentir déjà très jeune et sur lesquelles elle a réfléchi tout le reste de sa vie: le rôle de la mère, le rôle des liens que la mère cherche à tisser malgré tout...

Appliquer à la méthode des cas, comme nous le faisons en gestion à HEC Montréal, cette approche nous paraît tout aussi instructive et justifiée que bien d'autres.

Certains croiront que les assises théoriques de notre démarche sont un peu plus discutables. Pis encore, ils insisteront en disant que l'on fait ici de la « psychanalyse biographique ». On prétextera que nous sommes trop subjectifs et que cette subjectivité est difficilement conciliable, sinon pas du tout, avec le métier de gestionnaire qui implique, lui, de toute évidence, une grande part de rationalité. Les chiffres existent, les rapports annuels, les demandes de subventions, les lois sont là, de nombreuses contraintes ne peuvent être évitées.

Certes. N'est-il pas urgent toutefois de dépasser la simple antinomie subjectivité-objectivité afin d'apporter une compréhension nouvelle du métier de gestionnaire ? Car c'est à partir de soi, c'est-à-dire de l'image que nous avons de soi-même et qui se structure à partir de la petite enfance et du récit que nous en ferons plus tard, que la subjectivité prend forme et nous permet d'appréhender le rationnel, l'objectif. C'est à partir de ses expériences personnelles et donc, encore une fois, de sa propre subjectivité, que nous exerçons le métier de gestionnaire... plutôt qu'un autre d'ailleurs...

Autrement dit, si la gestion implique une grande part de rationalité, de jugement, la volonté de mettre en œuvre des stratégies de toutes sortes permettant de mobiliser des gens autour de soi dans la réalisation d'un projet donné, elle comporte aussi une part déterminante de subjectivité, de projection de soi et une reconnaissance des autres. Le leadership des gestionnaires ne réside pas seulement dans l'application de connaissances, ce que nous démontre Marcel Brisebois.

Du leader, du leadership

La question du leadership est vaste et suscite mille approches comme mille réponses. Le mot est à la mode et coiffe sans doute autant de réalités qu'il y a de personnes qui se disent ou que l'on dit être les leaders d'un groupe donné. Du leader, le *Petit Robert* donne la définition suivante : « Leader (n. m., 1829, mot angl. "conducteur") : Chef, porte-parole d'un parti, d'un mouvement politique. *Le leader gouvernemental et le leader de l'opposition.* » Sous l'entrée du mot leadership, nous pouvons lire ce qui suit : « (n. m., 1879, mot angl. de leader). Anglicisme (Polit.) Fonction, position de leader. V. *Commandement, direction, hégémonie.* » Dans leurs acceptions les plus courantes, les termes de leader et de leadership trouvent donc leur origine, somme toute assez récente, dans la langue anglaise et se voient associés soit à la sphère politique (nous parlons de leader gouvernemental, par exemple), soit encore à la sphère militaire, lorsqu'il est fait usage d'un terme comme celui de « commandement ». Le leader est celui qui se trouve en poste de pouvoir et qui donne la direction, le sens à suivre ; celui qui aussi, dans certains cas, exerce une domination totale sur les autres, un groupe, un État, une nation. L'hégémonie en matière de leadership ressemble fort à ce que certains appellent alors le totalitarisme. L'histoire géopolitique en est remplie d'exemples.

Marcel Brisebois n'a pas hésité à nous dire qu'il existe, selon lui, plusieurs formes de leadership. Pour s'expliquer, il recourt à l'histoire des campagnes napoléoniennes et à la légende du pont d'Arcole. L'allusion renvoie au récit que fit un jour le jeune général Bonaparte à la suite de sa victoire face à l'armée autrichienne : « L'ennemi, écrit Bonaparte, avait envoyé quelques régiments dans le village d'Arcole, au milieu des marais et des canaux. Ce village arrêta l'avant-garde pendant toute la journée. Augereau, empoignant un drapeau, le porte jusqu'à l'extrémité du pont : "Lâches, cria-t-il à ses troupes, craignez-vous donc tant la mort ?" Cependant il fallait passer ce pont : je m'y portais moi-même, je demandai aux soldats s'ils étaient encore les vainqueurs de Lodi. Ma présence produisit sur les troupes un mouvement qui me décida encore à tenter le passage. À la petite pointe du jour, le combat s'engagea avec la plus grande vivacité. Masséna sur la gauche mit en déroute l'ennemi, et le poursuivit jusqu'aux portes d'Arcole. Le fruit de la bataille d'Arcole est 4 000 à 5 000 prisonniers, quatre drapeaux, dix-huit pièces de canon. » Et la victoire, ne l'oublions pas, de la France sur l'Autriche.

Cette image de Napoléon qui traverse le pont d'Arcole, ses troupes derrière lui, traduit, pour Marcel Brisebois, la double réalité du leadership. D'une part, nous trouvons, dit-il, la figure de Napoléon, incarnant le pouvoir de persuasion et de mobilisation que peut avoir un homme d'audace, prêt à tout pour arriver à ses fins, même au prix de pertes de vies humaines. De l'autre, il y a ceux qui décident de suivre cet homme et qui croient à la réalisation ou à l'aboutissement de son projet, de son entreprise.

> Le leadership se joue à deux niveaux. Il y a d'abord celui qui prend le drapeau et qui franchit le pont d'Arcole, selon la légende. Et puis, il y a ceux qui le suivent. Autrement dit, il y a quelqu'un qui a pris l'initiative de poser ce geste, un peu fou, sous la mitraille, qui décide de prendre le drapeau et de foncer droit devant sur le pont d'Arcole. Mais il y a aussi tous ceux qui se sont dit : voilà un chef.

Donc, pas de leader, pas de leadership, sans la reconnaissance d'une communauté, sans l'adhésion d'un groupe de personnes. Le leader n'existe que si on le reconnaît, on le désigne comme tel. Ici, ce qui fait de Napoléon un leader, c'est d'abord et avant tout ceux qui ont reconnu en lui une figure à suivre, dans le contexte précis d'une avancée contre l'ennemi.

Ce principe se vérifie d'ailleurs, pense Marcel Brisebois, dans les meilleures comme dans les pires situations. Qu'il suffise de rappeler les noms des leaders que furent Gandhi, Martin Luther King, Malcolm X,

Nelson Mandela. À l'inverse, la Deuxième Guerre mondiale nous a cruellement démontré que le leadership peut aussi mener à des atrocités innommables et douloureuses.

> On n'est pas leader simplement comme ça. Il suffit d'évoquer les événements dramatiques du siècle dernier. Qu'on le veuille ou non, il y a des dizaines de milliers de personnes qui se sont inclinées devant quelqu'un dont elles attendaient quelque chose... Sans doute ces personnes ont-elles erré, mais il ne faut pas croire que tout était stalinien ou que tout était hitlérien. Il n'y a pas simplement un parti qui impose quelqu'un. Il y a aussi des gens qui ont suivi Adolf Hitler et qui se reconnaissaient dans le Führer. Ainsi, le leadership se joue dans les deux sens. Il y a tout à coup des phénomènes naturels où l'on dit, voilà, il y a quelqu'un qui a peut-être un physique ingrat ou non imposant, mais qui par sa parole, sa façon d'agir, galvanise tout à coup des énergies. On lui accorde confiance spontanément, parce qu'on trouve chez lui quelque chose qui, finalement, nous rallie à une certaine cause.

Donc là encore, il y aurait celui que l'on trouve à la tête d'un mouvement, d'une équipe, d'un groupe – le leader – et ceux-là mêmes qui forment ce mouvement, cette équipe ou ce groupe et qui se retrouvent, s'identifient à un moment donné à une situation précise. L'un n'existe pas sans l'autre, et inversement. Il n'y a pas de leadership sans adhésion au leader.

> Il peut donc y avoir des situations qui font que quelqu'un devient un leader, que quelqu'un va organiser des énergies. Il peut y avoir, par exemple, des situations de catastrophes et soudainement quelqu'un, par ses connaissances médicales, par ses capacités de relever le moral du groupe, va devenir la personne qui créera une certaine cohésion et amènera les gens à dépasser cette situation et, encore une fois, à se réaliser eux-mêmes dans une situation difficile.

Il importe de retenir ici les termes suivants : « organiser les énergies », disposer des « connaissances » nécessaires à telle ou telle situation, avoir les « capacités de relever le moral du groupe », donner une « cohésion », amener les autres à « se réaliser dans une situation difficile ». Il y aurait là très certainement des équivalences possibles avec les concepts d'adaptation, de motivation, de développement d'une communauté

d'intérêts, de création de relations professionnelles satisfaisantes, concepts sur lesquels nous insistons beaucoup ces dernières années dans les écoles de gestion.

> Pour moi [souligne encore Marcel Brisebois] il n'y a pas un leader. Il y a peut-être des situations qui font qu'on puisse exercer un certain leadership, c'est-à-dire une espèce de qualité de base. Je dirais que ces qualités de base résident sans aucun doute dans une certaine connaissance. Je ne veux pas dire nécessairement une connaissance qui va être certifiée par des diplômes universitaires, mais une certaine connaissance d'un domaine, une certaine vision, une certaine confiance aux autres, une certaine capacité de permettre à chacun de saisir la situation, d'adhérer aux solutions proposées et, éventuellement, une capacité de jugement critique qui peut aller jusqu'à la correction des actes qui ont pu être posés par délégation, par des collègues ou des subalternes.

Comment ce leadership peut-il se traduire dans le contexte d'une institution culturelle comme celle du Musée d'art contemporain ? Une institution contestée, périodiquement remise en cause ? Comment Marcel Brisebois voit-il son propre leadership ? Se considère-t-il d'ailleurs comme un leader ? Ou bien comme un gestionnaire, un administrateur, un coordonnateur ? Les termes de leadership et de stratégie font-ils partie selon lui d'une même réalité ?

De quelle stratégie parle-t-on au juste ?

Emprunté au langage militaire, le terme de stratégie correspond à un ensemble d'actions coordonnées, de manœuvres dont le but est essentiellement d'arriver à répondre à des objectifs précis. En temps de guerre, la stratégie consiste à vouloir mater son adversaire sur le champ de bataille. Or, que veut dire stratégie lorsqu'il est question d'une entreprise culturelle comme celle du Musée d'art contemporain de Montréal ?

Pour Marcel Brisebois, parler de stratégie, c'est avant tout évoquer le nom du sociologue Raymond Aron, avec qui il a étudié au cours des années 1960 à Paris. C'est faire allusion aux textes que celui-ci a écrits sur Clausewitz, ce célèbre général prussien, conservateur et monarchiste, animé par la haine de la France qu'il a combattue tout au long des guerres de la Révolution puis de l'Empire. « Car dans ma tête, si on parle de stratégie, on parle d'abord de Clausewitz [...] on parle de dynamisme et, plus précisément encore, on parle d'affrontement de

dynamisme. » Raymond Aron, on le sait, a en effet permis de mieux comprendre la complexité de l'œuvre de Karl von Clausewitz. Pour lui, la pensée du général est une pensée dialectique, dynamique dirait Marcel Brisebois, qui joue sur les tensions existant entre la violence et la raison, entre l'intelligence et la passion. N'oublions pas que Clausewitz affirmait lui-même que « l'investigation et l'observation, la philosophie et l'expérience ne doivent jamais se mépriser ni s'exclure mutuelle-ment ; elles sont garantes l'une de l'autre ».

Tout organisme vivant est dynamique. Vivant, parce qu'il porte nécessairement en lui sa propre histoire et parce qu'il réagit en fonction de l'environnement qui l'entoure.

> Il doit se situer par rapport à son propre dynamisme, par rapport à son passé, mais aussi à l'égard de son avenir. Dans le cas d'êtres humains et d'organisation humaine, je dirais par rapport à son projet. Être stratégique, c'est d'une part se situer par rapport à soi-même, par rapport aux autres et par rapport à une évolution qui, malheureusement ou heureuse-ment [...] est d'un dynamisme qui n'est pas simplement le fait de l'organisation, ou celui de l'individu concerné. C'est aussi un dynamisme qui dépasse notre propre volonté. En somme, je crois que penser stratégie, c'est en fait purement et simplement penser à qui on est, comment on définit son projet et, dans le cas précis d'une institution, comment celle-ci définit son mandat ou sa mission.

Savoir qui l'on est implique donc de savoir non seulement d'où l'on vient, mais aussi et sans doute, tout particulièrement dans le cas d'une organisation ou d'une entreprise, où l'on va, où l'on souhaite aller. Cette planification peut évidemment prendre la forme d'un projet quelconque (l'exposition des œuvres d'un jeune artiste international, par exemple). Il peut s'agir de se situer vis-à-vis d'autres organismes vivants, semblables à nous-mêmes (d'autres musées canadiens et inter-nationaux), de survivre à des situations difficiles (limite criante des budgets de fonctionnement, réduction de subventions), de proposer des restructurations diverses, de répondre à un mandat que l'on se donne.

Savoir qui l'on est, en tant qu'organisme vivant, dynamique, c'est reconnaître l'importance de ses propres origines, de la genèse de sa propre histoire. Il y a là, croit Marcel Brisebois, un dynamisme réel, bien vivant, qu'il faut savoir pleinement mettre à profit. « Ce dynamisme, qui est celui de notre passé, n'est pas simplement un dynamisme mort, figé. Il peut aussi être un capital d'énergie. » C'est ce capital d'énergie qui

permet de nous situer dans le moment présent, reconnaître d'où l'on vient et qui l'on est. C'est aussi ce capital qui nous amène à vouloir nous situer à l'intérieur du contexte (économique, social, culturel) dans lequel nous évoluons et en fonction duquel nous élaborons nos propres projets d'avenir. «Contexte peut signifier contexte culturel, économique, politique et, il faut bien le dire aujourd'hui, même pour un musée d'art contemporain, celui d'un contexte de mondialisation. Ce n'est pas parce que le mot est à la mode que la réalité n'existe pas!»

Autre réalité pour Marcel Brisebois, celle de reconnaître qu'il n'existe pas de stratégie à long terme.

> Il n'y a pas de stratégies indéfinies, pas de stratégie à long terme. Il n'y a, à mon avis, que des stratégies dans un contexte sociopoliticoéconomique donné, qu'il faut être capable de mesurer de façon régulière, mais auquel aussi, parce que justement nous parlons de dynamisme, il faut être capable de se réajuster perpétuellement.

Enfin, pas de planification stratégique sans planification budgétaire. Que l'on en ait conscience ou pas, l'une et l'autre sont étroitement liées, selon Marcel Brisebois.

> On ne fait pas de planification stratégique sans faire de la planification budgétaire, et une planification budgétaire suppose, d'une certaine façon, une planification stratégique, même si bien souvent nous sommes comme M. Jourdain... On fait les choses sans le savoir. M. Jourdain faisait quant à lui de la prose sans le savoir. Peut-être que très souvent on fait de la stratégie sans même le savoir.

Faire de la stratégie sans le savoir... c'est avouer que la stratégie n'est pas seulement une affaire de planification consciente et de calculs innombrables. C'est sous-entendre que l'«on gère comme on est», avec le bagage qui est le nôtre. Unique, justement parce qu'il est nôtre.

Pour comprendre les fondements de cette réflexion sur le leadership, il est nécessaire, nous semble-t-il, de mieux connaître l'homme Marcel Brisebois, ses origines, le parcours de sa formation intellectuelle et professionnelle. Ce tracé biographique nous permettra très certainement de saisir l'origine et la genèse de cette pensée et comment celle-ci a joué un rôle déterminant dans la pratique quotidienne de l'ancien directeur du Musée d'art contemporain. Sans revenir sur l'importance que nous accordons au récit de vie et à l'influence de la subjectivité sur la pratique du leadership, il nous est vite apparu qu'en évoquant

son enfance et son adolescence, Marcel Brisebois nous a aussi parlé de sa manière de concevoir son rôle de gestionnaire. La générosité avec laquelle il a bien voulu nous entretenir de sa carrière, de ses passions, rend compte de sa recherche incessante à vouloir donner un sens à ce qu'il a fait et continue chaque jour de faire avec un plaisir véritable. Nous pouvons affirmer qu'en découvrant l'homme derrière le personnage public, nous avons découvert un autre Musée d'art contemporain.

Années d'apprentissage

Marcel Brisebois est né à Valleyfield en 1933. Issu d'une famille de classe moyenne, il a su profiter d'un environnement immédiat qui fut pour lui stimulant sur les plans affectif, culturel et intellectuel.

Au sujet de sa mère et de son père, Marcel Brisebois affirme qu'ils « avaient un sens immense de la responsabilité ». Comme la majorité des gens de leur génération, Rose et Marc Brisebois étaient « profondément » croyants et pratiquants. Ils avaient aussi, se rappelle Marcel Brisebois, le sens de l'humour et ne se gênaient pas – un fait rare dans une société fortement marquée par le puritanisme – pour démontrer des signes d'affection et de tendresse l'un envers l'autre d'abord, mais aussi à l'égard de leurs deux enfants, qu'ils auront embrassés, cajolés toute leur vie durant. Il se rappelle avec le plus grand respect ce qui suit.

> J'ai embrassé mes parents jusqu'à leur mort [...] À l'époque c'était inhabituel... Aujourd'hui, c'est chose courante ; on voit des hommes qui s'embrassent. À l'époque, un père n'embrassait pas son fils, pas son fils de 17 ans, 18 ans. Cela ne se faisait tout simplement pas. [...] Mes parents avaient énormément d'affection et de tendresse l'un pour l'autre, qu'ils exprimaient par des gestes physiques [...] Mon père n'a jamais quitté la maison sans embrasser ma mère et n'est jamais revenu à la maison sans l'embrasser à nouveau. Il

partait pour une heure, cela n'avait aucune importance. Chose certaine, ma mère n'aurait certainement pas compris s'il en avait été autrement…

Il y avait là, ajoute Marcel Brisebois, « une idée du bonheur très centrée sur la famille ».

Rose et Marc Brisebois se complétaient.

Chez moi [dit Marcel Brisebois, non sans afficher un sourire], mon père régnait et ma mère gouvernait. Ma mère disait : votre père n'aimerait pas que… Elle l'adorait, c'était le culte inconditionnel. Au point de départ, je pense que mon père a fait ma mère. […] Mon père avait des exigences auxquelles ma mère a consenti, mais je crois que mon père a fait ma mère. Elle avait pour lui un sentiment d'admiration profonde et de très, très, très grand respect.

C'était une femme exigeante, très déterminée, mais aussi une femme dévouée pour son mari, ses enfants et au service de sa communauté. Marc Brisebois n'avait, quant à lui, qu'un seul mot d'ordre, qu'il appliquait aux moindres gestes quotidiens : c'était celui de l'excellence, et de l'excellence en toutes choses. « Il fallait être propre, bien habillé, bien manger. On ne me laissait pas sortir si mes chaussures n'étaient pas briquées. » C'est dire l'attente que Marc Brisebois entretient à l'égard de son fils Marcel, à la maison d'abord, mais aussi à l'école.

À 15 ans, j'ai terminé mon année scolaire avec la note de 63 % en versification. La note de passage était de 60. Mon père a regardé mon bulletin et m'a clairement fait entendre que ce n'était pas ce qu'il attendait de moi. Il m'a fait recommencer ma versification.

Donc, recommencer une année scolaire au complet !

De manière à mieux comprendre le contexte dans lequel Marcel Brisebois est né et a grandi, il est nécessaire d'esquisser le portrait de sa famille, de sa mère et de son père, ancien marin devenu contremaître à la Dominion Textile. Les Brisebois entretiendront des relations particulières avec les autres citoyens de la communauté de Valleyfield. Ils faisaient également partie d'un petit cercle d'amis où se retrouvaient des personnes qui accordaient une importance à l'information, à la pensée, à la lecture, et qui étaient soucieuses du bien général de la collectivité.

La famille Brisebois : service et excellence

Rose Émond est née dans une famille de cultivateurs, à Valleyfield, en 1901. Ses parents étaient

> des urbains cultivateurs [précise Marcel Brisebois], parce que Valleyfield est tout petit, petit, petit... Ils habitaient la ville, mais ils avaient des animaux. Ils profitaient des produits de la ferme et, en même temps, étaient des travailleurs. Mon grand-père maternel était un ouvrier de la construction.

L'histoire des grands-parents maternels de Marcel Brisebois, qu'il n'a jamais connus, précise-t-il, ne correspond pas à celles de la plupart des Canadiens catholiques de langue française. Le récit de leur origine rend compte d'un vaste réseau de métissage entre des cultures différentes, mais aussi entre des religions diverses.

> Mes origines maternelles sont moitié britanniques – mon grand-père s'appelait Émond – moitié françaises. Mon arrière-arrière-grand-mère maternelle était d'origine mi-irlandaise, mi-juive. [...] On ne s'est jamais pour autant considéré comme juifs, c'était trop loin dans l'histoire familiale. De toute façon, c'était l'arrière-arrière-grand-mère qui était juive. Elle est arrivée à Philadelphie et a épousé un homme qui s'appelait Kelly [...]. Dans les faits, comme beaucoup de juifs de l'époque, on peut penser qu'elle ne savait même pas qu'elle était juive.

La mère de Marcel Brisebois était une femme fière et qui pouvait avoir des « idées arrêtées » sur certains sujets. Elle était particulièrement dévouée à sa famille et à son mari, pour lequel elle avait une véritable et sincère admiration. Elle démontrait également un immense dévouement à l'égard des pauvres et des démunis de Valleyfield, auxquels elle venait en aide de mille et une manières, en faisant par exemple la lessive de certains élèves et camarades de l'école que fréquentait le petit Marcel, ou bien en préparant des repas qu'elle allait porter à ceux qui n'avaient rien à manger.

Femme attentive, elle cherchait à aider le plus et le mieux possible. Valleyfield étant encore à l'époque un petit village, Rose Brisebois avait le don d'être au courant de tout. Elle savait qui était malade, qui avait besoin de ceci ou de cela, que telle famille était dans le besoin. Elle passait ainsi tous les mercredis après-midi « à s'occuper des pauvres...

cela voulait dire qu'elle allait faire le ménage chez des gens qui n'avaient pas les moyens». Elle faisait le lavage, le repassage, reprisait. À la fin de sa vie, elle préparait encore des repas qu'elle allait porter aux plus démunis.

Rose Émond était une femme dévouée pour les autres et inculquait à ses deux enfants le sens des responsabilités, les obligeant par exemple à partager leur chambre ou à aider en effectuant de petits services.

Elle gardait l'ordre dans la maison et s'appliquait fièrement aux moindres tâches domestiques. Les heures de repas étaient rythmées par des règles bien précises et on ne servirait jamais deux fois la même chose à table. «Dans les derniers temps de sa vie, ma mère vivait pratiquement seule. Jamais elle ne se serait contentée, comme certaines personnes, d'ouvrir une boîte de conserve et de prendre un quelconque ustensile. La table devait être mise.»

Rose Émond Brisebois est décédée en 1982, dix ans après la mort de son mari, Marc Brisebois.

Né en 1898, Marc Brisebois, également originaire de la région de Valleyfield, est orphelin. Le récit de ses origines n'a rien de très réjouissant. La mère de Marc est morte trois mois après avoir accouché et son père l'a littéralement abandonné alors qu'il n'était âgé que de quelques semaines seulement... Ce sont des voisins qui, alertés par les cris venant de la maison, ont décidé d'y pénétrer pour se rendre compte qu'il avait disparu et laissé l'enfant derrière lui. Marc Brisebois a donc été emmené chez l'évêque de Valleyfield, qui indiqua le chemin du couvent des sœurs de la Providence, à Beauharnois.

L'enfance de Marc Brisebois a été marquée par un incident qui allait en quelque sorte bouleverser le restant de sa vie. Comme il était malade, il devait subir une intervention chirurgicale à une oreille. Les techniques anesthésiques étant bien sûr beaucoup moins sophistiquées que celles que nous connaissons aujourd'hui, on versa par mégarde du chloroforme dans l'une de ses oreilles. Arriva ce qui devait arriver en pareille circonstance : l'enfant devint sourd.

> Ce détail est important [insiste Marcel Brisebois] parce qu'arrivés à la puberté, les orphelins étaient envoyés de façon générale chez des paysans qui avaient besoin de main-d'œuvre. Aucun paysan n'avait cependant besoin d'un enfant à moitié sourd...

Ainsi, contrairement à la majorité des jeunes de sa condition, Marc Brisebois a pu poursuivre des études. Non pas des études supérieures, « il n'en était pas question », mais des études suffisamment longues pour lui permettre d'acquérir un certain nombre de connaissances et, surtout, de développer une véritable passion pour la lecture d'ouvrages historiques ou biographiques. « On lui a tout donné à cet enfant-là », souligne Marcel Brisebois.

À l'adolescence, les autorités religieuses décident d'envoyer le jeune homme dans une famille d'accueil. Il y vivra une relation extrêmement difficile et même tumultueuse, non pas avec le mari, mais avec la femme de ce dernier – qu'il n'appellera d'ailleurs jamais belle-mère et encore moins maman. À aucun moment Marc Brisebois les considérera comme ses véritables parents, même s'il se sentira redevable et acceptera, des années plus tard, d'héberger cette femme, alors devenue veuve, vieille et vivant dans des conditions difficiles.

Jeune, il aura connu l'appel du large, la fascination pour le voyage, la découverte de terres nouvelles. Marc Brisebois s'engage comme marin pendant quelques années. Il y découvre la camaraderie et y apprend sans aucun doute la discipline.

C'est lors d'un de ses retours au pays qu'il décide de mettre définitivement pied à terre. Il épouse Rose Émond en 1923 et ressent un véritable besoin de fonder une famille, cherchant peut-être en cela à remplacer celle qu'il n'avait pas eue lui-même enfant. « Avoir une famille, je pense que c'était ce qu'il désirait le plus, ayant été orphelin et ayant manqué d'affection. Il adorait les enfants. Je ne sais pas si ma mère aimait autant les enfants que lui. »

Leur premier enfant, Marcel, naîtra dix ans plus tard, en 1933, après une longue et éprouvante série de sept fausses couches. Puis ce sera Yolande, née en 1937, leur second et dernier enfant, dont la personnalité contrastera quelque peu avec celle de son frère aîné. Marcel Brisebois esquisse ainsi le portrait de cette petite sœur avec qui il a toujours gardé un contact étroit : « Ma sœur est très différente de moi. Elle est beaucoup plus sûre d'elle-même et plus autoritaire que je le suis. Sous cet aspect, elle ressemble davantage à ma mère. De mon côté, je pense que je ressemble à mon père. »

Marc Brisebois travaille à l'usine de la Dominion Textile, alors une des grandes entreprises d'intérêt privé du Québec. « Les grands patrons venaient de l'Angleterre. Ils retournaient dans leur pays d'origine après un service de X mois. » En 1948, l'usine prend la relève de la

Montreal Cotton, qui avait été fondée plus de 70 ans plus tôt, et qui constituait donc depuis longtemps déjà l'un des principaux moteurs économiques de la région.

Marc Brisebois y occupe un poste de «petit boss», qui correspondrait aujourd'hui à celui de contremaître. «C'étaient les intermédiaires entre la masse des ouvriers et les véritables patrons. Il n'y trouvait pas beaucoup de joie.» Seulement, avec l'éducation qu'il avait reçue et son expérience, il n'avait peut-être pas beaucoup d'autre choix de carrière.

> Qu'est-ce qu'on pouvait faire? On pouvait être marchand; il n'avait absolument pas envie de ça. [...] On pouvait être avocat, médecin ou notaire. Des ingénieurs, il y en avait un dans la ville [...] Mon père était un homme de devoir. Il a donc fait son devoir...

Autre signe de l'histoire industrielle du Québec, le père de Marcel Brisebois prend rapidement conscience qu'il ne pourra jamais gravir les échelons de la Dominion Textile et que les employés d'usine ne pourront que très difficilement obtenir de meilleures conditions de travail. Il faudra attendre l'année 1937 pour que les choses changent un peu. Près de 10 000 ouvriers dispersés à travers tout le Québec, appuyés par le syndicat, déclenchent une grève qui paralysera la Dominion Textile. Neuf ans plus tard, 6 000 tisserands déclareront à nouveau la grève.

Les dirigeants, d'origine britannique, sont considérés comme les seuls maîtres à bord, et aucun Canadien français ne peut les déloger. Homme de principe et de droiture, sensible aux injustices sociales et aux luttes ouvrières, Marc Brisebois a toujours perçu cette situation comme une profonde injustice.

> Quand il y a eu les grèves importantes de la Dominion Textile [raconte Marcel Brisebois], il [son père] n'était pas très heureux de la situation. Il ne pouvait pas vraiment s'afficher d'une façon ou d'une autre, mais il était très conscient qu'il y avait de grandes injustices, d'immenses injustices.

Préoccupé par les questions sociales, Marc Brisebois fut aussi un homme de devoir, en qui on pouvait avoir entièrement confiance, un homme discret, qui parlait peu, « extrêmement exigeant pour lui-même, très droit, très soucieux de sa personne».

C'est grâce à ce poste à la Dominion Textile que Marc Brisebois peut se permettre de faire vivre confortablement sa famille. Sans être riches, les Brisebois ne seront jamais dans le besoin et profiteront d'un niveau de vie légèrement supérieur à la moyenne des autres résidents

de la région. Ils habitent une maison confortable, au cœur de la ville, à proximité de la cathédrale, et appartiennent à un cercle de personnes qui partagent des intérêts similaires, soucieuses du progrès de leur collectivité.

Privilèges d'une microsociété

Les Brisebois comptent dans leur cercle d'amis plusieurs personnes pour qui la curiosité culturelle et intellectuelle est importante. Ils se retrouvent souvent ensemble et discutent des sujets les plus divers, allant du dernier roman français paru aux questions d'ordre social, économique et politique. En fait, c'est une véritable microsociété qui trouve place ainsi au cœur même de la petite ville de Valleyfield et de ses environs. Certaines de ces personnes sont d'ailleurs intimement liées à l'histoire de la région, rappelle Marcel Brisebois. Il nomme entre autres les familles Thibodeau, Raymond et Dion.

« Les Thibodeau étaient, en fait, les véritables héritiers, les seigneurs de Beauharnois. » Ils ont su profiter du fait qu'Alexander Ellice, un riche marchand anglais et propriétaire de la seigneurie de Beauharnois depuis 1795, voulut un jour se départir de ses terres. « Ils font déjà partie d'une certaine bourgeoisie aristocratique. Une des filles Thibodeau a épousé le baron Empain[1]. [...] Deux des demoiselles Thibodeau seront en correspondance avec toute l'Europe intellectuelle et savante du début du XXe siècle. » À Valleyfield, elles étaient très liées aux Raymond et aux Dion.

D'abord d'origine terrienne, la famille Raymond, devenue riche par mariage, fait partie des grandes familles bourgeoises de Valleyfield. Parmi eux se trouve Maxime Raymond, fondateur et chef du Bloc populaire, un parti politique farouchement opposé à la conscription décrétée par le gouvernement fédéral. Avocat et homme politique, Maxime Raymond (1883-1961) a été élu député libéral du comté de Beauharnois à la Chambre des communes en 1925, 1926 et 1930, puis réélu en 1935 et 1940 dans le comté de Beauharnois-Laprairie. Il sera élu député du Bloc populaire dans le comté de Beauharnois-Laprairie aux élections de 1945, mais quittera définitivement la vie politique active en 1949, pour se consacrer à la pratique du droit.

1. Le baron Louis Empain, originaire de Belgique, a développé un immense centre de villégiature dans les Laurentides dans les années 1920. M. Empain a nommé la région « Estérel » en souvenir des montagnes de Cannes (France).

Les Dion sont quant à eux des marchands respectables et respectés. Leur magasin général est situé rue Victoria, au cœur du centre-ville de Valleyfield. Lieu de rencontre et d'échanges, on retrouve de tout dans leur établissement, de la nourriture, du tissu et des livres.

> Les Thibodeau, les Raymond, les Dion et ma famille. C'est comme ça que j'entendais continuellement parler d'idées [...] Tout ce petit milieu de province qui aurait pu être étouffant. Pour moi, il ne l'a pas été.

Bien qu'elle ait une instruction modeste, Rose Émond Brisebois a toujours démontré un fort intérêt pour la lecture. Elle lit surtout des romans, ceux des écrivains français à la mode, François Mauriac, Jules Romains, Georges Duhamel. Du côté de la littérature et des écrivains canadiens-français, elle écoute religieusement les premiers radioromans de Robert Choquette, tout particulièrement *La Pension Velder*, feuilleton diffusé sur les ondes de CBF entre 1938 et 1942, et qui connut à l'époque un immense succès. Elle admire le style de l'auteur et le parler des personnages qui démontrent tous une grande maîtrise de la langue française. On n'acceptait d'ailleurs aucun écart de langage chez les Brisebois, « c'était intolérable ».

Les livres avaient pour Rose, comme pour son mari, une valeur sacrée et imposaient le plus grand respect. Pendant qu'elle lisait, elle ne voulait pas qu'on la dérange et encore moins que l'on ne respecte pas l'objet même du livre, perçu comme un bien précieux. Marcel Brisebois se rappelle encore aujourd'hui un épisode précis de son enfance au cours duquel, voulant attirer l'attention de sa mère, il fit tomber par terre le livre qu'elle tenait alors entre ses mains. La leçon fut exemplaire pour lui :

> J'ai eu une querelle avec ma mère, ma première... Je ne sais plus si j'en ai eu d'autres. En fait, j'ai dû hésiter à en avoir d'autres. J'étais enfant, c'était la fin d'un après-midi d'automne, plutôt maussade, lugubre. Je voulais que ma mère s'occupe de moi. Finalement, alors qu'elle était assise au salon en train de lire, je suis allé directement vers elle, j'ai pris le livre qu'elle tenait entre ses mains et je l'ai lancé. Sa réaction fut immédiate. Elle m'a dit : « Tu ramasses ce livre et tu me le rapportes. » Je lui ai répondu par la négative. Finalement, je n'ai pas gagné et je me souviens qu'elle m'ait dit : « Tu t'en vas dans ta chambre et tu y resteras jusqu'à ce que ton père arrive. » À son retour, mon père est venu dans ma chambre et m'a fait la leçon sur le respect des livres. Pas sur le respect de ma mère, mais sur le respect des livres. Ce soir-là, j'ai dû manger seul dans ma chambre.

Comme loisir, Marc Brisebois lit également beaucoup. Tous les jours, il parcourt *Le Devoir*. « Il ne trouvait aucun intérêt aux choses de l'imagination, cela ne l'intéressait absolument pas. C'était impossible d'essayer de lui faire lire un roman. Ce qui l'intéressait, c'était d'abord la politique. » La politique et l'histoire. Nationaliste, influencé par la pensée de certaines des grandes figures intellectuelles du temps, celle de Lionel Groulx par exemple, Marc Brisebois développe une véritable passion et une curiosité étonnante, il faut bien le dire, pour la politique et certains auteurs français influents de l'époque.

> Mon père lisait des ouvrages d'histoire et des ouvrages politiques [se souvient Marcel Brisebois]. Jeune, on ne fait pas attention à ces choses… Plus tard, à mon retour de mes études en Europe, j'ai découvert qu'il avait les ouvrages de Jacques Bainville dans sa bibliothèque[2], un auteur nationaliste ! Et il avait lu Bainville…

Marc Brisebois n'est cependant pas nationaliste au sens où l'on entend généralement aujourd'hui ce terme. Marcel Brisebois précise :

> Je ne le crois pas. Il ne faut pas oublier que Groulx a été professeur à Valleyfield [entre 1900 et 1915] et qu'il a eu une énorme influence positive/négative. L'évêque de l'époque [Mgr Joseph-Médard Émard] l'a chassé de Valleyfield et l'a envoyé à l'Université de Montréal. C'était un anti-Groulx et un pro-Laurier. Pas besoin de vous dire que Groulx était anti-Laurier au dernier degré. On vivait dans ce contexte.

Marc Brisebois était donc plutôt de tendance libérale, sans jamais être l'homme d'un parti. Il n'a jamais milité, ni même été actif politiquement à quelque titre que ce soit et n'a pas hésité à voter pour le Bloc populaire. « On était plutôt de tendance fédérale et pas du tout de type Union nationale. »

Cauchemar de l'école

À l'école primaire et secondaire, Marcel Brisebois fait figure non pas de garçon modèle, mais d'enfant solitaire, victime du jugement des autres élèves. Il a en horreur les espiègleries, fuit les bousculades dans la cour

2. Jacques Bainville (1879-1939) était un véritable disciple de Barrès, puis de Charles Maurras. Conservateur et nationaliste, il a exalté la politique monarchique de la France dans son ouvrage intitulé *Histoire de France*, publié en 1924. Il est également l'auteur d'une biographie sur Napoléon (1924).

de récréation et ne supporte pas du tout de se retrouver dans un milieu où, dit-il, il y a peu ou même pas du tout de «curiosité pour la chose intellectuelle» et où les gens «manquent d'envergure». Ce jugement paraît terrible, mais il rend compte parfaitement, pense Marcel Brisebois, de la réalité d'alors. Les jeunes préfèrent de loin les activités sportives, le baseball et le hockey, plutôt que la littérature et la musique.

À l'école, le jeune Marcel tente de passer son ennui et son désintéressement du mieux qu'il le peut. Il s'assoit au fond de la classe et, sans se faire remarquer des professeurs, profite de chaque moment pour plonger la tête dans un nouveau livre.

> Je n'ai jamais aimé l'école. C'était un de mes cauchemars. J'ai commencé à aimer l'école quand je suis entré à la Sorbonne [en 1960]. Malheureusement, je réussissais bien, je dois le dire. C'était affreux... Je me souviens encore de mes premiers jours d'école, l'image est très précise. Dès que j'ai vu cette horde d'enfants, je me suis replié sur moi-même. C'était du bruit, de la chamaillerie, rien pour me plaire. N'importe quel autre enfant trouve peut-être cela amusant de se bousculer, de se tapocher. J'avais horreur de cela, horreur de l'enrégimentation en classe. Au primaire, on ne choisissait pas sa place. On disait: «Tu t'assois là.» Ce n'est qu'un peu plus tard qu'on peut choisir son pupitre. Où est-ce que je m'assoyais? Devinez. Au dernier banc! Et comment est-ce que je m'assoyais? Ainsi, penché sur mon pupitre. De cette manière, on peut noter tout ce que le professeur dit, on peut écrire donc, mais on peut aussi lire en même temps... J'ai passé la plupart de mes cours à lire... et tout ce que je pouvais manquer comme cours avec la complicité de mes parents d'ailleurs, je le faisais. Je n'ai pas été heureux et j'étais en face de gens qui manquaient de curiosité intellectuelle et d'envergure.

Marcel Brisebois parle ici des étudiants, mais aussi des professeurs qui, selon lui, démontraient très peu d'ouverture d'esprit, voire un certain dogmatisme.

> La plupart des professeurs étaient extrêmement dogmatiques. On ne cherchait pas nécessairement à nous amener à poser des questions. On nous transmettait un code [...] il y avait très peu d'ouverture sur le monde. Il y avait un code, qu'il fallait maîtriser, on nous le transmettait et on vérifiait si nous avions acquis ce code ou si nous ne l'avions pas acquis, c'est tout.

Cette méthode d'enseignement va à l'encontre de tout ce que Marcel Brisebois a pu vivre au sein même de sa famille et du cercle d'amis de ses parents, pour qui la curiosité est alimentée par les livres et les discussions.

Ce sentiment d'être différent des autres garçons de son âge, d'avoir des préoccupations et des intérêts pour la culture plutôt que pour le sport, et ce jugement qui pourrait sembler très dur à l'égard de la qualité de l'enseignement des professeurs ont pour conséquence d'envenimer des relations qui sont au départ déjà difficiles.

> Relations difficiles avec les camarades, relations difficiles avec les profs parce que j'étais un récalcitrant. Mon problème est qu'à 16 ans j'avais tout lu Racine. C'étaient des textes que je pouvais débiter par cœur. Alors quand vous avez un professeur qui arrive avec la deuxième scène, deuxième acte... Moi, je la connais au complet cette deuxième scène, lui, il s'est contenté de l'extrait choisi par son manuel... Alors, cela a créé des relations quelque peu conflictuelles. [...] Bref, cela n'a pas été le meilleur temps de ma vie, certainement pas. Le temps a passé depuis, l'eau a coulé sous les ponts et arrondi les galets. Il arrive que je croise de mes anciens camarades de classe, qui me parlent des bons souvenirs de nos années de collège. Pour ma part, je me rappelle surtout les coups qu'ils m'ont donnés... C'était comme cela, difficile, très difficile.

Difficile parce que l'isolement est alors très grand pour Marcel Brisebois, à une époque où, comme tout autre adolescent et jeune adulte, il vit des remises en question, cherche la présence de ses semblables, à se faire des amis, etc. Difficile aussi parce qu'il doit subir la violence verbale et physique de certains élèves du collège, avec ce que cela entraîne comme conséquences souvent désastreuses. Cela voulait dire avoir peur de retourner en classe, craindre la présence des autres, se rendre compte aussi du silence des professeurs qui n'interviennent pas pour mettre un terme à cette situation.

> On ne sait plus qui on est. On devient pratiquement le bouc émissaire de tous ces gamins, dont certains sont très méchants. On devient aussi le bouc émissaire des professeurs qui rient, trouvent la situation très amusante, presque drôle. Très souvent, ils n'interviennent pas. Ils laissent aller. Au fond, ils sont même bien contents que ce petit baveux de Brisebois se fasse malmener... Évidemment, avec tout cela, on finit par douter de soi-même. Et puis les parents sont agacés par la situation. « Tu as toujours des problèmes à l'école, comment

se fait-il qu'un autre…, etc. », de me répéter ma mère. On ne se doutait pas du malheur que je pouvais ressentir. « Je regarde le petit Untel, il est à peine entré qu'une demi-heure après il court pour retourner au collège, toi, mon petit Marcel, tu me dis que tu ne veux plus y aller. Tu nous obliges, ton père et moi, à toutes sortes de contorsions pour te couvrir. Tu ne peux pas t'adapter comme tout le monde. » Certes, il n'y a rien de facile, d'autant que c'est un âge où on aimerait ça avoir des copains. Au bout du compte, finalement, il n'y a personne qui veut être avec moi.

Les effets psychologiques sont tangibles : le sentiment de honte de soi-même, de dire Marcel Brisebois, en même temps qu'« on ne veut pas céder ».

Heureusement, la lecture, la découverte des œuvres d'art apporteront à Marcel Brisebois les moments de réconfort dont il a besoin.

Éveils intellectuels

Si l'enfance et l'adolescence de Marcel Brisebois ont été marquées par une sorte de « non-intérêt » pour l'école, c'est qu'il a l'impression de n'y rien apprendre ou, pis encore, d'y perdre son temps. Entouré de livres, dans un milieu familial où la curiosité intellectuelle est importante, il nourrit pour le savoir et la culture une passion qu'il entretient avec beaucoup d'enthousiasme par la lecture et les rencontres qu'il fait avec des femmes et des hommes de son entourage, voisins, amis de ses parents, famille élargie. Ce sont eux, et eux d'abord, qui l'initient à la littérature et aux beaux-arts, et non l'école. Les relations de la famille Brisebois ne sont pas négligeables, rappelons-nous. Le réseau est tissé de personnes qui privilégient la vie intellectuelle, certaines voyagent beaucoup pour l'époque et rapportent régulièrement de nouvelles d'Europe. Les derniers romans parus, les journaux, les débats de société lui sont donc accessibles par le truchement des gens de son entourage, qui alimente de mille et une manières son insatiable curiosité intellectuelle.

Ayant libre accès à la bibliothèque familiale, Marcel Brisebois dévore ce qui lui tombe sous la main, des classiques grecs aux romanciers et essayistes français alors à la mode (Georges Duhamel, Paul Valéry, Claudel, Mauriac, etc.). Dans ce lot de découvertes, il y a eu bien sûr des lectures plus marquantes, plus définitives que d'autres. De mémoire, Marcel Brisebois peut encore réciter de larges extraits du théâtre classique, qu'il a lu en entier et à plusieurs reprises. De même,

il se souvient avec une grande émotion de sa première lecture de Rainer
Maria Rilke, qu'il découvre vers l'âge de 16 ou 17 ans. La lecture des
Lettres à un jeune poète va, dit-il, le bouleverser profondément et venir
confirmer ce qu'il ressent depuis toujours à l'intérieur de lui-même.

Écrites entre 1902 et 1908 et adressées à un jeune poète du nom
de Franz X. Kappus, ces lettres témoignent de la démarche du poète
Rilke et de son refus de prodiguer quelque règle que ce soit à son jeune
ami. Intimes, chaleureuses, empreintes d'une clairvoyance redoutable,
ces missives sont d'abord et avant tout celles d'un philosophe qui prône
la vie solitaire et met en garde contre toute forme de dissipation qui irait
vers l'extérieur de soi. « Personne, écrit Rilke à son jeune interlocuteur,
ne peut vous apporter aide et conseil, personne. Il n'est qu'une seule
voie. Entrez en vous-même. Recherchez au plus profond de vous-même
la raison qui vous impose d'écrire ; examinez si elle étend ses racines
au tréfonds de votre cœur, faites-vous-en l'aveu : serait-ce la mort pour
vous s'il vous était interdit d'écrire. Surtout, demandez-vous à l'heure
la plus silencieuse de votre nuit : est-ce essentiel pour moi que d'écrire ?
Creusez en vous-même à la recherche d'une réponse enfouie. Et si elle
devait être affirmative et si vous pouvez affronter cette grave question
en y répondant par un fort et simple "pour moi, c'est essentiel", alors
construisez votre vie selon cette nécessité ; votre vie jusque dans son
heure la plus banale et la plus ordinaire doit devenir signe et témoi-
gnage de cet élan profond[3]. »

Cette découverte de Rilke entraîne également une prise de cons-
cience sociale importante dans la vie et la formation intellectuelle de
Marcel Brisebois. L'influence des mouvements de jeunesse d'action
catholique est alors déterminante dans le Québec des années 1940 et
1950. Il y avait là un pôle de socialisation de toute une génération de
jeunes hommes et de jeunes femmes qui désiraient participer active-
ment à la sphère politique et économique canadienne-française.

Prises de conscience sociale

Valleyfield est un réservoir important pour les mouvements de jeunesse
catholique. Ainsi, la Jeunesse étudiante catholique (JEC), particulière-
ment présente dans les collèges, constitue un véritable lieu d'échanges
où les jeunes discutent de différentes questions et prennent conscience
de la nécessité d'un engagement social. « Il y a encore des figures qui

3. Rilke, *Lettres à un jeune poète*, traduction de l'allemand par Josette Calas et Fanette Lepetit,
 postface de Jérôme Vérain, Paris, Mille et une nuits, 1997, n° 171, p. 8-9.

subsistent de ce mouvement-là [rappelle Marcel Brisebois] et probablement que la plus célèbre, la plus fameuse, est celle de Claude Ryan.» De même, il faudrait mentionner le nom de Jeanne Sauvé, future gouverneure générale du Canada, dont la carrière de pigiste et journaliste à Radio-Canada, aux côtés de Marcel Brisebois, s'échelonnera sur de longues années. Nombre d'autres politiciens et journalistes ont également participé à la JEC ou à d'autres mouvements de jeunesse. Pierre Elliott Trudeau, Gérard Pelletier, Jacques Hébert, Simonne Monet et Michel Chartrand ont entre autres été de ceux-là.

La Jeunesse étudiante catholique a pour but de donner une conception nouvelle du catholicisme. Un catholicisme, se souvient Marcel Brisebois, qui devait être vécu au quotidien et de manière engagée dans la communauté. Dans l'immédiat après-guerre, les mouvements de jeunesse d'action catholique s'orientent vers une sorte «d'humanisme libéral» qu'on peut, écrit l'historienne Louise Bienvenue, «définir comme une synthèse entre la liberté individuelle et la promotion du bien commun[4]». «L'humanisme libéral conserve des encycliques sociales, l'importance du domaine spirituel, le rejet de l'individualisme et de l'égoïsme, le besoin d'une meilleure répartition des richesses et une attitude de conciliation entre les classes de la société[5].»

> Cela donnait une conception de la religion très différente de celle que l'on pouvait trouver au Grand Séminaire. La JEC pouvait travailler sur certains thèmes, c'est-à-dire une année, ce serait le cinéma, une autre, l'argent. Il y avait donc une perspective du christianisme vécu dans le quotidien.

Si l'Église et ses représentants ont tout de même une influence déterminante sur les grandes orientations idéologiques de la JEC, les jeunes qui en font partie, eux, ont l'impression de pouvoir participer de manière active à l'édification d'une société meilleure dans un esprit de foi chrétienne.

Il faut également dire que la pensée d'intellectuels français (Jacques Maritain par exemple) opère à cette époque une influence déterminante dans la formation intellectuelle de nombreux jeunes

4. Louise Bienvenue, «L'influence des mouvements de jeunesse d'action catholique spécialisée dans la socialisation politique d'une génération de dirigeant(es) au Québec», communication présentée au congrès de la Société historique du Canada, Sherbrooke, juin 1999. Louise Bienvenue est également l'auteure d'une thèse sur l'influence des mouvements de jeunesse au Québec entre 1930 et 1950, publiée sous le titre *Quand la jeunesse entre en scène: l'Action catholique avant la Révolution tranquille*, Montréal, Boréal, 2003, p. 291.
5. *Ibid.*

adultes. Après la vague des conversions connues au début du XX^e siècle, dont celle de Péguy, et la diffusion des œuvres d'auteurs dits catholiques (Claudel, Mauriac), la jeunesse trouve là une manière de vivre sa foi qui soit à l'extérieur d'un engagement dans les ordres religieux et plus près de leurs propres déterminations à vouloir jouer un rôle actif dans la société.

Le romancier François Mauriac, que Rose Brisebois lisait, figure parmi les auteurs largement diffusés au Québec au cours des années 1940 et 1950. C'est cependant un autre Mauriac que Marcel Brisebois découvre à la lecture des «Bloc-notes» publiés dans le journal *L'Express*, nouvellement fondé par Jean-Jacques Servan-Schreiber et Françoise Giroud. Cette révélation est d'autant plus importante que François Mauriac incarne la figure de l'écrivain catholique respecté, une sorte de modèle à suivre. Par ses «Bloc-notes», l'auteur de *Thérèse Desqueyroux* brise littéralement son image de romancier à la mode. On le voit et on le sent engagé dans les débats de la société de son temps, n'hésitant pas à pointer du doigt les abus et les inégalités sociales, à dénoncer les violences de la guerre d'Algérie, etc. Pour de nombreux Français et Canadiens français, François Mauriac devient ainsi la nouvelle «conscience» d'une jeunesse catholique de gauche.

Avec Mauriac, l'influence de la philosophie «personnaliste», avec la volonté d'instaurer une citoyenneté plus responsable, fondée sur l'amour du bien commun et le dévouement, c'est tout le contexte de l'après-guerre qui se voit bouleversé par les idées et la volonté de la jeunesse canadienne-française. Une jeunesse à laquelle appartient et s'identifie pleinement Marcel Brisebois.

Entrée au Grand Séminaire de Montréal

Marcel Brisebois a longtemps hésité quant à son choix de carrière. «Faire carrière, qu'est-ce que cela veut dire au fond?», demande-t-il. Comme plusieurs jeunes hommes de sa génération, il a songé à étudier le droit et à faire de la politique active, à une époque où les professions libérales sont de mise pour quiconque a quelque peu d'ambition professionnelle et intellectuelle. L'intérêt qu'il a éprouvé pour la scène politique, et qu'il éprouve d'ailleurs encore très fortement aujourd'hui, les prises de position de certaines personnalités de son entourage (Maxime Raymond dont nous avons parlé, par exemple), alimentent chez lui une véritable passion pour ce type d'engagement social.

Seulement, c'est l'enseignement qui l'attire plus que tout. Enseigner, c'est, selon Marcel Brisebois, transmettre le savoir, éduquer par l'esprit, faire preuve d'un engagement de soi dans et pour la collectivité entière. D'ailleurs, plutôt que de parler de «carrière», il fait usage du terme «vocation».

Autrement dit, il ne s'agit pas pour lui de «faire carrière» dans l'enseignement, mais bien de suivre, encore une fois, le principe inculqué depuis sa jeunesse par sa famille et qui est celui de «servir», d'être au service des autres.

> Il s'agit donc moins de développement personnel que d'acquisition de moyens de pouvoir. Le ministère de l'Éducation a inauguré un type de formation orientée non vers l'épanouissement de l'être, mais l'augmentation de l'avoir. Je me souviens d'un slogan des années 1960: «Qui s'instruit s'enrichit[6].»

Marcel Brisebois ne saurait adhérer à une telle conception. D'ailleurs, «cela se poursuit toujours aujourd'hui», dit-il, non sans afficher quelque déception. Pour lui, la formation n'est plus au service de rien ni de personne et semble malheureusement trop orientée vers le gain, le profit à court terme, la sécurité et l'assurance de son propre bien-être. «Une grosse maison, des revenus fixes, la stabilité...», exemplifie-t-il.

C'est à la suite d'une décision de l'évêque de Valleyfield, Mgr Joseph-Alfred Langlois, que Marcel Brisebois s'inscrit au Grand Séminaire de Montréal, dirigé par les prêtres sulpiciens. Le programme d'études y est établi en conformité avec deux des articles de la constitution *Deus scientiarum Dominus*, promulguée par le pape Pie XI en mai 1931. «Cette grande charte des Universités et Facultés d'études ecclésiastiques voulait promouvoir notamment la formation humaine complète par les études classiques, l'initiation à la recherche scientifique, les qualifications, la stabilité et les publications exigées des professeurs, et l'organisation de bibliothèques de consultation bien pourvues[7].» Les matières principales étaient la théologie fondamentale et dogmatique, la théologie morale, les Écritures saintes, l'histoire ecclésiastique et le droit canonique. L'œuvre de base utilisé pour l'enseignement de ces

6. La création du ministère de l'Éducation a lieu en octobre 1964. Le premier titulaire de ce ministère, Paul Gérin-Lajoie, déclare pour l'occasion: «S'instruire, c'est s'enrichir.»

7. Les renseignements qui suivent ont tous été tirés de l'ouvrage suivant: *Le Grand Séminaire de Montréal, 1840-1990*, publié à l'occasion du 150e anniversaire de la fondation de l'établissement, Montréal, 1990, p. 158-159.

matières consistait en la Somme de saint Thomas d'Aquin. Précisons enfin que l'enseignement de la plupart des matières, exception rare, se faisait strictement en latin et qu'il fallait consacrer en moyenne quatre années d'études à la théologie avant d'être ordonné prêtre.

Pour devenir agrégés ou titulaires, la constitution *Deus scientiarum Dominus* demandait également aux professeurs de publier des travaux à caractère dit scientifique. Autrement dit, il ne s'agissait pas seulement d'étudier pour soi, dans le seul objectif de nourrir ses propres intérêts et connaissances, mais bien d'assurer une diffusion de la recherche auprès des autres membres du clergé, des étudiants inscrits au Grand Séminaire et, plus largement encore, de la communauté entière.

L'inscription au Grand Séminaire n'est toutefois pas sans avoir pour effet de susciter quelques « appréhensions » de la part de Marcel Brisebois. « Je suis entré dans cette boîte-là avec certaines appréhensions et elles se sont toutes avérées aussi justes les unes que les autres. » Il faut dire que le Grand Séminaire vit, au début des années 1950, une crise profonde, que les rapports entre l'évêque de Valleyfield, Mgr Joseph-Alfred Langlois, et certains prêtres sulpiciens ne sont pas des plus amicaux et que les autorités du Grand Séminaire dénoncent de manière générale les pratiques des mouvements de jeunesse. Bref, rien ne laisse augurer favorablement l'entrée du jeune Brisebois...

Mgr Langlois avait le choix d'envoyer les candidats au sacerdoce à Montréal ou bien encore à Ottawa, où enseignait la communauté des pères Oblats.

> La faculté de théologie des Oblats était beaucoup plus ouverte au mouvement de l'école biblique de Jérusalem, donc à tout ce mouvement d'interprétation qui permettait de situer les textes dans leur contexte, leur époque, etc. Il s'agissait moins de prendre les choses au pied de la lettre, si on peut dire.

On y formait des séculiers, c'est-à-dire des prêtres ou des diocésains relevant de la juridiction d'un évêque. Ils ne sont pas soumis à la clôture ou à la vie communautaire.

> Mgr Langlois avait tendance à y envoyer ses meilleurs candidats. De sorte, explique Marcel Brisebois, que [...] les autres pouvaient aller à Montréal. Moi j'étais destiné à Montréal.
>
> Lorsque j'y suis arrivé, le Grand Séminaire de Montréal venait de vivre une crise très profonde. La direction avait écarté, non pas congédié mais écarté, certains professeurs, qui étaient tous des professeurs d'écritures saintes et qui tous

avaient été marqués par les idées de l'école biblique de Jéru-
salem, donc ayant une perspective historique, une analyse
critique. Je suis arrivé dans cette crise importante et j'ai trouvé
au Grand Séminaire de Montréal une mentalité que je ne
peux pas qualifier d'autrement que d'obsidionale, je veux dire
celle d'une citadelle assiégée dont les occupants se replient
frileusement les uns sur les autres et qui se croient environnés
par le mal et par les idéologies perverses. Cela a été assez
pénible. Fort heureusement, il est resté quelques rares pro-
fesseurs d'écritures saintes, pas tous, mais certains, qui eux
apportaient une dimension à la fois historique et critique.

Y avait-il eu conflits de générations entre les jeunes professeurs
et les professeurs plus conservateurs et disposant par le fait même de
plus de pouvoir ? Chose certaine, le manque d'effectifs qu'entraîne le
départ de plusieurs professeurs et la crise, qui est une véritable crise
idéologique, engendrée à l'intérieur même de l'établissement, auront eu
des conséquences profondes et durables sur les générations ultérieures.

Le souvenir que Marcel Brisebois garde de ces années d'études au
Grand Séminaire témoigne de manière éloquente de l'étroitesse idéo-
logique d'un système éducationnel où de jeunes hommes pouvaient
difficilement s'épanouir, tant sur le plan personnel qu'intellectuel.

Pour résorber le manque d'effectifs, les Pères sulpiciens

ont fait appel à des jésuites et des dominicains, qui échap-
paient à leur autorité mais qui, eux aussi, étaient marqués
par ces méthodes développées notamment par l'Institut
biblique de Jérusalem et le père Lagrange[8]. C'est ainsi qu'il y
a eu quelques fenêtres. Il y avait des trous dans les murailles
de la forteresse, au plus grand bénéfice de tous. Autrement,
c'était vraiment l'enseignement le plus dogmatique que j'aie
pu connaître. Même l'histoire de l'Église était enseignée de
façon dogmatique. Pour tout dire, ce n'était absolument pas
compliqué : tout part de ce que Dieu est la Vérité immuable.
Son Fils est la voie unique vers Lui. Il a donné toute autorité
à ses apôtres et particulièrement à Pierre, et tous ceux qui

8. Albert Lagrange (1855-1938) entre chez les Pères dominicains à Saint-Maximin (Var) après
 avoir terminé des études de doctorat en droit à Paris et fréquenté le Séminaire d'Issy. Il reçoit
 l'ordre de partir pour Jérusalem en 1889. Il y ouvre l'École pratique d'études bibliques. Son
 enseignement adhère à l'encyclique *Providentissimus Deus* du pape Léon XIII, qui invitait à
 chercher la solution des difficultés soulevées par l'analyse rationaliste de la Bible par une exé-
 gèse à la fois traditionnelle et progressiste. Son approche de la Bible fut fortement contestée
 par certains membres de l'Église.

sont opposés au dépositaire de cette autorité sont des gens
infâmes... Vous savez, il était impossible de penser que tel
ou tel pape aurait pu commettre une erreur de jugement ou
d'appréciation, une mauvaise évaluation... Que l'Église ait été
un pouvoir politique, qu'elle se soit définie et que d'autres
aussi l'aient définie comme un pouvoir politique au détriment
de sa mission spirituelle, était sinon délibérément occulté, du
moins jamais remis en question. *Roma locuta est, causa finita
est.* Rome a parlé, il ne reste qu'à s'incliner. C'était invrai-
semblable. J'en ai véritablement souffert. Pourquoi ai-je eu à
souffrir de cela? Je n'en sais trop rien, mais je m'en souviens
profondément...

Le supérieur du Grand Séminaire s'appelait Roland Fournier.
Quelques années plus tôt, lui et Mgr Langlois ont croisé le fer au cours
d'un épisode qui allait marquer la petite histoire du catholicisme au
Québec et dont il est utile de rappeler brièvement les grandes lignes,
ne serait-ce que pour bien comprendre, une fois de plus, le climat dans
lequel Marcel Brisebois entre au Grand Séminaire. Les prises de posi-
tion de Mgr Langlois seront d'ailleurs directement influencées par les
rapports qu'il entretenait avec les prêtres sulpiciens.

Mgr Langlois avait pris en grippe les prêtres de Saint-Sulpice
du Grand Séminaire de Montréal. Et il avait décidé d'envoyer
ses meilleurs éléments non pas à Montréal, mais à Ottawa,
qui pourtant était beaucoup plus libéral d'attitude, beaucoup
moins inféodé à une théologie thomiste stricte.

Voici donc un court rappel historique: en 1941, Roland Fournier
publie un article intitulé «Grâce et Nature» dans la revue *Le Séminaire*.
Son texte dénonce ce qu'il croit être les «déviations» doctrinales des
«lacouturistes», alors très nombreux et puissants au Québec. À l'origine
de ce mouvement se trouve le jésuite Onésime Lacouture, qui prônait
un retour à l'évangélisation par le renoncement et la pauvreté. Il n'en
fallait pas moins pour que Mgr Langlois, lui-même disciple avoué du
père Lacouture, écrive au directeur du Grand Séminaire et demande
le départ de R. Fournier, l'accusant entre autres de citer hors contexte
les grands principes du père Lacouture et de détourner ainsi le sens
réel de sa pensée. Deux ans plus tard, Mgr Langlois publiera un long
mémoire pour défendre à nouveau le père Lacouture, à qui l'on avait
enlevé entre-temps le droit de prêcher. En 1949 et 1950, l'évêque de
Valleyfield revient à la charge en s'adressant cette fois au général des
Jésuites, puis directement au pape Pie XII qui répondit, par l'inter-
médiaire de Mgr Montini (futur pape Paul VI), que «l'enseignement

du Père [Lacouture] révèle sans doute un grand zèle pour la réforme spirituelle des cœurs, mais trahit également des déviations et incertitudes doctrinales qui ont justifié et justifient encore les mesures dont il est l'objet[9] ». L'incident était clos.

Ce choix de devenir prêtre, Marcel Brisebois l'assume encore pleinement aujourd'hui, précisant qu'il se considère d'abord et avant tout comme un homme de foi, et non comme un homme de religion. Sa foi participe d'une volonté d'engagement dans l'édification d'une société meilleure, comme il le faisait, adolescent et jeune adulte, dans le mouvement d'action catholique de la JEC. Il y avait là l'influence immédiate de son milieu d'origine et l'influence de ce qui se déroulait en France, où les prêtres-ouvriers jouaient un rôle extrêmement important auprès de la population et tout particulièrement des plus démunis.

> Finalement, j'ai décidé d'aller au Grand Séminaire, de devenir prêtre. Il faut dire aussi que j'étais dans un milieu, au Collège de Valleyfield, qui était très marqué par les mouvements d'action catholique. Je pense que j'aime beaucoup mon sacerdoce comme travail missionnaire, si je puis dire. Il ne faut pas oublier qu'au moment où j'ai 18 ans, 19 ans, on assiste à la condamnation des prêtres-ouvriers par Pie XII, et comme j'étais très nourri de pensée française… J'avais été très choqué par cette condamnation, qui m'a vraiment bouleversé. Je trouvais que cela n'avait ni queue ni tête, que c'était à proprement parler un geste insensé. Quand j'ai pensé devenir prêtre, je l'ai pensé dans ces termes-là… devenir une sorte de prêtre-ouvrier, à ma façon. La dimension mission de ma vocation était absolument certaine dès ce moment-là et, dans un certain sens, j'y suis toujours resté fidèle.

Cette condamnation des prêtres-ouvriers a eu lieu très exactement en mars 1954. Pie XII met alors fin aux démarches entreprises par l'épiscopat français à la suite de la création du mouvement de la Jeunesse ouvrière chrétienne (JOC), en 1926. La prise de conscience des prêtres des besoins de la classe ouvrière s'est faite de manière progressive, dans un contexte de grands bouleversements. En effet, avec la Deuxième Guerre mondiale, plusieurs prêtres se sont vus directement mêlés aux réalités quotidiennes des plus démunis. Qu'il suffise de penser à leur travail dans les camps de prisonniers, à leur participation active, et souvent au risque de leur vie, auprès de la résistance, et

9. Cité par R. Litalien, dans *Le Grand Séminaire de Montréal, op. cit.*, p. 197.

à leur présence dans les camps de déportation où ils se trouvent mis en contact avec des gens des différentes opinions politiques, croyants et non-croyants. Pour être compris des ouvriers, disaient les prêtres-ouvriers, il faut partager leur vie et connaître leurs véritables conditions de travail. Encore fallait-il pour cela sortir des églises et se trouver là où les gens vivent. En dix ans, de 1944 à 1954, plus d'une centaine de prêtres ont ainsi franchi le pas et se sont engagés du côté des exploités afin de revendiquer les droits d'une meilleure société. C'était leur manière de servir Dieu et de donner un autre sens à la mission de l'Église. Rapidement, les autorités ecclésiastiques de Rome trouvent inadmissible cette manière de vivre le sacerdoce, et verront d'un très mauvais œil la présence des prêtres-ouvriers dans les entreprises ou dans tout mouvement syndical. Pie XII met fin à tout cela, craignant un glissement idéologique des prêtres-ouvriers vers le marxisme.

Le choix de Marcel Brisebois d'entrer au Grand Séminaire ne fut pas sans provoquer quelques réactions négatives de la part de ses parents.

> Je ne suis pas sûr que je suis le genre d'enfant qu'ils auraient voulu avoir. Enfin, je n'en sais rien. Je me pose parfois la question. Est-ce qu'ils auraient voulu ça pour moi? Est-ce que c'est ça qu'ils auraient souhaité pour moi? Chose certaine, cela a été un très, très gros choc pour eux quand je leur ai dit que j'avais l'intention de devenir prêtre. Si je leur avais dit que je sortais au bout de X mois, ils n'auraient eu aucun reproche.

Cette réaction de la part des parents de Marcel Brisebois tient à l'histoire personnelle de Marc, aux rapports difficiles que celui-ci a vécus avec cette femme qui l'avait hébergé et qui le déshérita entièrement au profit d'un abbé de la région de Valleyfield. Marc Brisebois n'oubliera jamais ce geste qu'il trouva indécent. Il ne faut pas oublier non plus que le jeune Marcel est le seul fils de la famille et cela importe beaucoup lorsqu'on désire voir grandir ses petits-enfants, à une époque où le nom de famille se transmettait de père en fils.

Les années que Marcel Brisebois passe au Grand Séminaire ne sont pas les plus heureuses de sa vie. Durant près de quatre ans, il se demandera chaque jour s'il a fait le bon choix. N'eût été l'appui et le réconfort de certains de ses amis de la JEC, du couple Pelletier entre autres, il serait peut-être parti, comme nombre de ses confrères d'ailleurs.

> Sans ces gens-là [insiste Marcel Brisebois], qui nous souhai-
> taient chrétiens et prêtres, je pense que je n'aurais pas tenu.
> Je ne suis pas le seul d'ailleurs à être dans un cas semblable.
> Vous savez, je pense que c'est un peu la réalité de la vie.
> Les gestes que nous posons sont souvent dictés par ceux
> que nous aimons. Ces gens sont en général importants pour
> nous. Sans les appuis que j'ai reçus, je sais que je n'aurais
> pas tenu bon.

La rigidité et le cloisonnement idéologique vécus au Grand
Séminaire ne contribuent en rien à venir alléger une discipline et l'exer-
cice d'une autorité qu'il est difficile d'imaginer aujourd'hui. Une jour-
née ressemble invariablement à une autre[10] :

Matin		Après-midi et soir	
6h00	Lever	13h10	Étude
6h20	Méditation	14h30	Classe
6h50	Messe	15h30	Récréation
7h30	Déjeuner-Récréation	16h30	Étude ou classe
8h30	Étude	17h30	Lecture spirituelle
9h30	Classe	18h00	Souper/Récréation
10h40	Classe	19h30	Chapelet, prière
11h45	Examen particulier	20h00	Étude libre
12h00	Dîner/Récréation	22h00	Coucher obligatoire

Pour Marcel Brisebois, la solitude est grande, mais pas insuppor-
table. Il se lie d'amitié avec deux ou trois confrères et avec le respon-
sable de la bibliothèque des professeurs, un laïc du nom de Raymond
Beaugrand-Champagne. Futur réalisateur à Radio-Canada, celui-ci
jouera un rôle déterminant dans les débuts de la carrière de journaliste
de Marcel Brisebois. C'était avant que le jeune séminariste soit victime
d'un grave accident.

En janvier 1958, *Le Séminaire* relate en effet le terrible événement :

> Un accident, qui aurait pu avoir des suites encore plus graves, met
> tout le Séminaire en émoi ce matin. Après l'oraison, vers 7 heures
> moins cinq, une violente explosion se produit dans la chapelle des

10. Suivant Rolland Litalien, « Le Grand Séminaire de 1940 à 1964. Une période de grande sta-
bilité », dans *Le Grand Séminaire de Montréal (1840-1990). 150 années au service de la formation
des prêtres*, Montréal, Édition du Grand Séminaire de Montréal, 1990, p. 152.

employés, dite des Catacombes à cause des peintures qui décorent les murs et représentent des sujets qu'on trouve dans les catacombes de Rome. Comme on le découvrira plus tard, une fuite de gaz d'éclairage dans les conduits souterrains de la rue Sherbrooke s'étend, par le tuyau qui amène les fils électriques, jusque dans la petite chapelle. Quand le servant de messe de M. L'Économe, M. Marcel Brisebois, diacre de Valleyfield, frotte une allumette pour allumer les cierges, le gaz prend feu et provoque une explosion qui projette M. Lalande et son servant par terre et arrache de ses gonds une lourde porte à 25 pieds de là. Les deux blessés, atteints par les flammes, subissent des blessures sérieuses, brûlures de second degré, et sont transportés à l'Hôtel-Dieu, tandis que les pompiers appelés par téléphone, accourent au Grand Séminaire. Mais les gicleurs automatiques, dans la chapelle, avaient fait leur devoir et avaient éteint le feu... À l'Hôtel-Dieu, on nous a donné des nouvelles rassurantes[11].

Quarante ans plus tard, Marcel Brisebois parle toujours avec émotion de cet incident qui l'a marqué, dit-il, très profondément et pour toujours. «On ne voit plus les choses de la même manière. Nos préoccupations ne sont plus jamais les mêmes.» Prisonnier des flammes, il s'en sort presque par miracle, avec toutefois de graves blessures sur une grande partie de son corps. «À ce moment-là, on devient très très fort, très tendu. J'ai réussi à défoncer la porte, j'ai couru à l'extérieur. Partout dans le sous-sol, des boules de feu se formaient. J'ai réussi à atteindre l'extérieur et je me suis immédiatement roulé dans la neige.» Son linge est brûlé et par conséquent sa peau aussi. Alertées de l'incendie, les autorités municipales interviendront heureusement presque aussitôt. Les pompiers transporteront Marcel Brisebois en ambulance à l'hôpital de l'Hôtel-Dieu, à quelques kilomètres de là seulement. Le jeune homme se trouve dans un état critique, à demi-conscient de ce qui lui arrive et de l'importance de ses blessures. «J'étais conscient de tout ce qui se produisait [se souvient Marcel Brisebois], mais j'étais inconscient de la gravité de mon état.» Il ne faut pas oublier non plus qu'à l'époque, les soins appliqués aux grands brûlés ne correspondent en rien aux techniques développées récemment. Suivra une longue et difficile période d'incertitude au cours de laquelle le jeune homme se trouvera littéralement entre la vie et la mort, intubé, sous morphine et hydraté par voie intraveineuse.

> Là j'étais considéré comme un si grand brûlé qu'on n'avait pas l'espoir de me sauver. J'ai été pendant des semaines drogué et intubé de partout. J'étais brûlé au troisième degré sur 25% du corps. Ce sont les cicatrices que j'ai sur le visage, les bras,

11. *Le Séminaire*, revue publiée par le Grand Séminaire de Montréal, Montréal, mars 1958, p. 45.

les jambes. J'ai donc été là pendant plusieurs semaines : je suis arrivé le 10 janvier et j'ai repris connaissance très exactement le 10 février. [...] Ce jour-là, j'ai reçu la visite d'un chirurgien qui m'a dit qu'on allait devoir me couper les mains. J'ai dit : « Non ! » Finalement, il a répondu : « On va essayer de faire des greffes mais il y a peu de chances que ça prenne. » Heureusement, cela a pris relativement bien.

La période de réadaptation s'étend sur quatre mois et est extrêmement douloureuse. Marcel Brisebois doit apprendre à refaire les gestes quotidiens, comme tenir un verre d'eau dans une main ou saisir de petits objets entre son pouce et son index, geste qui lui demande de véritables efforts et une détermination de tous les instants. Il doit également subir la difficile épreuve d'apprendre à vivre avec une autre image de lui-même.

C'est terrible [...] quand j'ai repris connaissance, on avait couvert les miroirs de draps pour que je ne me voie pas. Ce fut une expérience traumatisante. Je ne me reconnaissais pas : tout était noir, bouffi, des plaques rouges, noires, toutes blanchies. C'était absolument horrible à voir.

Malgré les très grandes souffrances physiques et l'épreuve psychologique qui bouleverse quiconque est confronté à la mort, à sa propre mort, de façon aussi concrète et violente, malgré tout cela, Marcel Brisebois considère cet événement comme une expérience « extraordinaire », affirmant qu'au cours de son hospitalisation, il a beaucoup appris sur lui-même, sur ce que signifie la douleur réelle et sur le travail et la compassion de ceux qui l'ont soigné. « Il faut s'attacher au nécessaire, le reste, c'est très relatif... »

Cette expérience explique-t-elle le choix définitif de Marcel Brisebois de devenir prêtre ?

Je ne sais pas. Je ne suis pas devenu prêtre parce que j'ai eu cet accident, si vous voulez, mais parce que les choses étaient claires. Ce n'est pas parce que j'ai été rescapé, ce n'est pas non plus parce que je survivais que j'ai décidé de franchir la dernière étape.

Il y a eu plus, dit-il, et plus déterminant que cela.

Je ne dis pas que ça fait de moi un saint, je suis toujours un homme impatient, je veux toujours que tout soit fait et vite. Je n'aime pas qu'on traîne. Je n'ai pas besoin de vous dire que

de ce point de vue, je suis un très mauvais citoyen conducteur de véhicule... Cela dit, il faut voir qu'il y a plus... que ce n'est pas si important que ça. Il faut plutôt essayer de vraiment s'attacher à l'essentiel que, comme on dit au Québec, de vous enfarger dans les fleurs du tapis.

Plus déterminant, c'est aussi la prise de conscience de ce qu'est la mort, de ce que veut dire mourir, perdre quelque chose. La mort devient une douce compagne, toujours présente, dans les moindres gestes quotidiens comme dans les moments les plus importants de votre vie.

> Mon Dieu, la mort, j'y pense sans arrêt. J'y ai pensé là, mais j'y pense tous les jours. J'y pense de façon concrète. Tous les dimanches, je vais sur la tombe de mes parents, je vais aussi sur la tombe d'autres personnes que je connais. Je pense à la mort et je pense qu'elle donne un poids aux choses. D'ailleurs certaines de mes amitiés profondes ont été fondées, enracinées dans des questions sur la mort. Parce que c'est la mort qui donne le poids aux choses. C'est à partir d'elle que vous voyez ce qui vaut la peine d'être vécu.

Lui revient toujours cette petite phrase de Rilke : « Mourriez-vous si... s'il vous était interdit d'écrire... »

> Comme disent les gens, parce que c'est dans le langage populaire, on n'en meurt pas... On n'en meurt pas ? Je ne sais pas si les gens sont toujours conscients de ce qu'ils disent quand ils disent on n'en meurt pas. Cela veut dire au fond que ce n'est pas essentiel, que ce n'est pas ou peu important. Je ne dis pas que cela n'a pas d'importance, mais que c'est d'une importance relative... On pense à sa propre mort et la vie nous charge de toutes les façons de la revivre sous divers aspects, celle de la fin d'une amitié parfois... On se demande pourquoi, mais voilà, c'est fini. Ce peut être le départ d'un être cher et de tant de choses encore...

À l'époque, aucun médecin ne peut prévoir avec certitude le pronostic de Marcel Brisebois. Malgré la réussite des traitements et les résultats positifs de la physiothérapie, il était impossible de pouvoir mesurer la longévité des organes internes qui, également affectés, pouvaient à tout moment cesser de fonctionner. C'est devant ces faits que Mgr Langlois fit venir Marcel Brisebois à son bureau pour lui demander s'il comptait toujours devenir prêtre. Ce dernier lui répondit par l'affirmative et sera ordonné huit mois après l'accident, le 24 août 1958.

Que retenir de ces années de formation de Marcel Brisebois au Grand Séminaire de Montréal ? « De l'extérieur, je n'avais pas l'impression que dans l'ensemble mes camarades étaient malheureux. » Les conditions de résidence sont confortables, même plutôt privilégiées comparativement à celles d'autres étudiants, universitaires par exemple. Chacun a sa chambre, les repas sont préparés, on fait votre lessive, ainsi de suite.

Pour Marcel Brisebois, ces quatre années comptent cependant parmi les plus difficiles de sa vie, passées dans un cadre d'enseignement dogmatique, où il n'y a aucune ouverture possible sur le monde des idées. L'image que l'on veut donner du prêtre correspond à celle du serviteur dévoué, aux mœurs impeccables et très respectueux de l'autorité ecclésiastique.

> Je ne me voyais pas du tout dans une paroisse rurale, j'avais mis les pieds une fois dans ma vie dans une étable et j'étais ressorti de là horrifié par l'odeur qui s'en dégageait. Non, il y avait fort heureusement des prêtres qui enseignaient et je me voyais dans cette avenue, comme un prêtre enseignant.

Entre son ordination et son départ pour Paris, où il ira étudier la philosophie, Marcel Brisebois entre au service des variétés de Radio-Canada. Là encore, le hasard semble marquer le chemin à suivre. Il ignore alors qu'une longue et passionnante carrière de journaliste interviewer s'offre à lui.

Ici Radio-Canada (1959-1960)

À la suite de l'incendie survenu au Grand Séminaire, les médecins conseillent à Marcel Brisebois de prendre des bains de mer. « Ce qui n'était pas pour me déplaire… », dit-il. Tout juste avant son départ pour Cape Cod, à l'été 1959, il se trouve au Bar 400, un restaurant alors situé dans l'ouest de la ville et fréquenté par de très nombreux artistes et membres du personnel de la maison de Radio-Canada. Marcel Brisebois raconte :

> Je devais partir pour Cape Cod lorsque ce garçon, qui s'appelle Raymond Beaugrand-Champagne, est entré dans un restaurant, le 400, où je me trouvais un midi. J'étais assis à la première table, à l'entrée. Salutations d'usage. Il me présente les gens avec qui il était. Parmi eux se trouve le réalisateur d'une émission de variétés à Radio-Canada. On bavarde un

> petit peu, tandis que les autres s'en vont s'asseoir au fond de
> la salle... Avant de quitter le restaurant, je suis retourné leur
> dire au revoir. Un des convives me dit... «Écoutez, on m'a
> parlé de vous pendant le repas. Je suis en peine, je cherche
> un rédacteur pour des textes d'une émission de variétés dont
> je suis responsable. Est-ce que vous accepteriez d'écrire ces
> textes?» J'étais absolument étonné de cette proposition et
> cela me paraissait incompatible avec mon programme. Sur
> son insistance, je lui ai répondu que je pouvais toujours faire
> un essai. Après tout, j'avais décidé d'être au service! La suite
> des événements s'enchaîne d'elle-même.

C'est ainsi que Marcel Brisebois se retrouve à Radio-Canada à rédiger des textes de présentations pour une émission de variétés... Quelques semaines plus tard, Raymond Beaugrand-Champagne devient lui-même réalisateur d'une émission de radio intitulée *Terre nouvelle*[12]. Marcel Brisebois en devient l'un des animateurs, avec à ses côtés des collaborateurs qu'il connaît bien, parfois même depuis leurs fréquentations à la Jeunesse étudiante catholique. Il s'agit de Jeanne Sauvé, Alec Pelletier, épouse de Gérard Pelletier, mais aussi Guy Viau, futur directeur du Musée de la Province, et Simonne Monet, l'épouse de Michel Chartrand.

> C'étaient les collaborateurs de l'émission et moi, j'étais le
> *anchor*. J'étais celui qui faisait les liens, celui aussi qui, avec le
> réalisateur, pouvait déterminer les thèmes, etc. Nous faisions
> une équipe absolument formidable. C'était merveilleux de
> travailler avec des gens comme eux. [...] C'était exaltant,
> mais je n'avais aucune formation. Tout s'apprenait au fil des
> jours et par la critique qu'on faisait de l'émission.

À l'automne de la même année, la direction de Radio-Canada demande à Marcel Brisebois d'être également l'animateur de l'émission de télévision *Les Uns Les Autres*. Avec encore très peu d'expérience, il est facile d'imaginer sa réaction. «J'étais absolument abasourdi. Je me suis donc retrouvé avec une émission de radio et une émission de télévision par semaine, parce que j'ai accepté. Je me suis dit, si je me casse la gueule, je me casserai la gueule...» Judith Jasmin comptera à cette époque parmi les collaborateurs de l'émission.

12. «Terre nouvelle» est également le titre d'une revue française d'extrême gauche, qui porte en couverture la croix du Christ, et l'emblème du communisme, la faucille et le marteau. Cet organe de presse des chrétiens révolutionnaires, auquel collabore notamment un philosophe comme Paul Ricoeur, sera rejeté avec la même vigueur à la fois par le Vatican et le Parti communiste français.

Radio-Canada est alors un lieu de rencontres et d'échanges où se retrouvent certaines des grandes figures intellectuelles du Québec contemporain.

> Nous n'avons pas idée de ce que pouvait être Radio-Canada à l'époque. C'était un endroit vraiment extraordinaire, parce que c'était là qu'on pensait et qu'on pensait tout haut. C'était d'ailleurs cela qui était absolument fabuleux. Je ne dis pas qu'on ne pensait pas ailleurs, mais l'avantage qu'il y avait à Radio-Canada, c'est que nous pouvions penser à haute voix. Il faut dire aussi qu'il n'y avait pas de frontières entre les disciplines. Je connais très peu l'Université de Montréal, je la connais de l'extérieur, mais de l'extérieur, cela ne m'apparaît pas comme un lieu où l'on pratique l'interdisciplinarité, cela m'apparaît plutôt comme un lieu où chacun vit enfermé dans sa discipline. Le dialogue existe probablement à l'intérieur d'une même discipline, mais je ne sens pas en général qu'il y a une interdisciplinarité. À Radio-Canada, il n'y avait pas de frontières, les gens qui faisaient de la musique pensaient politique, ceux qui faisaient de la politique pensaient littérature... C'était un lieu absolument stimulant et c'était certainement le premier lieu où je me suis senti à l'aise.

Pour la première fois depuis longtemps, Marcel Brisebois a la nette impression de pouvoir s'épanouir dans un milieu où le bouillonnement intellectuel est constant.

> Il y avait cette ferveur, une joie de vivre, un véritable lieu d'échange d'idées. Pour moi, cela a été un moment extraordinaire et quelque chose de vraiment stimulant. Et évidemment aux antipodes de ce que j'avais pu connaître pendant quatre ans. De toute façon, c'est évident que pour le Grand Séminaire, pour les messieurs de Saint-Sulpice à l'époque, que ces gens-là étaient de ceux dont il fallait passablement se méfier.

L'évêque de Valleyfield, Mgr Langlois, n'a, quant à lui, aucun reproche à faire. La semaine, son jeune prêtre habite Montréal; les fins de semaine, il entre au Collège pour y dire parfois la grand-messe, parfois pour prêcher.

Un tournant majeur dans la formation personnelle et intellectuelle de Marcel Brisebois se produira l'année suivante, en 1960. C'est avec l'approbation de son évêque qu'il quitte Montréal pour aller vivre et étudier la philosophie à Paris.

Paris, 1960–1967

Enfin un sentiment de liberté...

Alors qu'il poursuit toujours sa jeune carrière de journaliste à Radio-Canada, Marcel Brisebois quitte Montréal en 1960 et décide d'aller poursuivre des études de philosophie à Paris, encore trop insatisfait, dit-il, de la formation qu'il a reçue au Grand Séminaire de Montréal. Sept années de bonheur suivront, sept années de découvertes véritables, d'épanouissement et d'enrichissement intellectuel, dont Marcel Brisebois parle encore aujourd'hui avec une exubérance juvénile et un brin de nostalgie. La Sorbonne, Paris, la France, il s'agissait là pour lui de retrouver les racines profondes de la culture francophile que ses parents lui avaient inculquée depuis sa tendre enfance.

> J'ai été nourri de cela, très jeune. Mon père avait une immense admiration pour la France et tout ce qui était français. Il n'était pas question de faire des voyages, mais on regardait des images de la France et on trouvait que c'était beau, la France... Aujourd'hui, même si je connais tous les défauts des Français, je persiste à croire que la culture française est une culture extraordinaire, d'un humanisme exceptionnel. Je ne suis pas étranger à certaines choses allemandes, anglaises ou italiennes. Je suis peu familier avec les choses espagnoles et très peu familier avec les choses des Pays-Bas...

Mais d'où vient cette idée d'aller poursuivre des études supérieures de philosophie à Paris, dans le contexte ecclésiastique de l'époque qui favorise presque exclusivement les études à Rome?

> Un jour que je faisais *Les Uns Les Autres*, j'ai eu l'occasion de rencontrer le célèbre père Congar[1], une des grandes figures de l'Église, quelqu'un qui a eu beaucoup à souffrir dans et de l'Église, de la hiérarchie ecclésiastique, mais quelqu'un dont la pensée a été extrêmement importante à travers le XXe siècle et qui a fini sa vie avec un titre de cardinal. À l'époque, il était objet de grande suspicion. On n'avait pas le droit de lire les ouvrages de Congar quand j'étais au Grand Séminaire... Congar est donc venu au Canada et il a été invité à l'émission *Les Uns Les Autres*. Nous avons eu une conversation et je lui ai dit à quel point j'avais souffert de cette formation, à quel point je sentais qu'il y avait de grands vides, de grands trous, qu'il y avait peut-être même des distorsions dans cette formation. C'est Congar qui m'a incité à faire de la philosophie. Il m'avait dit qu'il serait souhaitable que je fasse des études en Allemagne. Malheureusement, je ne parlais pas l'allemand et je ne me sentais pas en mesure d'apprendre assez rapidement la langue.

Le choix de la Sorbonne à Paris s'impose aussitôt comme le lieu le plus propice à cette nouvelle démarche.

Dans la hiérarchie et les règles ecclésiastiques, un jeune prêtre ne peut s'éloigner de son diocèse sans l'approbation de son évêque. Marcel Brisebois rencontra donc son supérieur, Mgr Langlois, qui n'imposa qu'une seule condition à son départ: une fois installé, le jeune homme devait aller trouver le curé de sa nouvelle paroisse pour lui demander de lui écrire. «Conformément à l'avis que m'avait donné mon évêque, je suis donc allé frapper à la porte du curé de Saint-Germain-des-Prés, qui

1. Yves-Marie Congar (1904-1995), dominicain français, a été lourdement condamné par les autorités ecclésiastiques, avant de devenir l'un des principaux experts de Vatican II. Il sera forcé d'arrêter d'enseigner et forcé à s'exiler à Jérusalem. Plusieurs considèrent qu'il a produit une des œuvres les plus importantes de ce siècle sur l'Église et l'œcuménisme. Lors de la publication récente de son *Journal*, Henri Tincq rappelait que «Ce qui choqu[ait] le plus le Père Congar, c'est le secret de la procédure, l'impossibilité d'accéder aux dossiers, la multiplication des preuves fabriquées, le régime des dénonciations par des "*mouchards*" aux ordres d'un système "*ignoble et misérable*" qui lui rappell[ait]e Staline et l'élimination des trotskistes. C'est le soupçon contre l'intelligence: "*Ce qu'on nous reproche, ce n'est pas tellement d'avoir écrit ceci ou cela, c'est simplement d'avoir écrit.*" C'est enfin la complicité d'évêques français jaloux de l'indépendance d'un ordre dominicain – qu'ils diffament jusqu'à Rome comme "*pourri et décadent*" – et de son influence croissante sur les élites intellectuelles du pays.» Le père Congar a été nommé cardinal en 1994. Il est mort en 1995.

était un homme absolument remarquable et qui s'appelait Bérard.» Émile Bérard était l'ancien aumônier du Centre des intellectuels catholiques français, une institution dont le rôle a été important aussi bien sur le plan religieux que sur le plan social, puisque nous y retrouvions alors un grand nombre des catholiques de gauche, dont plusieurs collaboraient à la rédaction de la revue *Esprit*.

> M. Bérard a écrit à mon évêque, et le reste... J'étais très heureux de faire un certain service ecclésiastique à Saint-Germain. Je disais la messe de neuf heures le dimanche, je prêchais, et à dix heures j'étais libre. J'allais passer ma matinée au Louvre, parce que l'entrée y était alors gratuite...

Autrement, le jeune abbé disposera de toutes les libertés possibles.

À son arrivée, Marcel Brisebois s'installe au 27, rue Bonaparte, tout juste à côté de la rue Jacob et à quelques minutes de marche seulement de l'église de Saint-Germain-des-Prés. Il vit confortablement dans un appartement que l'on vient tout juste de rénover. Il a l'électricité en permanence, ce qui lui permet, luxe non négligeable, d'avoir de l'eau chaude à tout moment. Le quartier est fébrile et grouillant d'artistes, d'écrivains, d'intellectuels. Il a entre autres comme voisin d'en face nul autre que Jean-Paul Sartre, pour lequel il n'éprouvera par ailleurs aucune véritable curiosité, tant sur le plan de l'œuvre philosophique et littéraire que sur le plan des idées proprement politiques.

Par esprit d'indépendance et une volonté claire de «vouloir vivre comme vivent les Français à Paris», Marcel Brisebois refuse absolument de se joindre aux autres ecclésiastiques canadiens qui logent dans un confortable et prestigieux hôtel particulier, le Talleyrand-Perigord, situé rue de Babylone. C'est là une manière de refuser ce qu'il appelle le «filet de sécurité que pouvait être la fraternité sacerdotale».

Son inscription en classe de philosophie à la Sorbonne lui permet d'expérimenter les affres de la bureaucratie française, épreuve qu'il surmontera avec plus ou moins de bonheur. Qu'importe, il a enfin le sentiment d'être libre, pleinement, et surtout, pour la première fois de sa vie, d'être «un étudiant comme les autres», curieux, ouvert d'esprit, assoiffé de nouvelles idées et de nouvelles tendances. Est-il besoin de rappeler que Paris représente à cette époque la capitale culturelle du monde francophone? On y découvre le Nouveau Cinéma. Le débat des grands intellectuels se déroule chaque jour dans la presse écrite. On confronte les idées politiques et l'engagement de Sartre à ceux de Camus. Les étudiants suivent les cours de Roland Barthes sur le structuralisme, Jacques Lacan reconduit les grands enjeux de la psychanalyse

freudienne, Althusser ceux du marxisme, et ainsi de suite. Marcel Brisebois se trouve donc littéralement plongé dans un univers fascinant où les idéologies sociales et politiques sont perpétuellement remises en cause et où les arts contemporains (la musique de Boulez, la danse de Béjart) bouleversent le paysage culturel traditionnel français. Le contraste est étonnant avec ce qu'il a vécu au Grand Séminaire et lui révèle un premier sentiment de liberté... une liberté qui a toutefois ses règles, ses protocoles.

Études supérieures à la Sorbonne

La Sorbonne de 1960?

> C'est quand même une école absolument extraordinaire. En sociologie, j'ai eu Gurvitch[2] et Aron. Leurs assistants s'appelaient Bourdieu et Passeron. En philosophie générale, Paul Ricoeur avait comme assistant Jacques Derrida. En morale, Jankélévitch. C'était absolument fabuleux. Au cours d'histoire de la philosophie, on retrouve plusieurs personnes, notamment Jankélévitch, qui faisait la philosophie grecque, Gouhier qui enseignait la philosophie française et là aussi Derrida, spécialiste de la philosophie allemande. Cela était au niveau de la licence. Quand je commence mes études de doctorat, je suis sous la direction de Gouhier, grand spécialiste de la philosophie française. Il m'a dit que je devais suivre les cours de Braudel, ceux de Lévi-Strauss. Ce que j'ai fait. C'était ça, la Sorbonne de l'époque. L'enseignement de type magistral donné par ces gens-là ne m'a jamais agacé...

Si Marcel Brisebois ne se plaint pas de l'enseignement autoritaire et de l'académisme qui règnent dans le milieu des institutions universitaires françaises, c'est qu'il y trouve une source réelle de stimulation. Il considère qu'il s'agit d'une rare occasion de pouvoir se mettre à l'école de gens exceptionnels, qui l'obligent surtout à se surpasser constamment. « Il faut être à la hauteur. Cela peut avoir l'air prétentieux, mais j'ai voulu être un interlocuteur valable pour les gens en face de qui je me trouvais. [...] C'était un environnement vivant et extrêmement dynamique. »

2. D'origine russe, Georges Gurvitch (1897-1965) a été l'un des fondateurs de la sociologie structurale. Il est l'auteur de nombreux ouvrages dont la *Dialectique de la sociologie* (1962) et *Les cadres sociaux de la connaissance* (1965).

Se surpasser implique que l'on doive apporter les efforts néces-
saires pour véritablement tout comprendre, saisir la subtilité de telles ou
telles références, pouvoir déconstruire telles ou telles allusions, mettre
en contexte tel événement historique. Cela implique que l'on soit
confronté à soi-même, aux lacunes de sa propre culture, mais aussi au
désir véritable de vouloir combler le plus possible ce qui nous manque,
par le truchement des lectures appropriées, nécessairement nombreuses,
presque toujours difficiles. La conscience du manque devient ainsi un
élément de motivation.

> Ce qui est déstabilisant, c'est qu'il faut tout faire... Il faut
> lire Freud en même temps qu'on lit autre chose, qu'on va
> au cours de Ricoeur. Il faut fréquenter Aron, mais puisque
> ce dernier passe son temps à citer Clausewitz, il faut alors se
> demander qui est Clausewitz, puis tel autre et tel autre... Je
> n'avais rien appris de cela. Remarquez qu'il y avait beaucoup
> de mes camarades qui sortaient du lycée et qui n'avaient pas
> appris cela eux non plus. On devient boulimique, on veut
> tout apprendre, tout connaître. C'est important.

Parmi ces lectures, quelles ont été les plus déterminantes dans
la formation intellectuelle mais aussi personnelle de Marcel Brisebois?
Certes, elles ont inévitablement été nombreuses et d'ordres divers. Faute
d'espace, nous retiendrons plus particulièrement les lectures de deux
philosophes: Paul Ricoeur et Vladimir Jankélévitch. La découverte de
leurs œuvres respectives ne constitue pas seulement un élément de plus
dans la formation intellectuelle de Marcel Brisebois. Elles ont contribué
chez lui à définir une pensée, une manière de concevoir le monde, de
se concevoir soi-même en rapport avec les autres.

> Paul Ricoeur est certainement quelqu'un qui m'a fasciné. Je
> ne l'ai pas connu très bien, je l'ai fréquenté un petit peu,
> mais j'étais fasciné par lui... Pourquoi? D'abord sans aucun
> doute, parce que nous sommes l'un et l'autre chrétiens et
> que le christianisme est un horizon de la pensée aussi bien
> de Ricoeur que de moi. Je me sens un peu prétentieux de me
> comparer à un homme pour qui j'ai une immense admira-
> tion, je pense qu'il est probablement beaucoup plus chrétien
> que je ne peux l'être, mais en tout cas, on a au moins cela...
> en commun...

Né en 1913 à Valence, très tôt orphelin, après que son père eut
été tué au front en 1915, Paul Ricoeur figure parmi les philosophes
incontournables du XXe siècle. Son œuvre n'a cependant pas toujours

été apprécié et lu de manière véritable, notamment au cours des années 1960, c'est-à-dire à l'époque même où Marcel Brisebois étudie à la Sorbonne. Si le Ricoeur des années précédentes est d'abord phénoméno-logue, auteur de nombreux articles parus dans la revue *Esprit*, celui des années 1960 tente de s'inscrire dans la mouvance des sciences humaines et notamment dans une relecture de la psychanalyse freudienne, avec entre autres la parution de *De l'interprétation. Essai sur Freud.*

> Un philosophe intéressé par les problèmes de l'interprétation et de l'herméneutique et qui tente de répondre aux questions suivantes : Qu'est-ce que l'on veut dire ? Qu'est-ce qui se dit plus profondément encore dans ce qui s'exprime ? Qu'est-ce que l'on dit de tout ça ? Quel est le refoulé de tout ça ? Donc toute la question de l'interprétation, la question du soupçon, qui est extrêmement importante, celles du doute.

L'approche que Paul Ricoeur fait de la psychanalyse est cependant largement contestée et mise à l'épreuve par ceux-là mêmes qui figurent alors parmi les intellectuels à la « mode » à Paris. Il ne faut pas s'étonner que l'œuvre de Ricoeur connaisse à cette époque une diffusion fort limitée, dans un contexte où l'on fait toute la place à l'approche lacanienne, à celle de Jean-Paul Sartre et à une sorte de triomphe du structuralisme naissant.

> Tout ça [rappelle Marcel Brisebois] faisait partie du climat intellectuel des années 1960. On ne peut pas passer à côté de cela, pas plus qu'on ne peut passer à côté du marxisme et de la réflexion que peut mener Raymond Aron sur le marxisme, la société capitaliste, etc. Personnellement, j'étais moins attiré par la réflexion sur le marxisme, qui ne m'a jamais fasciné. En fait, pour tout dire, je n'ai jamais été fasciné deux secondes par le marxisme. Je pense que, comme n'importe qui, j'ai le cœur à gauche, et j'ajouterais maintenant que j'ai le por-tefeuille à droite. Entre parenthèses, si je devais me définir politiquement, je ne me définirais pas comme de droite, je me définis comme centre gauche, fin de parenthèses. Donc, le freudisme, c'est fondamentalement une remise en question de soi, de ce qui apparaît être la justification de ses actes. Cela peut rejoindre une certaine forme de cette spiritualité française [...] qui a favorisé l'examen de conscience. Parce que c'est cela, se mettre en présence de Dieu, c'est finale-ment se demander qui suis-je par rapport à l'Être suprême.

Maine de Biran, dans une certaine mesure, est un précurseur de Freud. J'ajouterais même que Rousseau est un précurseur de Freud, dans la mesure où l'on trouve chez lui ce travail sur soi, cette interrogation sur soi, qui n'est pas simplement une déstabilisation mais une recherche, une manière de retrouver sa propre histoire. Sa propre histoire qui est faite, on le sait, de ruptures, mais aussi de continuité. Il y a donc un effort à vouloir se demander : quelle est la cohérence de ma vie au travers de tout cela ? Même lorsque j'ai fait des choses que je ne reconnais pas comme étant miennes, mais qui sont miennes. Disons par exemple telle colère, tel excès. Je me trouve tout à coup honteux, mais c'est quand même moi, cette colère ou cet excès, ce n'est pas quelque chose que je puis écarter puisque je l'ai fait. Maintenant comment est-ce que je l'intègre ? Quel est le profit que je peux en retirer ? Comment cela s'inscrit-il dans la dynamique de mon être ? Peut-être cela a-t-il été, comme tout excès, quelque chose qui se situe en dehors, qui est une espèce de protubérance de moi-même. Mais comment tout à coup la ligne fondamentale de mon dynamisme peut-il intégrer cela et en tirer profit ? Toutes réflexions psychanalytiques ne sont pas simplement une réflexion sur soi dans l'instant, dans le présent, c'est aussi une réflexion sur soi dans le temps et dans une récupération de soi, y compris les choses que l'on se cache à soi-même. Que l'on se cache à soi-même et qui sont peut-être d'autant plus importantes qu'on se les cache. Pourquoi est-ce que je me refuse à me reconnaître ceci ou cela ?

Outre Ricoeur, Marcel Brisebois a également ressenti une grande curiosité à l'égard de l'œuvre du philosophe français Vladimir Jankélévitch, élève de Bergson, mélomane et auteur de nombreux traités sur les questions de morale.

J'ai senti énormément d'affinités avec Vladimir Jankélévitch. Son approche de la vie morale en était une qui n'écartait pas la morale du devoir, la morale rationaliste, kantienne. Mais c'est une morale qui ne se satisfaisait pas de ce rationalisme, de ce kantisme, de l'impératif du devoir, c'est-à-dire agir de telle manière que la maxime de son action puisse être érigée en maxime universelle. Jankélévitch apportait à sa réflexion morale une dimension que je qualifierais d'esthétique, qui est

extrêmement importante parce que, comme vous le savez, Jankélévitch va beaucoup développer sa réflexion philosophique à partir de la musique. Jankélévitch était un des trois élèves favoris de Bergson, les deux autres étant Jean Guitton et l'autre étant Gouhier. Bergson estimait qu'il était important de faire quelque chose avec les mains. C'est pourquoi par exemple Guitton a fait de la peinture. Jankélévitch, qui était le fils d'un médecin, parmi les premiers traducteurs de Freud[3], a fait du piano. Il en faisait quatre à cinq heures par jour et connaissait très bien la musique. À partir de l'Occupation, il a décidé de ne plus jouer la musique des compositeurs allemands. Comme il était d'origine russe, il s'est alors intéressé davantage à la musique russe et évidemment à la musique française. Il a écrit un magnifique ouvrage sur Fauré et un autre sur Debussy. La réflexion morale de Jankélévitch va donc s'appuyer sur une musicologie. On retrouve cela particulièrement dans un ouvrage que je trouve très beau et qui m'a passablement influencé, bien qu'il soit venu tard dans ma vie, dans les années 1970. Ce livre s'intitule *Quelque part dans l'inachevé*[4]. On y trouve un bon résumé de la pensée de Jankélévitch, qui s'est interrogé sur différentes choses, sur la mort, sur le désir, etc. En somme, j'étais beaucoup plus touché par ces deux philosophes que j'ai pu l'être par Sartre ou Merleau-Ponty...

Vladimir Jankélévitch est souvent décrit comme un philosophe de la vie, inscrite dans les moindres mouvements perceptibles de la conscience humaine. L'oubli, le remords, le sentiment d'impureté, l'ennui et le regret constituent quelques-uns des thèmes qu'il a abordés dans l'un ou l'autre de ses nombreux livres. Loin de l'existentialisme de Sartre et des autres modes idéologiques des années 1960, il s'est employé à vouloir saisir les petites réalités de l'existence humaine, ce que lui-même a appelé le « je-ne-sais-quoi » et le « presque-rien ». Mobilisé en 1939, blessé puis révoqué de ses fonctions de maître de conférences à l'université de Toulouse à cause de la loi antijuive du gouvernement de Vichy, il entre dans la Résistance. Il reprendra l'enseignement en 1951 à la Sorbonne de Paris, à titre de professeur de philosophie morale, poste qu'il quittera en 1978.

3. Fils du Dr Samuel Jankélévitch, traducteur de Freud mais aussi de Hegel.
4. Publié chez Gallimard, Paris, en 1978 (en collaboration avec B. Berlowitz).

Accès au milieu des intellectuels

Si Paris n'est plus aujourd'hui qu'une « ville-musée », Marcel Brisebois insiste grandement pour dire combien ce long séjour d'études en France fut important, « important pour moi ». Peut-on réellement imaginer l'effervescence artistique de l'époque ?

> C'est l'éblouissement. Paris était une ville extrêmement vivante. Politiquement, n'en parlons pas, c'est toute la question de la fin des guerres coloniales et le passage au postcolonialisme. Pensez qu'au point de vue artistique, Béjart est au sommet de sa carrière. Pensez au théâtre, le TNP, Jean Vilar. Vous avez Jean-Louis Barrault et Madeleine Renaud au sommet à l'Odéon et qui nous font découvrir les œuvres d'une foule d'auteurs, dont Beckett que je vais rencontrer chez Mme de Bie, Ionesco, que je vais également rencontrer chez Mme de Bie. C'était une ville absolument sensationnelle. Malraux est ministre de la Culture. Il décape Paris. C'est d'ailleurs à cette date que remonte mon premier contact avec Wagner. Imaginez, Malraux qui amène les spectacles de Bayreuth à l'Opéra de Paris. Absolument fabuleux. Boulez, le Domaine musical, protégé par Suzanne Thézenaz. Je vais au concert de Boulez avec Francine Camus[5] et j'ai comme voisin Henri Michaux…

Très tôt, Marcel Brisebois se retrouve au centre d'une vie culturelle extrêmement active. Il faut dire que le jeune abbé Brisebois n'est pas un étudiant comme les autres… Autant dire qu'il jouit d'un statut particulier, d'abord parce qu'il est prêtre, ensuite parce qu'il est toujours journaliste pour le compte de la Société Radio-Canada. Cette carte de visite de correspondant étranger lui permet non seulement de gagner confortablement sa vie, mais de côtoyer une grande partie de l'intelligentsia parisienne de l'époque. Il se voit projeté au centre d'un vaste réseau d'influences, acceptant de jouer les mondanités et de fréquenter les salons littéraires de telle ou telle personne, où, là encore, il lui serait loisible de faire la connaissance des gens de lettres, écrivains, critiques, éditeurs connus. Dans ce lot de rencontres, quelques amitiés naîtront.

Qui sont donc ces amis ? De quel milieu viennent-ils ? De quelle allégeance politique sont-ils ? Des intellectuels ? Des mondains ? Marcel Brisebois répond :

5. Veuve de l'écrivain Albert Camus, décédé en 1960 dans un tragique accident de voiture.

> J'ai toujours trouvé plus de plaisir en général à la fréquenta-
> tion des gens plus âgés que moi, qu'à des gens du même
> âge; les plus jeunes, n'en parlons pas. J'ai toujours trouvé
> beaucoup plus de plaisir à la fréquentation de gens âgés
> parce que j'apprenais des choses. [...] Le propriétaire de la
> revue *Les Deux Mondes*, qui s'appelait Jean Jaudel, me disait
> un jour que lui-même, à 18 ans, 19 ans, il recherchait la
> compagnie des gens plus âgés.

Deux femmes le marqueront tout particulièrement, deux femmes
fort différentes, vivant dans des univers peu semblables. La première
s'appelle France de Bie. Elle était lectrice à la prestigieuse maison
Gallimard. La seconde porte le nom de Flandin.

> France de Bie était quand même plus âgée que moi. C'est
> par elle que je vais connaître une autre personne, également
> liée à la maison d'édition Gallimard, où elle a publié sous
> le nom de Odile de Lalun. Elle qui vit toujours et a main-
> tenant plus de 80 ans. Et c'est par Odile de Lalun, appelée
> Odile Tweedie à cause de son mariage, que je vais rencontrer
> Francine Camus [...]
>
> C'est aussi par France de Bie que j'ai fait la connaissance
> de Jean Paulhan[6], le grand patron des *Lettres françaises*. Je
> ne peux pas dire que j'étais un familier de Paulhan, bien
> que lorsque j'ai voulu l'appeler maître, il s'est mis à rire et
> m'a dit que si je voulais toujours manger avec lui, je devais
> cesser de l'appeler maître, il fallait que je l'appelle Jean. Je
> le voyais assez régulièrement, j'allais chez lui. Donc, j'avais
> des amitiés. J'allais pratiquement tous les mercredis chez de
> Bie; pratiquement, mais pas toujours. Il pouvait m'arriver de
> manquer un mercredi pour une raison ou pour une autre,
> mais je trouvais cela tellement passionnant, excitant que de
> me retrouver parmi les autres invités.
>
> Il est arrivé que les circonstances de la vie m'ont rappro-
> ché d'une femme que j'aime beaucoup et qui m'a énormé-
> ment influencé, qui est une femme qui a maintenant 83 ans,
> ce qui veut dire quand même 16 ans de différence avec moi.
> Quand on a 67 ans, l'écart avec 83 ans est beaucoup plus
> court que lorsqu'on a 28 et 44 ans. Cette femme a joué

6. Jean Paulhan (1884-1968) a été l'une des figures extrêmement importantes du milieu littéraire
français de la première moitié du XX^e siècle. Son nom est étroitement associé à celui de la
maison Gallimard et à la *Nouvelle Revue française*.

un rôle extrêmement important dans ma vie. Elle s'appelle Flandin, de par son mariage avec un membre de la famille Flandin. Pierre Flandin a été premier ministre de la France pendant trois ans[7]. Mme Flandin tenait aussi salon chez elle, enfin une forme de salon. Ce n'était pas un salon du type de celui de France de Bie; c'était beaucoup plus des gens en place. Cette femme me considère à toutes fins utiles comme son fils. Elle a perdu le sien dans un accident dramatique et m'a carrément, si on peut dire, adopté, elle et son compagnon, Jean Jaudel. Celui-ci a été un monsieur important du mouvement gaulliste, et cela de toutes sortes de façons. Vous avez compris que c'était un juif… Il a été, ce n'est peut-être pas très glorieux, candidat dans Boulogne-Billancourt contre Léon Blum[8]… alors pas besoin de vous dire qu'il était de droite; mais droite ne veut pas nécessairement dire imbécile. Il a donc été gaulliste dès les premiers moments. Entre nous, on ne pouvait pas ne pas l'être. Comme juif, on peut difficilement être collaborateur. Il est toujours le compagnon de Zizi Flandin et a maintenant 92 ans. Ce sont des gens qui se sont pris de sympathie pour moi, surtout Zizi Flandin, pour les raisons tragiques que je vous ai indiquées.

Ainsi, j'ai eu très souvent plus d'amis plus âgés que moi. Autrement, il est arrivé que dans l'entourage de ces personnes, j'ai pu avoir des amitiés avec des gens de mon âge. Mais je ne veux pas juger… À toutes fins utiles, ces amitiés n'ont pas duré. Un neveu de Zizi Flandin était un garçon extrêmement brillant. À vingt quelques années, il publiait dans *Esprit*[9]. Il était invité aux réunions préparatoires à l'édition de la revue, où on discutait les thèmes, les noms des collaborateurs, etc. Il avait mon âge et était très introduit dans ces milieux-là. Il était très ami de René Char[10], à 25 ans, 26 ans. Char réclamait sa présence, celui-ci descendait à

7. Pierre-Étienne Flandin (1889-1958) a été élu président du groupe de l'Alliance démocratique, président du Conseil de novembre 1934 à mai 1935, puis ministre des Affaires étrangères dans le cabinet Sarraut (1936) et dans le gouvernement Pétain, de décembre 1940 à février 1941.

8. Léon Blum (1872-1950) a présidé le premier gouvernement du Front populaire, dont les politiques de réformes sociales suscitèrent autant de réactions du côté des conservateurs que des forces révolutionnaires.

9. Fondée en 1932 par Emmanuel Mounier, la revue *Esprit* a vu naître en France les mouvements de l'existentialisme et du personnalisme. Elle a participé aux luttes anticoloniales et contribué à l'émergence d'une gauche non marxiste. Les philosophes Paul Ricoeur et Vladimir Jankélévitch ont contribué au développement idéologique de la revue en y publiant de nombreux articles.

10. Poète français, auteur notamment de *Fureur et Mystère* (1948). Son œuvre figure parmi les plus déterminantes de la poésie française du XXe siècle.

L'Isle-sur-la-Sorgue [Vaucluse] pour passer des week-ends avec le poète. Nous avons été très liés, pratiquement inséparables pendant quelques années, et aujourd'hui, nous nous voyons très peu, très, très peu… Il a mis fin brutalement à cette vie intellectuelle et a décidé de vivre de ses rentes, qui étaient assez importantes, et de se replier complètement sur lui-même.

Deux remarques se dégagent de cette galerie de portraits : « Vous pouvez observer que j'ai des amis politiquement à droite et que j'ai des amis intellectuellement à gauche. C'est assez bizarre, mais je sentais chez ces personnes une volonté, à tout le moins un désir, de m'ouvrir des voies. C'est quelque chose qui a duré et qui dure encore. »

Ces amitiés ont joué un rôle déterminant dans l'insertion sociale de Marcel Brisebois dans le Paris des années 1960, de même qu'elles lui ont permis d'exercer pleinement son métier de journaliste. Notamment France de Bie, qui sert d'intermédiaire, autant dire « d'agent de liaison », entre le jeune interviewer et tel ou tel intellectuel, qu'elle-même connaît personnellement ou qui fait plus ou moins partie de son entourage immédiat. « Radio-Canada a eu l'intelligence pendant des années d'avoir recours à ses services parce qu'elle connaissait le Tout-Paris. Elle avait des carnets d'adresses absolument fabuleux et des numéros de téléphone. »

Conciliant ses études à la Sorbonne, son travail de journaliste pigiste, son engagement sacerdotal et ses amitiés diverses, Marcel Brisebois participe activement à la vie culturelle du Paris d'alors. Son retour à Montréal sera d'autant plus difficile qu'il laissera derrière lui un climat intellectuel qui le stimule comme aucun autre auparavant.

Le retour

Ses études doctorales terminées, la difficile question du retour au pays s'impose d'elle-même. Il ne s'agissait pas seulement de laisser derrière lui un mode de vie stimulant et de s'éloigner d'êtres chers, mais de savoir ce que lui, Marcel Brisebois, pourrait aller faire au Québec. Retourner à l'évêché de Valleyfield ? Écrire ? Enseigner ? Réintégrer les services de Radio-Canada ?

D'entrée de jeu, Marcel Brisebois précise : « J'aurais pu faire une carrière en France, mais je pensais que je devais quelque chose à mes compatriotes. » Il aurait pu par exemple diriger la *Revue des deux mondes*, dont il connaît très bien le propriétaire d'alors, Jean Jaudel, et faire de

cette revue en perte de visibilité quelque chose d'autre, un véritable journal de débats et d'idées[11]. Marcel Brisebois a choisi de revenir chez lui, par devoir, répète-t-il.

Son retour à Montréal date de 1967. La métropole bat alors au rythme de l'Exposition universelle. Le Québec a l'impression que la Révolution tranquille a changé quelque chose au discours social. On assiste à l'ouverture des premiers cégeps. René Lévesque fonde le Mouvement souveraineté-association. Au début de l'année suivante, Pierre Elliott Trudeau accède au pouvoir à Ottawa. C'est le début de la « trudeaumanie ».

Pour Marcel Brisebois, le choc du retour est foudroyant et entraîne chez lui un véritable sentiment de déception. Il mesure les distances qui séparent la vie intellectuelle d'ici et celle qu'il a connue à Paris. Malgré l'esprit de fête et de renouveau, il prend le pouls d'une société qui, selon lui, s'ouvre encore à peine sur le monde et constate avec regret qu'un esprit de chapelle divise encore et toujours les milieux intellectuels et politiques québécois en des camps adverses. Très tôt, le constat fait place à la volonté d'engagement. Encore lui faudra-t-il trouver les moyens d'exprimer ses préoccupations...

Ce qui se passe en France lui parvient comme un écho lointain, avec ce que cela implique de déformation ou carrément de désinformation. Ici, on en était encore à l'existentialisme de Sartre.

> Quand je suis arrivé [se souvient Marcel Brisebois] ce n'étaient absolument pas les idées de Lévi-Strauss[12] qui prévalaient. On était accroché à Sartre, mais on ignorait tout du débat Aron-Sartre. On l'ignorait volontairement. C'est étrange comment, ici, on accroche son wagon à une locomotive et on ne met pas en cause le trajet que la locomotive s'est fixé. On reste une société très marquée par le dogmatisme, très peu critique, il n'y a pas de remises en question, d'interrogation. Cela s'est manifesté dans les années 1970 par la nouvelle chapelle qu'était le syndicalisme. Plus tard, cela va se marquer par d'autres chapelles: soit le fédéralisme inconditionnel, soit le nationalisme séparatiste inconditionnel.

11. Jean Jaudel a été à la présidence de la *Revue des deux mondes* à partir de 1969. Fondée en 1829, la *Revue des deux mondes* a joué un rôle déterminant dans la vie politique française, notamment jusqu'à la Grande Guerre. Elle est depuis devenue l'emblème d'une élite conservatrice composée d'académiciens, d'hommes politiques et d'officiers.
12. Venu à l'ethnologie après des études de philosophie, Claude Lévi-Strauss (né en 1908) a exercé une influence déterminante sur le renouvellement méthodologique et épistémologique des sciences humaines.

Cette allusion au débat Sartre-Aron a ici toute son importance parce qu'elle rappelle les événements de mai 1968 au cours desquels, on s'en souviendra, les étudiants ont manifesté, parfois à coup de violentes émeutes, contre le dogmatisme et le passéisme du système universitaire français. Quelque temps après avoir démissionné de la Sorbonne (en décembre 1967) pour protester contre l'immobilisme des institutions universitaires, Raymond Aron publie dans *Le Figaro* une série d'articles par lesquels il dénonce la nature du « psychodrame » et s'engage sans ambiguïté pour les autorités légales. Sartre lui répond le 19 juin 1968 par la voie d'un texte sulfurique publié dans *Le Nouvel Observateur*, intitulé « Les Bastilles de Raymond Aron ». Deux phrases ont particulièrement retenu l'attention des lecteurs. La première : « Je mets ma main à couper que Raymond Aron ne s'est jamais contesté et c'est pour cela qu'il est, à mes yeux, indigne d'être professeur [...]. » La seconde servait de conclusion : « Il faut, maintenant que la France entière a vu de Gaulle tout nu, que les étudiants puissent regarder Raymond Aron tout nu. On ne lui rendra ses vêtements que s'il accepte la contestation. » Sartre mitraillait de toutes parts, de tous côtés.

À quelques années de distance, Raymond Aron affirmera que l'essentiel de tout ce débat se situait ailleurs, c'est-à-dire dans la nécessité que chacun de nous a de se contester soi-même, surtout s'il est professeur. Ce n'était donc pas pour lui la sclérose d'un système universitaire qu'il fallait seulement remettre en cause. Plus profond, et sans doute plus essentiel, c'était la sclérose intellectuelle de certains enseignants qu'il fallait interroger. « Nous sommes tous menacés par la sclérose, écrivait-il dans ses Mémoires, et risquons tous de nous fermer aux autres et à leurs critiques afin de nous assurer une sorte de confort intellectuel. Je ne pense pas que je me suis établi sur des positions fortifiées, pour méconnaître le progrès de la connaissance et le dépassement, inévitable et rapide, de nos quelques pauvres idées[13]. » Ce fut sa seule réponse à Sartre.

Ce débat Jean-Paul Sartre – Raymond Aron nous permet bien sûr de rendre compte de l'intérêt de Marcel Brisebois pour les débats de société, autant qu'il nous permet de mieux comprendre le sens qu'aura pour lui son propre travail de pédagogue.

13. Raymond Aron, *Mémoires – 50 ans de réflexion politique*, Paris, Julliard, 1983, p. 488.

L'enseignant, le pédagogue

Le Collège de Valleyfield

Quelque temps après son arrivée, Marcel Brisebois accepte un poste de professeur de philosophie au Collège de Valleyfield, suivant en cela les recommandations d'un ami, pour qui la création des cégeps implique un renouvellement de l'enseignement. Ce sera l'occasion, croit-il, de participer pleinement à la vie culturelle et intellectuelle québécoise, mais aussi de servir sa communauté.

> Cela n'a pas été facile [avoue Marcel Brisebois], mais là aussi je me disais que je devais quelque chose à la collectivité à laquelle j'appartenais. Je pense qu'une carrière ne doit pas être simplement en termes de *personal achievement*, comme on dit en anglais, mais qu'elle doit être conçue dans une perspective de service. Je pense qu'une grande partie de l'enseignement donné en France, tant dans les milieux laïcs que dans les milieux catholiques du XIXe et début du XXe siècle, a été liée à la notion de service. Évidemment, vous allez me dire que c'est une espèce d'ersatz d'une certaine mentalité aristocratique et militaire. C'est possible, mais je pense qu'il y a un idéal de service, un idéal d'honnêteté, de droiture, un idéal de dévouement et, disons-le, de sacrifice.

La déception, qu'il a vite fait de ressentir, sera double. Déception de la part des étudiants d'abord qui, à quelques exceptions près, ne voulaient qu'une chose, se rappelle Marcel Brisebois, c'est-à-dire une « note ». Ceux-ci ne démontraient aucune curiosité, aucun intérêt pour ce qu'il tente de leur enseigner, surtout pas en classe de philosophie. « Aucun questionnement. On veut avoir des réponses… » Teintée d'ironie, la formule résume bien la situation devant laquelle se trouve le jeune professeur : « Descartes n'était pas capable d'entrer en compétition avec le rédacteur sportif du *Montréal-Matin*… »

Ensuite, il y a déception à l'égard des autres professeurs du collège, qui eux-mêmes ne démontraient guère plus de curiosité que les étudiants.

> Le corps professoral dans son ensemble n'a pas plus d'intérêt. C'est d'une tristesse invraisemblable, chacun reste cloisonné dans sa petite discipline. Si on apprend que vous avez osé parler en classe de Camus ou de Proust, c'est pire encore, on vient vous dire que vous n'avez pas le droit, que Camus et Proust sont étudiés dans les cours de littérature… C'est un cloisonnement qui reste scolaire. Au Collège de Valleyfield, il y a eu l'apparition d'un mouvement syndicaliste très puissant. C'était lui qui dictait les choses. Pour ma part, je veux bien qu'il existe un syndicat de professeurs indépendants et qui pensent en fonction de l'enseignement. Pour le reste, vous savez – évidemment peut-être que vous m'accuserez de n'importe quoi, cela m'est absolument égal –, moi, les histoires de travailleurs de l'enseignement, c'était trop fort pour moi… Un travailleur de l'enseignement, qu'est-ce que ça veut dire ?

« Les travailleurs de l'enseignement » était alors un mouvement des professeurs, inspiré du mouvement éponyme français, fondé en 1912, et clairement identifié à une idéologie communiste.

Quelque temps plus tard viendront d'autres expressions du même acabit, toutes se voulant à l'affût d'un renouvellement de l'approche pédagogique. On parle « d'autoévaluation », les étudiants étant invités à se donner eux-mêmes une note. Viendra ensuite l'idée du « mandarinat », calquée sur le vocabulaire des jeunes étudiants français lors des chambardements de mai 1968. « C'était grotesque [affirme Marcel Brisebois], surtout que cela ne correspondait en rien à l'histoire de l'éducation d'ici. »

Si la déception de Marcel Brisebois est grande, c'est qu'elle témoigne de son véritable souhait de vouloir changer les choses, de contribuer à l'élaboration d'une autre vision de l'enseignement; une vision où se rencontrerait et dialoguerait un vaste ensemble de disciplines.

S'interroger sur ce qu'est et doit être l'éducation

Encore aujourd'hui, Marcel Brisebois pose un regard extrêmement critique sur le système d'éducation québécois. Il ne se gêne pas non plus pour pointer du doigt et blâmer les autorités responsables (professeurs, syndicats, gouvernement) de l'état actuel de l'enseignement. Son attitude ne tient aucunement à la nostalgie qu'il pourrait avoir pour l'ancienne formule des collèges classiques, bien que, rappelle Marcel Brisebois, l'instruction n'était pas une fin en soi, mais s'insérait dans une vision éducationnelle plus large, fût-elle discutable.

Sa déception est celle d'un homme qui a beaucoup réfléchi sur la question, non pas dans le sens étroit d'une succession de réformes scolaires, mais dans celui, beaucoup plus large, beaucoup plus englobant, d'une crise de la civilisation occidentale. Dans le texte d'une conférence prononcée dans le cadre du XX^e Congrès annuel de la Société canadienne pour l'étude de l'éducation en juin 1992, Marcel Brisebois insiste pour dire que la faillite du système scolaire a pris chez nous des «dimensions himalayennes et catastrophiques». Selon lui, la mission de l'enseignement est encore de dire le monde dans lequel nous vivons, supposant en cela qu'il y a une nécessité du partage des connaissances déjà acquises, «parce que le monde lui-même est déjà vieux aux yeux de chaque nouvelle génération». C'est ce partage qui permet de mieux stimuler la recherche et d'encourager la création, dit-il. «Cela relève de l'évidence, mais justement l'évidence, le gros bon sens, n'est plus la chose la mieux partagée du monde. L'école ne sert plus les maîtres d'autrefois. L'université est en train de perdre ses facultés traditionnelles. Je veux dire, insiste Marcel Brisebois, que notre système scolaire met à l'écart tout ce qui a fait sa force, sa dignité et sa valeur, ce simple fait, cette simple volonté d'apprendre aux enfants et aux jeunes adultes ce qu'est le monde, afin qu'ils puissent le renouveler, en assumer eux-mêmes la responsabilité pleine et entière, le réformer de fond en comble peut-être, s'ils le veulent ainsi, mais en connaissance de cause, en sachant bien ce qu'ils détruisent[1].» L'école ne sert plus

1. «L'école et le musée entre la conservation et l'innovation: réflexions sur la crise de l'éducation», conférence prononcée par Marcel Brisebois dans le cadre du XX^e congrès annuel de la Société canadienne pour l'étude de l'éducation, Université de l'Île-du-Prince-Édouard, du 5 au 8 juin 1992, p. 13.

la culture, croit-il. Le cégep et l'université sont en train de devenir de simples « écoles professionnelles » où les étudiants ne semblent plus formés qu'en fonction d'une « logique productiviste et technicienne ».

Apprendre le métier de gestionnaire : un accident de parcours

Marcel Brisebois occupe son poste de professeur de philosophie jusqu'en 1970, après quoi il se verra confier celui de directeur adjoint des services pédagogiques (responsable de la vie pédagogique jusqu'en 1979) et celui de secrétaire général, jusqu'en 1985. Ne disposant pas de connaissances ou de compétences administratives particulières liées à ses nouvelles fonctions, il apprend au jour le jour à manier les chiffres et à répondre aux responsabilités d'administrateur et de gestionnaire qui sont désormais les siennes. Par-dessus tout, il prend conscience de ce qui l'intéresse réellement dans un tel type de travail.

Or, ce qui l'intéresse, ce n'est pas l'administration proprement dite, mais plutôt la possibilité de développer et de mettre en œuvre une vision pédagogique qui puisse permettre aux étudiants de s'épanouir pleinement, sur les plans intellectuel et culturel. Posséder les règles de l'administration, c'est avant tout se donner les moyens d'accomplir des objectifs autres que ceux directement liés à l'application des budgets, c'est développer et mettre en œuvre une certaine vision des choses. Marcel Brisebois l'a rapidement compris.

> C'est évident qu'il faut faire des horaires, administrer des programmes, équiper les laboratoires et le reste. J'avais une haute notion de cet enseignement postsecondaire. Pour moi, le premier niveau de l'apprentissage de la liberté intellectuelle, c'est la première étape d'un apprentissage d'une vie affective et d'une prise en charge de sa vie. Il ne faut pas oublier que dans beaucoup de collèges, des étudiants ne rentrent pas chez eux, chez papa-maman ; ils ont pris un appartement, ils doivent apprendre à gérer un budget, apprivoiser la solitude, le compagnonnage, etc. Je souhaitais qu'ils découvrent les joies de la pensée et de la réflexion. C'était extrêmement important pour moi.

Outre sa préoccupation de voir au bien-être et au développement des étudiants, Marcel Brisebois accorde également une grande importance à la qualité de l'enseignement, à la sélection des professeurs et à la coordination des activités éducatives.

> J'attachais beaucoup d'importance à la sélection et à la préparation des professeurs. J'avais institué des journées où les professeurs nouvellement recrutés s'engageaient à assister à des sessions d'information avant le début des cours. Ils sont là, viennent de sortir de l'université, ont appris les mathématiques ou la physique et bien souvent n'ont aucune formation pédagogique. Après cela, il faut gérer des problèmes beaucoup plus terre à terre : question de savoir ce qu'est le quotidien de l'enseignement. C'est là également que j'avais eu l'idée de former cette réunion des chefs de département, que je trouvais plus importante que ce qu'on appelle la commission pédagogique. La commission pédagogique existait de par la loi ; elle est composée de représentants d'étudiants, de représentants de professeurs. C'est un organisme qui devenait vite un organisme de pouvoir politique à l'intérieur de la boîte. En général, on y parlait peu de l'étudiant, de l'enseignement et de ce qui m'apparaît plus important que tout : la formation intellectuelle. Dès lors, quand un professeur de mathématique ou un professeur de physique me disait : «Moi, le français, ce n'est pas ma préoccupation !», c'était l'occasion d'un bon débat.

Un débat qu'il ira jusqu'à mener sur la place publique en faisant paraître, dès 1973, un article sur la situation de l'enseignement au cégep, et tout particulièrement de l'enseignement de la philosophie. Il précise et partage ainsi une pensée sur ce que devrait être l'interdisciplinarité, qui serait l'objet même de la philosophie. «La philosophie ne peut s'identifier aux sciences humaines. Sa réflexion est d'un autre ordre ; elle est seconde par rapport aux autres types de connaissance. À moins que les autres disciplines ne se transforment elles-mêmes en philosophie (et quelle compétence philosophique auront alors ces enseignants), seule la philosophie peut instaurer une démarche à la fois critique, réflexive, synthétisante et radicalisante. [...] La philosophie est, en principe sinon de fait, charnière de toutes les disciplines [...][2]. »

2. Marcel Brisebois, «L'enseignement collégial», *Critère*, Collège Ahuntsic, Montréal, janvier 1973, n° 8, p. 77-79. Article publié en collaboration avec Roger Séguin, alors directeur des services pédagogiques du Collège de Valleyfield.

Aujourd'hui à *Rencontres*...

> Si on me demandait, est-ce que vous avez réussi votre vie ? Par certains côtés, je répondrais oui, par d'autres, je dirais non, parce qu'en réalité, je n'ai pas fait des études de philosophie pour devenir directeur d'un musée d'art contemporain. Je pensais enseigner, écrire, développer une pensée puis communiquer cette pensée. De cela, je n'ai rien fait et donc, dans une certaine mesure, j'ai connu un certain échec...

Ce sentiment d'échec, Marcel Brisebois tentera de le convertir en réussite. En dehors de ses fonctions liées au Collège de Valleyfield, il poursuit parallèlement une importante carrière à la télévision comme recherchiste et animateur aux émissions *5-D* et *Rencontres*, cette dernière ayant été diffusée sur les ondes de la télévision de Radio-Canada de 1971 à 1990. Ses entrevues sont menées avec intelligence – il se prépare chaque fois avec beaucoup d'attention – et témoignent de la sensibilité de l'homme, à l'écoute de ceux et celles qui ont en quelque sorte édifié les grands courants intellectuels du XX^e siècle. Sur 20 années de diffusion, plus de 450 invités participeront à *Rencontres*. Parmi les collaborateurs avec lesquels Marcel Brisebois travaille, il faut mentionner les noms de Wilfrid Lemoine, Raymond Charrette, Jean Deschamps et celui de la jeune et déterminée Denise Bombardier.

Son métier de journaliste lui permet de nourrir sa propre curiosité intellectuelle et de poursuivre le rôle de pédagogue auquel il reste profondément attaché. La volonté est la même, c'est le canal de diffusion qui sera différent.

> On a pu penser qu'il allait se passer là [dans les cégeps] quelque chose, une espèce de renouveau, de transformation. Certes, il y a eu des bourgeons. Je pense par exemple à la création de cette revue publiée par les professeurs du collège Ahuntsic et qui s'appelait *Critère*. L'expérience a duré quelques années, je ne sais pas trois ans, quatre ans, cinq ans, puis tout s'est arrêté[3]. Les bourgeons n'ont pas donné de feuilles ni de branches. On s'est trouvé dans un enseignement où je ne me sentais plus du tout à l'aise. Je n'avais qu'une ambition, c'était d'en sortir. Radio-Canada est presque devenue un refuge. Ce que je ne pouvais pas faire dans l'enseignement, dans un collège, je le faisais à la télévision.

3. Après des débuts difficiles, la revue *Critère* a définitivement cessé de paraître en 1986.

L'idée de *Rencontres* prend naissance en 1969, lorsque Raymond Beaugrand-Champagne, dont il a également été question précédemment, réalise une entrevue avec André Frossard, journaliste pour le compte du *Figaro*. D'origine socialiste et athée, Frossard venait tout juste de publier le récit de sa conversion au catholicisme[4]. Le sujet de leur entrevue gravitait précisément autour de ce livre. Quelque temps plus tard, ce sera au tour de Julien Green, qui acceptera d'accorder sa première entrevue télévisée. Green étant un écrivain extrêmement connu, le succès de l'émission fut immédiat et attira tout particulièrement l'attention de René Barbin, alors responsable du Service des émissions religieuses de Radio-Canada. Une équipe est aussitôt formée, à laquelle participe Marcel Brisebois, d'abord à titre de recherchiste, puis d'interviewer. Au fil des 20 ans qui suivront, des invités de toutes origines, de toutes tendances, milieux artistiques, politiques ou autres, défileront sur le plateau de *Rencontres*. Certains anciens professeurs de la Sorbonne accepteront l'invitation : Paul Ricoeur, Claude Lévi-Strauss, Vladimir Jankélévitch.

Pour Marcel Brisebois, son métier de journaliste est d'abord et avant tout celui d'un lecteur avide de tout connaître. *Rencontres* sera parfois marquée par des face-à-face véritables, parfois encore par des moments tout à fait imprévus.

> Il m'est arrivé de commencer un roman, celui de tel écrivain français et puis de dire, non, je ne vois pas ce que cela va apporter. Parfois le même écrivain peut écrire des essais. J'étais alors plus intéressé par ses essais que par son œuvre romanesque. Ou bien encore j'étais plus intéressé par un roman considéré comme un échec... Je fais allusion ici à Claude Mauriac, qui avait été le secrétaire de Charles de Gaulle. Je devais l'interviewer. Pour me préparer, j'avais lu ses romans, dont certains m'avaient paru assez ennuyeux. J'ai évidemment lu ses mémoires. Il était le fils d'un grand écrivain [François Mauriac], avait été le secrétaire du général de Gaulle et l'une des figures de ce nouveau roman français. Il avait également écrit un certain nombre d'essais, sur le théâtre notamment, ayant été très lié au comédien Laurent Terzieff, qu'il fréquentait pratiquement quotidiennement[5]. Un

4. André Frossard, *Dieu existe, je l'ai rencontré*, Paris, A. Fayard, 1969, p. 174.
5. C. Mauriac (1914-1996), *Laurent Terzieff*, Paris, Stock, 1980, p. 298.

jour il a écrit un roman qui s'appelle *Le bouddha s'est mis à trembler*[6] et ça a été un four. Je ne savais pas pourquoi, mais je sentais qu'il y avait là quelque chose d'important.

Être sensible à ses propres intuitions, tenter d'éclairer ce qui nous paraît obscur ou intrigant, savoir s'effacer devant l'autre de manière à ce que chaque téléspectateur puisse se sentir concerné par le sujet qui l'interpelle ou l'intéresse plus particulièrement, faire abstraction de soi pour ne devenir qu'une sorte de catalyseur : c'est là bien sûr une manière de concevoir l'entrevue, mais aussi, très certainement, une façon de parler des règles applicables à tout autre type de gestion.

> C'est Jean-Louis Barrault qui me disait qu'une interview, et c'est vrai, est comme un combat de taureaux. Il y a un toréador, qui ne sait pas, puis un taureau, qui ne sait pas plus. Il n'y a pas de mise à mort, mais il y a vraiment un affrontement, où il faut savoir être très sensible à tous les signaux qui nous viennent de l'invité. Vous pouvez dire : je suis très préoccupé de moi, de la logique de ma pensée. Cela n'a aucune importance à mon avis. Ce qui est important par contre, c'est d'être très attentif aux signaux qui peuvent venir de l'invité. Le signal, cela peut être un hochement de tête, n'importe quoi. L'invité émet un certain nombre de signaux par son discours, ses affirmations ou ses interrogations, ou par des accents qui peuvent initier quelque chose, des thèmes qui semblent revenir dans sa pensée et que vous avez peut-être pu déceler, etc. À mon avis, c'est cela la première chose.
>
> La deuxième chose, c'est que vous devez aussi être très sensible à l'absent, à celui qui n'est pas là. C'est sans doute ce qu'il y a de plus difficile. Ce n'est pas d'être en face de quelqu'un, même s'il s'agit d'une personnalité immense, écrasante dans certains cas, mais c'est de dire que ce n'est pas vous qui rencontrez quelqu'un. Vous, vous n'êtes qu'un catalyseur. Plus vous allez disparaître et plus la personne qui est en face de son écran dira : j'ai l'impression que je rencontre quelqu'un, que cela se passe entre moi et cette personne. C'est là le succès de l'entrevue, ce n'est surtout pas de dire : je l'ai eu, je l'ai coincé... Cela n'a aucun intérêt pour moi, cela ne représente aucun intérêt. Ce qui est important, encore une fois, c'est que la personne seule dans son salon ou qui devra devenir seule, même si elle est entourée de quatre ou cinq

6. C. Mauriac, *Le Bouddha s'est mis à trembler*, Paris, Grasset, 1977, p. 156.

personnes, affirme tout à coup : oui, je me sens concerné par ce qui est dit, c'est moi qui suis en face de telle personne. Celle-ci peut vous parler de l'éducation des enfants, vous raconter son métier de comédien, vous expliquer le sujet de ses recherches sur les langues et sur les mythes germaniques, peu importe. On ne travaille pas pour soi. Évidemment il y a un grand profit. C'est évident. Lorsque vous sortez d'une interview, vous pouvez être très exalté. En définitive, le plus important, c'est l'auditeur, c'est lui qui doit se sentir concerné et cela, ce n'est pas une question de « *rating* », cela n'a très certainement rien à voir avec le *rating*.

Pour Marcel Brisebois, cette disponibilité à l'autre, cette volonté d'être une sorte de catalyseur entre l'invité et le téléspectateur résultent donc d'un double processus. Celui de la lecture et de la prise de notes d'abord, et celui que nécessite le temps de la réflexion qui permet d'envisager toutes les avenues possibles.

La première question est très importante, parce qu'elle va tout déclencher. Si vous partez mal, vous risquez bien de ne pas aboutir. Ce n'est pas la dernière question qui compte, c'est la dernière réponse encore une fois. Vous le savez, on vient de vous donner un *cue*. Il vous reste cinq minutes, puis on vous indique 3, 2, 1. C'est encore la même chose ; votre propre énergie doit s'effacer pour que l'énergie de l'autre surgisse. C'est cela qui est important, en tout cas pour moi. Ce ne fut jamais de dire : les gens vont voir que Brisebois est intelligent, qu'il en sait des choses... Je m'en fous, cela ne compte pas. Ce qui m'importe, c'est que le spectateur dise, mon Dieu que je suis intelligent, c'est ça...

Il ne suffit pas de dire je vais poser la question un, puis après cela je vais poser la question deux ; non ce n'est pas cela. Il faut plutôt être conscient que la réponse de « un » va m'amener tout à coup à la question que j'avais prévue plus tard et qui porte le numéro 35, et que la réponse à 35 va peut-être m'amener vers autre chose.

Écoute, présence, attention constante, trouver le geste ou le mot nécessaire : tout l'art de l'entrevue consiste en une sorte de chorégraphie ou, selon l'expression même de Marcel Brisebois, de « danse classique ». Il faut être prêt à tout et ne jamais perdre de vue que c'est le spectateur

et seulement lui qui a tout à gagner, parce qu'il doit avoir envie de sortir de chez lui et d'aller acheter un livre, de se sentir heureux et grandi, de croire en la nécessité de changer quelque chose de sa vie...

Si Marcel Brisebois affirme qu'il a passé des années «magnifiques» au service de Radio-Canada, il insiste également pour dire combien son travail au Musée d'art contemporain de Montréal représente aussi pour lui seize «belles années».

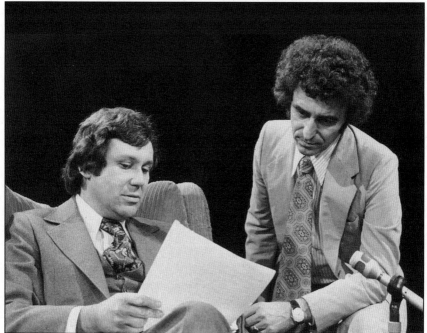

Archives Radio-Canada

Marcel Brisebois (à gauche) et Raymond Beaugrand-Champagne. Photo prise en 1986, lors du quinzième anniversaire de l'émission *Rencontres*, diffusée sur les ondes de Radio-Canada. Raymond Beaugrand-Champagne rappelle à cette occasion que «*Rencontres* est avant tout une émission à caractère religieux qui relève du service des émissions religieuses de la société d'État. Elle permet à la population justement de "rencontrer" des gens de tous les horizons et de différentes croyances qui dégagent avec l'animateur leur conception de leur engagement spirituel par le biais de leur vie professionnelle et intellectuelle.»

Le Musée d'art contemporain

Brefs rappels historiques

Le Musée d'art contemporain de Montréal (MACM) est une société d'État subventionnée par le ministère de la Culture et des Communications du Québec. Il a été fondé en juin 1964, trois ans à peine après la création du ministère des Affaires culturelles. L'inauguration officielle a lieu le 12 juillet 1965, au Château Dufresne, dans l'est de l'île de Montréal. Le ministre Pierre Laporte, maître d'œuvre du *Livre blanc sur les politiques culturelles québécoises*, définit en ces termes le tout premier mandat du Musée :

> La fonction essentielle de ce Musée d'art contemporain est de présenter au public les principales étapes et les tendances les plus significatives de l'art contemporain en sculpture, en peinture, en gravure et en dessin, surtout depuis 1940, en prenant soin de situer ces formes d'expression de la sensibilité et de l'invention dans le mouvement de civilisation actuel.

Le Musée d'art contemporain vient en quelque sorte combler les aspirations et les revendications de très nombreux artistes de l'époque. En effet, la plupart d'entre eux ne ressentent alors aucun lien de filiation avec le Musée des beaux-arts de la rue Sherbrooke, alors la plus importante institution muséale à Montréal. En réponse à leurs demandes, le gouvernement libéral de l'époque leur offre la possibilité de forger un

musée à *leur* image, un musée qui *leur* ressemble et qui répond à *leurs* besoins de création et de diffusion. En échange, chaque artiste s'engage à donner une œuvre au Musée, de manière à constituer les débuts d'une collection permanente.

> Reprenons l'histoire du musée telle qu'elle était [rappelle Marcel Brisebois]. Les artistes disent que l'art qu'ils produisent ne trouve pas place dans les institutions officielles. À cor et à cri, ils réclament une institution, un tremplin, appelez ça comme vous le voulez, qui va défendre cet art-là. À ce moment-là, souvenez-vous, on retrouvait au Musée des beaux-arts de Montréal les dons de gens assez fortunés qui s'intéressaient à l'art européen, en général, l'art hollandais du XVIIe siècle. Ce musée était un musée d'amateurs d'art qui s'étaient formés en club et qui partageaient, à l'intérieur de ce club, les œuvres qu'ils achetaient. Les productions des artistes d'ici n'avaient pas de place.

Le critique et historien de l'art Guy Robert, le premier à diriger le Musée d'art contemporain, de juin 1964 à février 1966, énonce clairement les deux principaux objectifs de la nouvelle institution, objectifs qui rejoignent alors, bien évidemment, les politiques culturelles mises de l'avant par le *Livre blanc* du ministre Laporte. Il importe de faire connaître l'art contemporain au public québécois, dit-il, mais aussi de mettre en œuvre les mécanismes d'échanges nécessaires à la diffusion du travail des artistes québécois et canadiens sur la scène internationale. Accessibilité et diffusion définissent ainsi les toutes premières orientations du MACM : « Présenter à Montréal et pour le bénéfice du Québec, les différents aspects, les principales étapes et les tendances les plus significatives de l'art contemporain (c'est-à-dire d'une façon générale, l'art de notre siècle : mais d'une façon plus précise, l'art depuis 1940). La sculpture, la peinture, le dessin et la gravure en sont les composantes premières [...] mais nous tiendrons aussi compte des arts appliqués, de la photographie, de la musique, de la chorégraphie, du théâtre, de la littérature, des formes actuelles de la pensée et de la technique. En somme, il s'agit de présenter les visages nombreux de la civilisation et des arts de notre siècle, qui ne trouvera son portrait plus précis que bien plus tard. [...] Présenter dans les autres pays les principaux courants de l'art plastique du Québec, du Canada. Il est sans doute instructif et stimulant d'accueillir des œuvres qui témoignent de l'art, de la culture et des valeurs de l'étranger, mais nous avons aussi conscience de posséder

ici des artistes, des œuvres qui méritent d'être connus et aimés à l'étranger. Sans chauvinisme comme sans fausse modestie, nous soutiendrons une politique d'échange avec les autres pays[1]. »

Du Château Dufresne, le musée déménage quelques années plus tard, en 1968, à la Galerie d'art international de l'Exposition universelle située à la Cité du Havre, construite, on s'en souviendra, l'année précédente, dans le cadre des activités de l'Expo universelle de Montréal.

Cette décision n'est pas sans soulever l'ire du directeur d'alors, le poète Gilles Hénault, qui désapprouve entièrement la décision prise par Québec. Hénault invite publiquement le ministère de la Culture à refaire ses devoirs et propose plutôt le site de la Place des Arts pour relocaliser le Musée d'art contemporain. Rien n'y fait. Son intervention tombe vite aux oubliettes du fonctionnariat public.

La suite des événements lui donnera pourtant raison. Les répercussions de la décision de Québec sont tangibles, rapides et des plus concrètes : par l'éloignement même du site (difficile d'accès, même par le transport en commun), le Musée ne répond plus du tout à son mandat premier, qui est d'assurer, rappelons-le, la *diffusion* et l'*accessibilité* de l'art contemporain à Montréal. Ce qui devait arriver arriva. Le public déserte dramatiquement les salles d'exposition.

Il se trouve également une autre répercussion majeure au déménagement du Musée. Malgré son aspect architectural novateur et très certainement audacieux, la bâtisse de la Cité du Havre ne répond pas du tout aux fonctions muséologiques les plus élémentaires. On ne dispose pas des espaces nécessaires pour exposer une partie de la collection permanente, les aires de bureaux sont inappropriées et répondent mal aux besoins quotidiens des employés du Musée, enfin, les locaux voués aux réserves (donc à la conservation des œuvres) et à l'animation sont restreints et peu fonctionnels.

Les années subséquentes seront marquées par une enfilade de nouveaux directeurs. La liste est impressionnante et témoigne à coup sûr du malaise qui règne au MACM au cours des années 1970 et 1980. On y trouve les noms d'Henri Barras (mars 1971, décembre 1972), de Fernande Saint-Martin (décembre 1972, septembre 1977), de Louise Letocha (septembre 1977, juillet 1982) et d'André Ménard (juillet 1982, novembre 1985). Chacun doit composer avec les décisions de Québec et redoubler d'efforts et d'imagination pour s'assurer de voir respecter le mandat de l'institution. Les artistes sont déçus de la tournure des

1. Guy Robert, « Musée d'art moderne », *Maintenant*, n° 37, janvier 1965.

événements, le public se désintéresse de l'art contemporain en général ; bref, le Musée est au bord de la catastrophe. Il faut agir rapidement, c'est-à-dire avant qu'il ne soit trop tard.

L'adoption de la *Loi sur les musées nationaux* en 1983 et l'arrivée de Marcel Brisebois, en décembre 1985, viendra mettre un peu d'ordre dans tout cela et, plus important que tout, proposer de nouvelles avenues.

Loi sur les musées nationaux

En 1983, le gouvernement du Québec sanctionne une loi sur les musées nationaux. Cette décision n'est pas sans avoir des répercussions directes sur le statut du Musée d'art contemporain de Montréal, dans la mesure où la nouvelle législation vient profondément modifier le contexte juridique et administratif dans lequel le Musée devra désormais fonctionner. De simple département administratif rattaché directement au ministère de la Culture qu'il était, le Musée devient soudainement une « corporation autonome », placée sous le contrôle d'un conseil d'administration composé de neuf membres (à l'heure actuelle, le conseil d'administration du Musée est composé de 17 membres). Ce nouveau statut juridique entraînera aussi des répercussions directes sur la structure organisationnelle de la direction. Nous y reviendrons.

Quant au mandat du MACM, il demeure sensiblement le même que lors de sa fondation en 1964 : soit promouvoir et conserver l'art contemporain québécois, tout en assurant une visibilité de l'art contemporain canadien et international par des acquisitions, la mise sur pied d'expositions d'envergure et des activités d'animation susceptibles de rejoindre le plus large public possible.

La *Loi sur les musées nationaux* entre en vigueur le 16 mai 1984, et le transfert des pouvoirs et responsabilités s'effectue le 9 novembre suivant.

C'est également au cours de l'année 1983 que le ministre de la Culture, Clément Richard, décide de sortir le Musée d'art contemporain de son trop long « exil » à la Cité du Havre. Il souhaite relocaliser l'institution sur le site de la Place des Arts, ainsi que l'avait souhaité Gilles Hénault, et ne cache pas son ambition de vouloir y créer une sorte de « cité culturelle » de prestige, un lieu de passage qui serait aussi un lieu de rassemblement calqué sur la Place Beaubourg à Paris.

Les événements s'enchaînent à partir du 30 septembre 1983, lorsque Clément Richard annonce officiellement qu'il a l'accord du Conseil des ministres pour relocaliser le Musée d'art contemporain au

centre-ville de Montréal. Ce sera le début d'une longue et difficile période de transition au cours de laquelle on remettra en cause les grandes orientations de l'institution, de même que son mode de fonctionnement. L'arrivée de Marcel Brisebois et le changement de gouvernement (les libéraux prennent le pouvoir ; Lise Bacon héritera du ministère de la Culture) viendront modifier les projets de M. Richard.

Une nomination qui fait du bruit

Marcel Brisebois a beaucoup hésité à accepter la direction du Musée d'art contemporain de Montréal. Le contexte de l'année 1984-1985 est tumultueux et ne laisse rien présager de bon. Les bruits courent que le Musée est dans une situation extrêmement difficile, et ce, d'un double point de vue : celui d'une saine gestion des ressources financières et celui des ressources humaines proprement dites (démobilisation générale des employés, individualisme marqué de la part des conservateurs, etc.).

Marcel Brisebois se doute bien que les exigences du poste de directeur seront extrêmement élevées dans le contexte d'une telle crise, car il faut bien parler ici de crise. Les journaux de l'époque en feront d'ailleurs grandement état. Clément Richard fait les manchettes avec ses prises de position fracassantes. André Ménard est remercié comme directeur du Musée. Un comité d'urgence est formé pour la sauvegarde du MACM en juillet 1985. Placé sous la présidence de Fernande Saint-Martin, devenue professeure au Département de l'histoire de l'art à l'Université du Québec à Montréal, elle-même ancienne directrice du Musée, ce comité justifie sa démarche en se fondant sur les rumeurs qui circulent sur l'avenir du Musée, à savoir que l'institution sera transformée en un centre d'exposition et que les collections du MACM, notamment celle, très importante, des œuvres de Paul-Émile Borduas, seront démantelées et réparties à travers les autres musées québécois (l'idée vient d'ailleurs du ministre Richard). Enfin, les travaux d'excavation du nouvel édifice de la Place des Arts sont entrepris malgré les protestations de plusieurs intervenants du milieu des arts visuels. Bref, la situation est explosive de bien des points de vue et représente un véritable défi.

Qu'à cela ne tienne, Marcel Brisebois n'a pas froid aux yeux. Des amis influents du monde des affaires, dont Bernard Lamarre, alors directeur de la maison Lavalin et important collectionneur d'art contemporain, exercent sur lui les pressions nécessaires, cherchant à le convaincre qu'il est la bonne personne pour le bon musée. Pour le détail, il n'est peut-être pas inutile de rappeler brièvement ici les circonstances de la nomination du nouveau directeur du MACM.

Marcel Brisebois et Bernard Lamarre siègent tous les deux au conseil d'administration du Musée des beaux-arts de Montréal. Ils se connaissent et partagent une passion commune pour les arts visuels. La situation au Musée d'art contemporain est connue de tous. Avec l'appui de Bernard Lamarre, Marcel Brisebois décide de soumettre sa candidature aux membres du comité de sélection chargé de trouver un nouveau directeur pour le Musée. Une entrevue a lieu, on l'interroge sur ce qu'il pense du Musée, sur l'art contemporain en général, etc. Quelques jours plus tard, Marcel Brisebois reçoit un téléphone qui lui confirme sa nomination. Il cessera de siéger au conseil d'administration du Musée des beaux-arts, afin d'éviter tout « conflit d'intérêts possible ». Au même moment, il quitte définitivement son poste de secrétaire général au Collège de Valleyfield et entreprend de sortir le Musée de sa torpeur.

En fait, si Marcel Brisebois accepte la direction du Musée d'art contemporain, c'est d'abord et avant tout parce qu'il croit fermement et une fois de plus en la nécessité de l'engagement social. Il ne cache pas non plus que le poste de directeur du MACM lui permet de mettre à profit son propre intérêt pour les arts visuels et la culture en général (musique, théâtre, danse, etc.).

> J'ai voulu consacrer ma vie à la culture. J'ai toujours accordé beaucoup d'importance dans ma vie personnelle aux arts visuels. Je suis un collectionneur. C'est un grand mot, mais disons que je possède des œuvres. Elles ne valent pas des millions, mais j'aime acheter des choses et je suis prêt à consentir des sacrifices financiers pour avoir une œuvre qui me plaît. Et puis j'aime visiter les musées, j'aime ce discours que l'art tient sur l'aventure humaine.

Il y a certes mille et une raisons de vouloir collectionner. Certains le font pour le statut social, d'autres achètent dans le but strictement lucratif de la revente, d'autres encore collectionnent pour le plaisir, parce qu'ils ressentent le besoin de vivre au milieu d'objets qu'ils aiment. Enfant, Marcel Brisebois collectionnait les timbres. C'était une manière, dit-il, de se rapprocher de son père qui profitait de leur dimanche matin passé ensemble pour lui enseigner l'histoire et la géographie.

L'idée même de collectionner implique beaucoup plus que l'on ne le pense, et cela, le directeur du Musée d'art contemporain le sait parfaitement, lui qui « vibre » chaque fois qu'il entend le mot collection. Collectionner suppose une certaine vision de ce qu'est l'art, oblige

l'exercice de certains choix, exige un éveil et une curiosité de tous les instants, d'abord pour ce qui a été fait, ensuite pour ce qui se fait aujourd'hui. Il y a la passion bien sûr, mais aussi, et peut-être avant tout, la nécessité de devoir réfléchir sur le discours que tiennent l'art et les artistes sur l'aventure humaine.

À l'idée de collectionner se greffe également le souci de la mémoire. On tente de regrouper des objets et des œuvres que l'on aime ou que l'on juge déterminants pour soi, et éventuellement pour les autres. Très tôt, Marcel Brisebois comprend la nécessité d'enrichir, développer et donner un sens et une direction à une collection permanente importante, d'artistes contemporains canadiens et internationaux. Il ne serait sans doute pas trop exagéré de dire qu'ici, la passion personnelle rejoint celle du directeur.

> Si j'ai accepté cette aventure, c'est parce que je crois à la culture, je crois à la société et à notre responsabilité. Je n'ai pas d'enfant, pas d'obligations familiales pressantes, alors je me suis dit : « Pourquoi ne pas essayer d'améliorer la position du Musée, pourquoi ne pas essayer d'apporter ma contribution. » Je crois que le Musée peut être un lieu extrêmement important. Cela l'a été dans le passé, quoiqu'il semble que cela le soit moins aujourd'hui que dans les années 1970. Je demeure convaincu, pour ma part, que la valeur esthétique du discours tenu par les arts visuels est fort, je crois qu'il est comparable à ce qu'on peut trouver ailleurs et je crois que ce discours a besoin d'une institution comme le Musée d'art contemporain pour pouvoir s'affirmer. J'avais donc plusieurs raisons d'accepter.

Cette volonté d'engagement personnel dans le développement et l'essor de la culture et cette conviction que les arts tiennent un discours important sur la société et sur ce que nous vivons, ont tous les jours guidé Marcel Brisebois dans l'exercice de ses fonctions. La vision qu'il avait du Musée d'art contemporain en 1985 est d'ailleurs encore celle qu'il défend ardemment aujourd'hui, avec le même enthousiasme et la même détermination.

La venue de Marcel Brisebois au Musée d'art contemporain n'a pas été sans provoquer, disait-on plus haut, quelques remous, auprès du ministère de la Culture, au sein même du personnel de l'institution et de la part d'artistes et d'intervenants (historiens, journalistes, critiques) en arts visuels qui s'interrogeront ouvertement sur sa nomination. Dans la presse écrite, on déclare haut et fort qu'il ne dispose

pas des compétences nécessaires en art contemporain pour assumer la direction du Musée. À quoi Marcel Brisebois répondra sans détour que son rôle sera « d'abord et avant tout » celui de directeur et non celui de conservateur, et qu'à ce titre, il cherchera à mettre en place les infrastructures administratives nécessaires à la coordination des activités des différentes instances du Musée.

Il faut dire aussi qu'à l'époque, le statut ecclésiastique de Marcel Brisebois a pour effet de déranger beaucoup de monde. Ce que lui-même avoue en toute conscience :

> Le fait d'être prêtre, à un certain moment donné, a pu m'amener à des conflits. Il y a encore des gens au Canada qui refusent de m'adresser la parole parce que je suis prêtre. Quand j'ai été nommé directeur du musée d'art contemporain, on a soulevé le fait que ce musée, qui avait été une espèce de fleuron de la vie laïque au Canada, parce qu'il a été fondé par des artistes, allait être mené par un curé... Qu'en serait-il de la liberté d'expression ?

Pour répondre à ceux qui voient son statut de prêtre comme problématique, Marcel Brisebois déclare sans tarder à *La Presse* qu'il n'est pas là pour prêcher à qui que ce soit et qu'il ne tolérera « aucune ingérence de l'Église dans [son] travail », allant même jusqu'à ajouter qu'il démissionnera sans hésiter si tel devait être le cas[2].

Un musée ou un centre d'exposition ?

Quelques semaines après son entrée en fonction, Marcel Brisebois se voit obligé de prendre une des décisions les plus importantes de l'histoire du Musée d'art contemporain : son déménagement au centre-ville, projet qu'avait lancé en grandes pompes le ministre Clément Richard. Le nouveau directeur constate vite avec stupéfaction combien le MACM représente une sorte de *terra incognita* pour les fonctionnaires de Québec. Le gouvernement a beau vouloir s'intéresser au sort du Musée, dans les faits, « personne ne savait ce qui s'y passait réellement », dit-il.

En effet, dans l'esprit de plusieurs fonctionnaires de Québec, le Musée d'art contemporain de Montréal ressemble plus à ce qu'on doit appeler un « centre d'exposition » ou une « *galerie de prestige* », pour reprendre l'expression du ministre Richard, qu'à un véritable musée. Le

2. Jocelyne Lepage, « Marcel Brisebois au MAC », *La Presse*, Montréal, 18 janvier 1986.

glissement a des effets directs, puisqu'il transforme le mandat premier du Musée. Les intentions de Clément Richard sont d'ailleurs un peu plus claires à ce sujet, lui qui affirmait que le Musée d'art contemporain n'était pas un «musée d'art moderne». «C'est un Musée d'art contemporain qui, comme tel, n'est pas appelé à constituer une collection très importante[3].» Afin d'éviter de plus grands malentendus, Marcel Brisebois affirme sa propre position en disant haut et fort que la collection se trouvera au cœur du Musée.

Il faut bien comprendre que les centres d'exposition et le Musée d'art contemporain n'ont pas du tout les mêmes objectifs. Il s'agit de deux types d'organismes culturels tout à fait distincts l'un de l'autre et qui poursuivent, par conséquent, des orientations également différentes. Le premier, le centre d'exposition, a essentiellement pour but de présenter le travail des artistes. On y organise principalement des expositions temporaires et des événements de toutes sortes qui permettent de diffuser les œuvres. Ne disposant pas des infrastructures, des budgets et des expertises nécessaires, les centres d'exposition n'ont donc pas pour mission d'acquérir et de conserver des œuvres.

Certes, il va de soi que le Musée d'art contemporain a aussi pour rôle de diffuser et de faire connaître les œuvres des artistes québécois et canadiens. C'est là même l'un des tout premiers mandats de l'institution. Il ne faut cependant pas oublier que le Musée, ainsi que le rappelle Marcel Brisebois, a une autre fonction très importante. Comme institution muséale, le MACM se doit de développer des politiques d'acquisition et de conservation des œuvres (sous forme d'achat d'œuvres d'art ou sous forme de dons). L'équivoque qui règne au milieu des années 1980 au sein des fonctionnaires du gouvernement québécois, entre ce qui constitue les fondements d'un centre d'exposition et ceux d'un musée d'art contemporain, cette équivoque, nourrie délibérément par les propos du ministre Richard, n'est donc pas sans créer quelques tensions entre Québec et Marcel Brisebois, lui qui considère dès le départ le Musée d'art contemporain comme un musée à part entière. Cette prise de position, qui a le mérite d'être claire, aura des incidences directes sur la suite des événements et sur le projet de construction du nouvel édifice au centre-ville.

3. Jocelyne Lepage, «Moi, j'ouvre les portes: Clément Richard et les Musées», *La Presse*, 18 mai 1985.

Le musée au centre-ville de Montréal

Le 6 décembre 1985, Québec présente à Marcel Brisebois les plans de construction du Musée sur le site de la Place des Arts.

> C'était un ensemble assez imposant de quelques salles d'exposition, une immense salle dite multimédia, un escalier monumental, fabuleux, une suite de cinq pièces... pour le directeur, une salle à manger, ainsi de suite. Il n'y avait pas de réserve, sinon un tout petit espace, et une bibliothèque à aires ouvertes.

On demande à Marcel Brisebois d'examiner l'ensemble du dossier, de signer et de retourner les documents le plus rapidement possible, soit avant le 17 décembre suivant, date limite de l'appel d'offres pour la construction du futur édifice. Déjà qu'il n'apprécie pas du tout cette manière de faire, Marcel Brisebois a l'impression que les dés sont pipés et que l'on tente tout simplement de le faire acquiescer aux bonnes volontés de certains fonctionnaires de Québec. Par réflexe, il jouera de prudence.

À son avis, il est évident que les murs d'un musée ne se construisent pas à la va-vite, sans une vision d'ensemble et un examen détaillé des plans. L'architecture de l'édifice d'un musée d'art contemporain doit parler d'elle-même et surtout répondre aux exigences muséales les plus élémentaires. Autrement dit, il ne s'agit pas seulement pour Marcel Brisebois de savoir s'il doit accéder ou pas à la requête de Québec, mais bien de s'assurer que le nouvel édifice du MACM réponde concrètement aux mandats actuel et futur qu'il entend donner à l'institution. Ce qui signifie encore une fois, dans son esprit, des espaces de conservation appropriés, des infrastructures efficaces, un emplacement qui puisse être accessible à tous et dans les meilleures conditions possible.

N'étant pas lui-même spécialiste en architecture mais conscient de l'importance de la décision qu'il doit prendre, Marcel Brisebois décide de consulter des amis architectes, Michèle Bertrand et Michel Barcelo. Après un examen attentif des plans, il refuse systématiquement de signer le dossier qu'on lui a remis et démontre, noir sur blanc, que les plans du nouvel édifice ne répondent pas aux plus simples exigences architecturales de base : une première dans l'histoire canadienne de l'architecture. Qui plus est, l'édifice projeté ne comprend que très peu d'espace de réserve permettant la conservation de la collection.

> L'élaboration de ces plans s'était faite presque entièrement à Québec. Il s'agissait d'un programme de construction principalement élaboré par des fonctionnaires du gouvernement. À la lumière des plans proposés, il semble qu'ils s'étaient

> appuyés sur l'hypothèse que le Musée serait uniquement un centre d'exposition. Fidèles à cette vision, ils n'avaient pas prévu de réserves, pas plus que de soutien technique. C'est à ce moment-là que j'arrive dans le dossier, à la toute fin. Je déclare que le Musée d'art contemporain de Montréal ne se contentera pas d'être un centre d'exposition et qu'en conséquence le bâtiment, tel que projeté, doit être refusé.

La promptitude du refus de Marcel Brisebois déplaît farouchement aux autorités ministérielles à l'origine du projet, tout particulièrement à M. Clément Richard, et donne le ton aux relations qu'il entretiendra par la suite avec les technocrates du gouvernement. Refusant d'agir sous la menace et la pression, il impose le respect de ses idées et de sa vision personnelle. Nouvellement entrée en fonction, la ministre de la Culture, Lise Bacon, est prévenue de la situation et impose au début de février 1986 un moratoire de huit mois sur la construction de l'édifice, de manière à ce qu'elle puisse disposer de toutes les données nécessaires pour pouvoir prendre une décision sur l'avenir de l'institution. Une commission d'enquête présidée par Jean-Pierre Goyer, alors président du Conseil des arts de la Communauté urbaine de Montréal, est mise sur pied et a pour objectif de répondre à deux questions posées par la ministre Bacon : 1) *« A-t-on besoin d'un Musée d'art contemporain au centre-ville de Montréal ? »* et 2) *« Est-ce que la localisation est appropriée, est-ce que les plans sont conformes ? »*

Sans attendre, Marcel Brisebois décide de tenir de son côté des audiences publiques (en mai 1986) dans le but d'entendre les arguments, propositions et recommandations de différents intervenants du milieu des arts visuels sur ce qu'ils attendent des objectifs du MACM (sa collection, ses expositions, sa clientèle et son emplacement). Les conclusions présentées au Comité consultatif des projets de construction de la salle de l'Orchestre symphonique de Montréal et du Musée d'art contemporain de Montréal seront un peu plus explicites et évoqueront, une fois de plus, ce que Marcel Brisebois n'a jamais cessé d'énoncer : que le Musée d'art contemporain de Montréal ne sera pas seulement un lieu d'exposition, mais aura pour fonction première la constitution et la conservation d'une collection permanente d'envergure d'artistes contemporains canadiens et internationaux. Une rencontre privée a lieu avec la ministre Bacon, au cours de laquelle Marcel Brisebois, accompagné du président du conseil d'administration du Musée, fait valoir que les plans du projet de Musée font apparaître une perte d'espace de près de 40 %, fondamentalement attribuable au programme de construction. Il insiste sur le fait que c'est celui-ci – le programme – qu'il faudrait réécrire de manière à ce que le futur bâtiment

du MACM corresponde vraiment aux besoins de l'institution. Études à l'appui, le nouveau directeur propose de localiser le nouvel édifice non pas sur le site de la Place des Arts, mais sur un terrain vague, rue Berri et de Maisonneuve, terrain appartenant à la Ville de Montréal. Lui-même préfère encore que le nouvel édifice soit construit à l'angle des rues Saint-Urbain et Sherbrooke, tout juste en face de l'ancienne École des beaux-arts de Montréal.

Les conclusions de la Commission Goyer, rendues publiques à la fin du mois d'octobre 1986, iront dans une direction tout à fait inverse à celles proposées par Marcel Brisebois. Le président recommande dans un premier temps que le Musée d'art contemporain demeure à la Cité du Havre et qu'on effectue le cas échéant les agrandissements nécessaires. Il propose ensuite que le Musée soit privatisé.

Il faut bien comprendre que, dans l'esprit de Marcel Brisebois, la question du déménagement et de la construction d'un nouvel édifice n'est pas simple du tout, parce qu'elle sous-tend, implicitement, celle-là même du mandat du Musée d'art contemporain. Pour sortir le Musée de son exil de la Cité du Havre, il ne suffit pas d'ériger un nouveau bâtiment, et qui plus est, avec une suite « royale » pour la direction. Bien au contraire, le projet de construction du Musée au centre-ville oblige à une réflexion profonde sur le sens que l'on entend donner à la future institution muséale et l'assurance de pouvoir profiter d'une organisation adéquate de ses effectifs. Pour lui, la question demeure entière : s'agit-il de faire du Musée d'art contemporain un centre d'exposition, c'est-à-dire un lieu, un espace qui présenterait des œuvres, ou bien s'agit-il de répondre à l'une des fonctions premières de tout musée, qui est la conservation et la diffusion des œuvres ?

Si Marcel Brisebois refuse les plans qu'on lui soumet à son arrivée, c'est qu'il a parfaitement conscience que son nom sera éventuellement associé à celui du nouvel édifice. Il ressent l'urgence d'agir et de dénoncer publiquement les jeux de pouvoir de certains hauts fonctionnaires de Québec. Il n'a pas envie d'être pris en défaut et encore moins de se sentir piégé dans une situation qu'il n'a pas choisie. Par-dessus tout, il désire prendre le temps de bien faire les choses.

Tout en revendiquant l'autonomie du Musée, telle qu'elle est constituée par la *Loi sur les musées nationaux*, et l'autonomie dont il souhaite pouvoir disposer en tant que directeur, Marcel Brisebois juge nécessaire d'effectuer une révision en profondeur de ce qui a été fait par ses prédécesseurs et propose l'élaboration de nouvelles stratégies.

Le Musée d'art contemporain au Château Dufresne (1965-1967), en façade l'œuvre de Robert Roussil, *Totem provençal*, 1958-1975, Coll. MACM.

Provenance : Musée d'art contemporain de Montréal, collection de la Médiathèque.

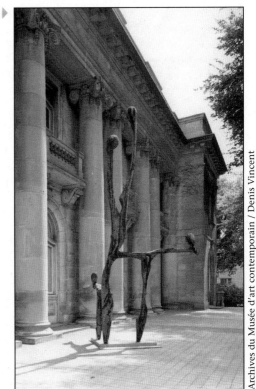

Le Musée d'art contemporain à la Galerie internationale des Arts de l'Expo (67) de la Cité du Havre (1968-1992), en façade l'œuvre d'Armand Vaillancourt, *Hommage au Tiers-Monde*, 1966, Coll. MACM.

Provenance : Musée d'art contemporain de Montréal, collection de la Médiathèque.

Archives du Musée d'art contemporain / Denis Vincent

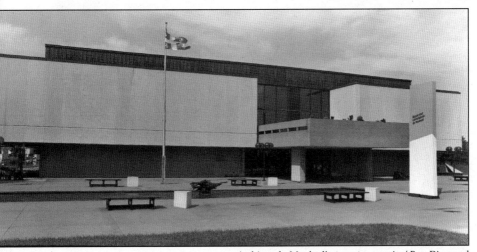

Archives du Musée d'art contemporain / Ron Diamond

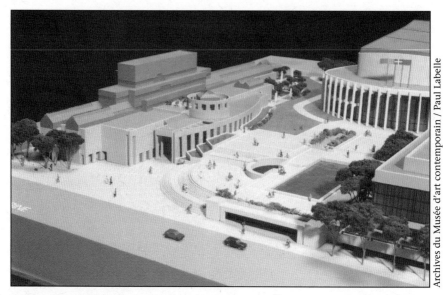

Archives du Musée d'art contemporain / Paul Labelle

Musée d'art contemporain de Montréal, maquette.
Provenance : Musée d'art contemporain de Montréal, collection de la Médiathèque.

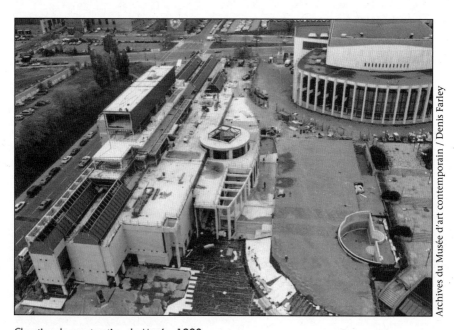

Archives du Musée d'art contemporain / Denis Farley

Chantier de construction du Musée, 1990.
Provenance : Musée d'art contemporain de Montréal, collection de la Médiathèque.

Archives du Musée d'art contemporain

Chantier de construction du nouvel édifice du Musée. Monsieur Marcel Brisebois, directeur général, et madame Liza Frulla, ministre de la Culture, 1992.

Provenance : Musée d'art contemporain de Montréal, collection de la Médiathèque.

Marcel Brisebois s'est investi à fond dans le projet de construction du nouveau Musée et a cru nécessaire, voire essentiel, de pouvoir disposer de l'appui et de la participation active du président de son conseil d'administration, qu'il a impliqué de diverses manières dans le processus d'élaboration des nouvelles orientations du Musée. De même, tous les employés, sans exception aucune, ont été appelés à proposer les améliorations qu'ils croyaient nécessaires ou plus adaptées aux besoins de leurs fonctions respectives. Les plans du nouveau musée ont été rendus accessibles dans le but de pouvoir justement recueillir le plus de commentaires possible.

> Un des souvenirs les plus émus que je garderai de ma vie au Musée est lorsque j'ai dit : « Écoutez. Les plans sont disponibles dans cette salle, vous pouvez les consulter et nous faire des remarques. » Je suis rentré un jour dans cette salle et j'ai vu l'employé qui s'occupait de l'entretien ménager et qui était en train de regarder les plans et qui prenait des notes. Du point de vue de quelqu'un qui fait l'entretien ménager...

> Il m'a dit: «Monsieur, il y a une chose certaine, c'est que
> les toilettes des femmes doivent être plus grandes que les
> toilettes des hommes.» Il avait raison.

Cette volonté de transparence a vite fait d'entraîner des réper-
cussions directes sur l'élaboration des plans architecturaux du projet
du nouveau musée, en plus de créer un effet de mobilisation de la part
de l'ensemble des employés, qui se sont sentis directement concernés
par le déménagement à venir. Le processus de consultation sera long,
parfois ardu, mais portera ses fruits, croit Marcel Brisebois. À sa réou-
verture en 1992, le Musée d'art contemporain de Montréal proposera
une toute nouvelle image, rencontrant les exigences et la vision du
nouveau directeur.

Un site, une architecture, de nouvelles orientations

Pour Marcel Brisebois, la construction du Musée pose inévitablement
la question de son site: le MACM doit être érigé en un lieu stratégique
où il sera possible de rejoindre aisément une plus grande part de sa
clientèle et résoudre ainsi le problème d'éloignement créé par le démé-
nagement forcé à la Cité du Havre. L'examen de deux sites retient plus
particulièrement l'attention: celui de la Place des Arts, déjà proposé, et
celui du secteur Berri-de-Montigny, où se trouve l'édifice de la Grande
Bibliothèque du Québec.

> Notre clientèle est constituée de gens éduqués. Ils détiennent
> en général un diplôme de premier cycle, sont relativement
> jeunes, moins de 45 ans, et ont des revenus bas-moyens. Il
> ne s'agit donc pas de la *upper middle-class*, mais plutôt de
> la *lower middle-class*. Notre clientèle se distingue de celle du
> Musée des beaux-arts. En effet, cette dernière est plus âgée,
> ne possédant en général pas plus d'un diplôme d'études
> collégiales. Enfin, nos visiteurs vivent en général autour du
> Plateau Mont-Royal. Sur la base de ces critères, Berri-de-
> Montigny représentait un bassin de 300 000 personnes. Avec
> la Place des Arts, ce nombre passe de 240 000 à 250 000.

En plus d'être un lieu ouvert et accessible, l'institution devra dis-
poser de nouveaux outils (pour la conservation même des œuvres de la
collection et pour les salles d'exposition, etc.), de nouveaux moyens de
diffusion (de manière à pouvoir rejoindre le public là où il se trouve),
de nouveaux espaces consacrés à la recherche et à la connaissance (un
centre de documentation sur l'art contemporain, où l'on trouve de

nombreux dossiers de presse sur les artistes canadiens et internationaux, des catalogues, des informations précises sur certaines œuvres, photographies, diapositives, de nombreuses monographies sur l'histoire et la théorie de l'art contemporain, etc.). Bref, la construction du Musée d'art contemporain permet de matérialiser une réflexion solide sur ce que doit être le Musée dans la Cité. Exposition, conservation, développement et recherche indiqueront, dès 1988, les voies à suivre.

> Le Musée comprendra huit salles d'exposition, dont quatre consacrées à la collection et quatre consacrées aux expositions temporaires. On va avoir un théâtre, où l'on va présenter du cinéma, des conférences, de la musique, etc. Nous allons donc avoir un centre de documentation auquel nous avons donné une importance, y compris dans le bâtiment. Quand on va monter du vestibule d'entrée aux salles d'exposition, on arrive à un palier d'où un autre escalier partira, et ce sera inscrit « centre de documentation » parce qu'on veut marquer qu'un musée, c'est un lieu de savoir où on peut donc trouver les ouvrages, les coupures de presse, les revues, tout ce qu'on trouve dans un centre de documentation. Le musée est un milieu de savoir, un milieu de connaissance et il ne suffit pas d'accrocher une œuvre sur un mur pour avoir accompli la démarche qu'on a à accomplir lorsqu'on visite un musée. Il faut plus que cela.

« Il faut plus que cela », insiste d'ailleurs toujours aujourd'hui Marcel Brisebois.

Disposant des outils et des infrastructures, il faut désormais attirer l'attention, développer de nouveaux publics, fidéliser une clientèle. Il ne faut pas oublier que la fin des années 1980 et le début des années 1990 correspondent à l'époque où apparaissent les premières expositions dites *blockbusters*. Le plus grand musée des États-Unis – le Métropolitain de New York – joue comme référence, puisqu'il est passé maître dans la recherche de commanditaires, dans l'élaboration de stratégies de mise en marché, la fabrication de produits dérivés et la publication de catalogues luxueux distribués à travers un vaste réseau de boutiques[4]. La gestion des institutions muséales se transforme profondément : on oriente désormais le choix des expositions en fonction des goûts et intérêts du public, on tente de s'assurer de la plus grande visibilité possible dans les médias (presse écrite et électronique), on investit comme jamais auparavant dans des campagnes publicitaires

4. Jean-Gabriel Fredet, « MET and Co… », *Le Nouvel Observateur*, Paris, édition du 11 septembre 1991.

d'envergure (panneaux sur les autobus de la ville, banderoles géantes trouvant place à l'entrée principale des musées, affiches dans les stations de métro) ; enfin, on tente d'associer le nom du musée à celui de commanditaires de prestige. La formule connaîtra le succès que l'on sait. Elle contribue encore aujourd'hui au succès de grandes expositions estivales (« Picasso érotique » au Musée des beaux-arts de Montréal, « Rétrospective Gustav Klimt » au Musée des beaux-arts du Canada) pour lesquelles on investit des enveloppes budgétaires substantielles, espérant ainsi attirer le plus grand nombre de visiteurs possible. Un musée d'art contemporain comme celui de Montréal peut-il réellement disposer des mêmes conditions, entre autres financières, afin d'obtenir une telle vitrine culturelle ? Ce mode de gestion, où le taux de fréquentation sert de garantie au succès d'une exposition et permet d'attirer les subventionneurs et commanditaires, a-t-il un prix ? Si oui, lequel ?

Marcel Brisebois entretient depuis toujours des réserves à l'égard de la formule des *blockbusters*. Il endosserait sans aucune réserve, nous semble-t-il, les propos qu'Hannah Arendt tenait il y a de cela plus de 30 ans dans un article devenu célèbre.

> La société de masse, écrivait-elle, ne veut pas la culture, mais les loisirs (*entertainment*) et les articles offerts par l'industrie des loisirs, sont bel et bien consommés par la société comme tous les autres objets de consommation. Les produits nécessaires aux loisirs servent le processus vital de la société, même s'ils ne sont peut-être pas aussi nécessaires à sa vie que le pain et la viande. Ils servent, comme on dit, à passer le temps [...][5].

Dès 1988, Marcel Brisebois promet de ne pas céder à la tentation de plaire à tout prix au plus large public possible. Selon lui, il est clair que le succès d'une exposition ou même d'un musée ne se mesure pas uniquement au nombre d'entrées, à cette fameuse « loi du tourniquet », et que la voie à suivre, pour susciter l'intérêt et la curiosité du public, ne se trouve pas seulement dans cette direction. D'abord parce que, dit-il, ce n'est pas la fonction du musée que de vouloir plaire à tout prix au plus grand nombre, ensuite parce que c'est le public qui y perd le plus, ne disposant pas toujours du temps et de la documentation nécessaires pour regarder et mieux comprendre les œuvres exposées.

5. Hannah Arendt, *La crise de la culture*, Paris, Gallimard, coll. « Folio Essais », n° 113, 1972, p. 263. C'est l'auteure qui souligne.

> La fonction première d'un musée, ce n'est pas de permettre de défiler en rang d'oignons à raison de x personnes à l'heure et de voir des œuvres à raison de dix secondes par œuvre. La raison d'un musée, c'est d'être un lieu de connaissance de l'homme à travers des manifestations que sont des œuvres d'art visuel et cela demande donc que l'on se documente sur cette œuvre-là, qu'on soit capable d'en saisir l'importance dans le contexte où elle est apparue. Cela suppose aussi bien que l'on se documente sur l'œuvre elle-même que sur la réception qu'on a pu lui donner, sur la signification qu'elle a pu avoir, sur l'ouverture qu'elle a manifestée à l'égard de la civilisation, que l'on puisse aussi, à partir de là, s'arrêter et faire silence.

Le plus important, insiste Marcel Brisebois, c'est que la connaissance réelle de l'œuvre permette de plonger dans un « espace intérieur », espace que l'on ne peut trouver ou créer artificiellement dans les expositions de type *blockbuster*. Refusant d'obéir à cette nouvelle logique administrative et muséale, il demande à ce que l'on effectue des études de clientèle dans le but de pouvoir définir qui sont les visiteurs du Musée et quels sont leurs véritables besoins et leurs attentes. À court et moyen terme, le défi sera de faire preuve d'inventivité et de développer des outils de promotion qui tiennent compte du mandat et des orientations du Musée (mettre en valeur sa collection, organiser des expositions internationales de prestige, établir des partenariats avec des sociétés de commandites susceptibles d'augmenter la visibilité du Musée dans le milieu des affaires, cibler le secteur touristique comme marché potentiel, etc.), tout cela, sans jamais céder à la facilité ou au nivellement. Rapport de comité, révision des plans du nouvel édifice, réflexion sur les grandes stratégies à suivre, tous les efforts sont réunis pour inventer et donner une nouvelle image au Musée d'art contemporain.

De 1985-1986 à l'inauguration officielle du Musée en 1992, Marcel Brisebois a dû faire face à de très nombreux obstacles, dans une période d'incertitude et de restrictions budgétaires. Faute de subventions suffisantes, il doit trouver les moyens de financer près de 10 % des coûts de construction du Musée, ce qu'il fera par le biais d'une importante campagne de collecte de fonds et par la vente de salles d'exposition qui porteront le nom de bienfaiteurs ou d'organismes privés. Aucun musée d'État, précise-t-il, n'a jamais dû subventionner ainsi la construction de ses infrastructures.

Il serait évidemment trop long de souligner ici le reste des détails de cet épisode pour le moins épique du déménagement du Musée. Il a fallu tenir compte de nombreuses contraintes architecturales et des

préoccupations des urbanistes et planificateurs de la Ville de Montréal (alors sous la gouverne du maire Jean Doré), qui donnent souvent priorité à des objectifs étrangers à la fonction d'un musée.

L'histoire ne s'arrête pas là. À la fin de l'été 1991, quelques mois seulement avant l'ouverture officielle du MACM au centre-ville de Montréal, Marcel Brisebois menace publiquement la ministre Liza Frulla de ne pas déménager le Musée si les budgets de fonctionnement ne sont pas considérablement augmentés. Une guerre des chiffres s'engage, l'opinion publique s'en mêle, le scandale éclate à nouveau dans les journaux[6]. Les pressions exercées donneront les résultats attendus et la ministre débloquera une enveloppe budgétaire supplémentaire, au grand soulagement et au plaisir de Marcel Brisebois.

Le Musée d'art contemporain de Montréal ouvre finalement ses portes le 28 mai 1992. Sont présents à la soirée d'inauguration la ministre de la Culture Liza Frulla, la présidente du conseil d'administration du Musée, M. Joseph Biello, représentant du maire de Montréal, et le sculpteur Yves Trudeau, un des artistes fondateurs du Musée en 1964. Dans son discours de bienvenue, Marcel Brisebois parle d'une « nouvelle ère » pour le Musée.

Quelques années suffiront, hélas, pour remettre à nouveau en cause l'existence même du Musée d'art contemporain. L'élection du Parti québécois et la nomination de sa nouvelle ministre de la Culture, Louise Beaudoin, la situation économique difficile des années 1990, la volonté de rationalisation et de restructuration de l'appareil gouvernemental, l'idée de fusionner le MACM et le Musée du Québec s'imposent apparemment comme les seules avenues possibles, au grand dam de Marcel Brisebois, qui devra monter de nouveau aux barricades et défendre le mandat et la viabilité du Musée d'art contemporain de Montréal.

Le Rapport Geoffrion

L'une des premières missions du ministère de la Culture et des Communications est sans contredit de valoriser l'héritage culturel québécois en favorisant la conservation et la diffusion du patrimoine par le soutien d'un réseau d'institutions muséales dynamique, diversifié et réparti sur l'ensemble du territoire québécois. En 1994, le Ministère

6. Voir article de Jocelyne Richer, « L'avenir du nouveau Musée d'art contemporain est compromis. Marcel Brisebois menace de ne pas déménager dans le nouvel édifice faute d'argent », *Le Devoir*, Montréal, 28 août 1991.

publie un *Énoncé d'orientations pour le réseau muséal* dans lequel il présente, d'une part, la situation générale des musées et, d'autre part, les orientations qu'il a priorisées afin de baliser le mieux et le plus efficacement possible son intervention dans ce secteur. Les grandes stratégies du gouvernement se résument en huit points, de la manière suivante : 1) consolider le réseau muséal actuel, 2) contribuer au financement des institutions accréditées en fonction de leurs mandats et de leurs activités, 3) favoriser les projets innovateurs des institutions muséales accréditées et reconnues, 4) encourager les institutions muséales à rechercher la participation des municipalités au financement de leurs activités, 5) accroître la collaboration entre les grands musées et les autres institutions muséales du réseau, 6) susciter les échanges entre les différentes institutions muséales, 7) doter le Ministère des moyens nécessaires au soutien des grandes orientations et au suivi du présent énoncé d'orientations, 8) harmoniser les actions entre le Ministère et les autres ministères concernés par la muséologie.

Difficile de croire toutefois qu'il sera possible de mettre en application l'énoncé du gouvernement dans le contexte d'une grave crise des ressources publiques. Les rumeurs de fusion entre le Musée du Québec et le Musée d'art contemporain de Montréal ne tarderont pas d'ailleurs à se faire entendre. En d'autres termes, on envisage ni plus ni moins la possibilité de fermer les portes du MACM. Sa collection serait éventuellement transférée au Musée du Québec, à Québec. L'affaire se retrouve sur la place publique et la ministre Louise Beaudoin doit s'expliquer à l'Assemblée nationale. Outre le fait que le terme de fusion est à la mode et semble devenir la solution idéale de nombreuses entreprises du secteur privé, on peut se demander ce qui aurait réellement pu motiver une telle décision dans le cas du MACM et du Musée du Québec.

Cherchant une solution à la situation économique difficile des musées québécois, Louise Beaudoin commande en 1996 une étude de faisabilité sur la fusion du Musée d'art contemporain de Montréal et du Musée du Québec, fusion qui donnerait éventuellement naissance à une seule grande institution muséale d'envergure «nationale», érigée dans «la capitale nationale du Québec». Sans être énoncé *de facto*, on saisit bien que derrière la solution économique, on tente de mettre de l'avant le projet politique du gouvernement du Parti québécois en place. M. François Geoffrion, du Conseil du Trésor, dépose un rapport détaillé sur la question de la fusion des deux musées le 16 juin de l'année suivante[7].

7. Ce rapport est aujourd'hui accessible sur le site Internet officiel du gouvernement du Québec, <www.mcc.gouv.qc.ca/pubprog/rapports/geoffrio.htm>.

D'emblée, M. Geoffrion affiche ses positions en disant qu'il n'est pas très enthousiaste au sujet de la proposition de la ministre Beaudoin. Il refuse l'idée d'une fusion entre les musées de Québec et de Montréal et propose plutôt une révision en profondeur des «façons de faire». À son avis, il ne s'agit pas tant de redéfinir ce qui doit être fait, que de tenter de comprendre et de revoir comment les choses sont faites, restructurer en somme les grands principes de gestion des musées. La quinzaine de recommandations remises à la ministre vont toutes dans ce sens. À titre d'exemple seulement, nous ne citerons ici que les deux premières de ces recommandations : 1) que la ministre, en vertu de l'article 31 de la *Loi sur les musées nationaux*, exige des musées d'État des plans de développement pluriannuels qui consignent clairement les objectifs et les orientations des musées, de même que les résultats attendus ; 2) que la ministre, en vertu des articles 33 et 35 de la *Loi sur les musées nationaux* ainsi que de l'article 14 de la *Loi sur le Musée des beaux-arts de Montréal*, exige des quatre grands musées qu'ils produisent leurs états financiers dans une forme convenue avec le Ministère qui permette la comparaison et l'agrégation. Ainsi, le ministère de la Culture et des Communications tente d'instaurer des paramètres administratifs qui permettent d'établir des comparaisons entre les différentes institutions muséales québécoises. Par définition, remarque Marcel Brisebois, n'y a-t-il pas une contradiction manifeste entre l'élaboration d'un plan stratégique et le fait de rendre public ce même plan ? Comment les institutions pourront-elles alors réellement se situer les unes par rapport aux autres dans une saine concurrence ?

Le document Geoffrion parle également de «collaboration et de complémentarité» en matière de diffusion du patrimoine culturel, de la nécessité d'exiger une contribution plus importante des milieux locaux et régionaux, de l'importance de compléter la mise sur pied d'un système d'information muséal multimédia qui permettrait de mettre en commun d'importantes bases de données de toutes sortes, etc.

Or, dans les faits, le Musée d'art contemporain s'est doté d'un plan triennal de développement dès 1994, soit deux ans après l'ouverture de l'immeuble de la Place des Arts, un plan dûment approuvé par les membres du conseil d'administration. Au sujet des états financiers du MACM, son directeur affirme avec fierté qu'il dirige l'une des seules institutions muséales québécoises à ne pas accuser de déficit depuis 1985.

Marcel Brisebois parle aujourd'hui de cette aventure avec une certaine «amertume», lui qui affirme en avoir vu bien d'autres... À l'entendre, on devine que l'idée d'un grand musée national demeure

une sorte d'utopie, de projet plus ou moins réalisable à court et moyen terme, et qui ne réglera très certainement pas les difficultés financières et autres que connaît l'ensemble des musées québécois. Pour lui, la recherche en art contemporain se fait principalement à Montréal. C'est pour cette raison, dit-il, qu'il importe de garder vivante une institution muséale qui puisse rendre compte de cette recherche.

Il rappelle que le déclin économique des années 1990 a directement touché la gestion des musées, et tout particulièrement celle du Musée d'art contemporain de Montréal, dont le budget de fonctionnement s'est vu considérablement amputé à la source (c'est-à-dire de 24,6 %) au cours d'une seule année budgétaire. Ce que démontre le tableau suivant, où les chiffres parlent d'eux-mêmes :

Budget	MQ	MC	MBAM	MACM
1992-1993	10,5*	17,588	15,937	8,965
1996-1997	10,0	15,503	12,696	6,757
	−0,48 %	−11,85 %	−20,3 %	−24,6 %

MQ : Musée du Québec
MC : Musée de la civilisation
MBAM : Musée des beaux-arts de Montréal
MACM : Musée d'art contemporain de Montréal
*Les montants indiqués sont en millions de dollars.

Malgré les propositions du Rapport Geoffrion, Québec n'a jamais cessé d'espérer ouvrir les portes de son musée national. À défaut de fusionner deux de ses plus grands musées, il a joué la carte des subventions, offrant au Musée du Québec des enveloppes budgétaires substantielles pour l'organisation d'expositions *blockbusters* d'artistes dont il ne possède aucune œuvre dans sa propre collection... L'idée derrière tout cela, on s'en doute, était d'attirer le plus grand nombre de visiteurs possible et de justifier ainsi l'apport de nouveaux argents. «La loi du tourniquet... » Québec avait aussi offert de payer l'installation de la murale de Jean-Paul Riopelle, *Hommage à Rosa Luxembourg*, au Musée du Québec. «On trouve les billets verts, tout à coup, pour Riopelle. Qui va oser se lever pour dire quelque chose, pour protester? », demande Marcel Brisebois.

Le dépôt du Rapport Geoffrion oblige le directeur du Musée d'art contemporain à prendre position et à voir à l'exercice d'un autre type de gestion. Dans le mot qui coiffe le rapport d'activités du Musée d'art contemporain de 1996-1997, Marcel Brisebois rappelle que cet

exercice d'une gestion saine a été entrepris chez lui depuis 1985. Il profite d'ailleurs de l'occasion pour défendre, point par point, les grandes orientations du Musée d'art contemporain et démontre combien les efforts fournis ont permis d'atteindre des objectifs précis en matière de fréquentation et de gestion.

> Soucieux d'assurer au Musée d'art contemporain de Montréal un développement harmonieux, continu et durable, nous avions, en 1995, amorcé une démarche d'amélioration de la qualité du service à nos visiteurs. Parallèlement, nous avions entamé une recherche pour identifier des modes et des outils de gestion qui auraient des effets positifs et significatifs sur notre performance de management. Les résultats de ces deux recherches, l'une menée par le Groupe Secor et l'autre en collaboration avec le département de marketing de HEC Montréal, tout en servant de point de départ à notre réflexion, ont fait ressortir l'urgence d'atteindre deux objectifs majeurs. Le premier étant d'augmenter la satisfaction globale de nos visiteurs et le second de mettre en place les mécanismes qui auraient pour effet d'accroître l'efficience et l'efficacité de notre gestion et des ressources dont nous disposons[8].

Ainsi, le Musée se voit-il forcé de prendre le « virage de la rentabilité commerciale », où la satisfaction de la clientèle constitue l'un des principaux objectifs à atteindre. Pour Marcel Brisebois, le défi consistera à proposer des activités stimulantes et dynamiques, aussi bien sur le plan culturel qu'intellectuel, par le biais d'une programmation qui soit à la hauteur des attentes des visiteurs.

Pour peu qu'il n'ait jamais trouvé quelque application tangible, le Rapport Geoffrion soulève tout de même des questions incontournables. Un musée d'art contemporain, d'accord, presque toutes les grandes villes du monde en ont un. Mais qu'est-ce au juste que l'art contemporain ? Parle-t-on de l'art qui se fait aujourd'hui, de l'art qui nous est contemporain ? Parle-t-on de l'art moderne du XXe siècle seulement ? D'autre part, est-ce vraiment nécessaire d'avoir un musée d'art contemporain au Québec ? Dans le contexte actuel où le Musée des beaux-arts de Montréal présente des expositions d'artistes contemporains dits d'avant-garde (Pippilotti, hiver 2000) et que le Musée du Québec offre une exposition des œuvres du peintre montréalais Yves Gaucher (hiver 2000), on peut se demander ce qu'il advient du rôle du Musée d'art contemporain de Montréal ? Marcel Brisebois ne cachait pas ses inquiétudes...

8. Musée d'art contemporain de Montréal, *Rapport d'activités 1996-1997*, p. 7.

5

Sur quelques principes de gestion...

L'ambition d'être soi-même

Le métier de gestionnaire implique une affirmation de soi. Cela peut sembler simple à dire. La réalité est toutefois différente et très complexe, parce qu'elle implique la diversité des rapports que nous établissons avec les autres et avec soi-même. S'affirmer peut aussi bien vouloir dire que l'on est capable de prendre position dans les petites réalités quotidiennes, ne pas avoir peur de bousculer les règles, savoir démontrer la justesse et la cohérence de sa vision, etc. Marcel Brisebois se souvient de deux «incidents» survenus peu de temps après son arrivée à la direction du Musée d'art contemporain de Montréal. L'un comme l'autre témoigne de façon éloquente du type de gestion qu'il entend instituer, d'abord auprès des membres du personnel, et à l'externe, vis-à-vis de certains hauts fonctionnaires du gouvernement.

Premier incident :

> J'ai essayé d'amener une rigueur dans les comptes à rendre, mais [l'autre soir], j'ai fait une réception ici, il y a des fleurs qui sont commandées pour la réception : les invités sont tous partis, je pars. Il ne reste plus que des employés. Je rentre le lendemain matin, il n'y a plus de fleurs. Il y avait pour 150 $ de fleurs et il n'y a plus de fleurs. J'ai demandé où étaient passées les fleurs. Tout le monde était étonné que le directeur s'intéresse aux fleurs... Alors j'ai insisté : «Je veux savoir où

sont ces fleurs», pour découvrir que des employés s'étaient partagé les fleurs. Je leur ai alors répondu : «C'est inacceptable et vous allez les payer.»

Second incident :

> Quatre jours après ma nomination, je reçois un appel d'un fonctionnaire qui me dit qu'on a besoin d'œuvres de la collection pour décorer un bureau de fonctionnaire à Vancouver. Et là, je dis à ça qu'il n'en est pas question parce que moi, j'ai mes idées sur la collection et que les œuvres de la collection ne doivent pas servir à des fins de décoration. Alors, le fonctionnaire me dit : «Mais vous oubliez que je suis sous-ministre.»

Ce refus de Marcel Brisebois se concrétise de façon non équivoque lorsqu'il décide de rapatrier toutes les œuvres de la collection du Musée, disséminées à droite et à gauche dans les bureaux de différents ministères, ainsi que dans les résidences privées de certains amis intimes du premier ministre ou des membres de la haute fonction publique. Ce principe, Marcel Brisebois l'applique également à lui-même et à tous les membres du personnel du musée. Aujourd'hui encore, pas une seule œuvre n'est suspendue aux murs des bureaux des employés et des membres de la direction du Musée d'art contemporain.

S'affirmer peut aussi vouloir dire affirmer ses ambitions. Le mot n'a pas bonne presse, particulièrement au Québec et dans le domaine artistique, où l'on trouve toujours un journaliste prêt à dénoncer, attaquer, ridiculiser ceux qui osent affirmer leur ambition. Lorsqu'on lui demande de définir ce terme d'ambition, Marcel Brisebois ne cache pas qu'il est lui-même ambitieux. Pour devenir le directeur d'une importante institution muséale, dit-il, il faut être ambitieux, savoir démontrer son ambition. Il y a l'ambition intellectuelle bien sûr, celle dont Marcel Brisebois fait preuve depuis sa tendre enfance. Sa volonté constante d'en savoir plus, de lire, d'étudier plus que les autres. Ses années d'études à la Sorbonne témoignent également de la nature de cette même volonté. Il y a aussi l'ambition professionnelle, qui se traduirait, chez lui, par sa volonté d'être au service des autres et de contribuer au développement de sa communauté. Pour Marcel Brisebois, l'ambition reflète cependant d'abord et avant tout la volonté de se surpasser soi-même.

> Qu'est-ce que ça veut dire «ambition»? Évidemment ça peut vouloir dire d'écraser les autres. Cela peut être vrai d'une certaine façon, et c'est en général ainsi que l'on conçoit l'ambition. L'ambition semble mauvaise parce que l'ambition de

l'un va faire en sorte que l'autre aura moins de place au soleil. C'est une façon de concevoir l'ambition. Il y a d'autres façons de concevoir l'ambition. L'ambition, c'est peut-être justement la volonté de croître personnellement, de se développer.

Dans cette perspective, il insiste pour dire que l'ambition dépend aussi de son désir de dépassement, qui est encore une fois avant tout un dépassement de soi-même, et de sa volonté à vouloir rencontrer, échanger, dialoguer, travailler avec les autres.

L'ambition, c'est une dimension de l'être humain qui entend ne pas se figer, ne pas stagner, qui entend donc se développer. Permettez-moi ici de citer un poète qui m'a beaucoup marqué quand j'étais jeune homme, il s'agit de Paul Valéry. Lorsqu'il parle de l'amour, il dit : « Amour n'est rien qu'il ne croisse à l'extrême : croître est sa loi et il meurt d'être le même[1]. » « Il meurt d'être le même. » C'est ça l'ambition, c'est d'abord de ne pas vouloir mourir. Et donc pour ne pas mourir, il faut croître. Pour croître, il faut mourir à soi, il faut vouloir ne pas être le même, il faut accepter le changement et il faut accepter aussi que, finalement, autant que possible, il n'y ait pas de limite. « Amour n'est rien qui ne croisse à l'extrême, croître est sa loi, il meurt d'être le même. » Je fais exprès de citer Valéry, parce que j'ai parlé d'amour et à mon avis, le moteur de l'ambition vraie, c'est un amour légitime et pondéré de soi en même temps qu'un amour des autres.

Pour être vraie, cette ambition, ajoute Marcel Brisebois, ne doit pas être au service d'un leadership intéressé par le seul pouvoir, de celui qui conforte trop souvent certaines personnes à se suffire à leur propre réussite sociale, économique ou autre.

Je n'appelle pas ça de l'ambition, c'est de la vanité, c'est tout à fait autre chose. Et certaines ambitions se détruisent dans la vanité. Pour moi, si j'ai parlé d'amour, c'est que précisément, il s'agit de servir. Enfin c'est ma conception... On sait aussi comme toute chose, que ce mot peut être un alibi. Comme le mot amour. Le mot amour peut être un alibi à un désir de possession de l'autre et pas un désir de s'ouvrir à l'autre, et de devenir autre par l'amour de l'autre. Encore une fois, on parle de changement. On parle de transformation. Et on parle

1. Paul Valéry, « Dialogue de l'arbre », *Œuvres*, édition établie et annotée par Jean Hytier, Paris, Gallimard, coll. « Pléiade », 1960, p. 182.

de relation à l'autre. Mais d'une relation à l'autre qui, d'une part, est un don de soi, mais aussi un accueil de l'inconnu et donc une affirmation d'une certaine pauvreté.

L'ambition, prendre conscience de celle-ci, savoir qu'elle peut nous transformer ou nous amener vers autre chose, à découvrir autre chose de soi-même, à comprendre les motivations réelles inconscientes, implique que l'on ne perde jamais de vue que le leadership dépend de ceux-là même qui nous entourent, des personnes avec qui l'on travaille.

> On entend parler d'argent, de stratégie, de conception d'actions et d'organisation de l'action, mais la personne est effectivement la chose la plus importante. Vous pouvez avoir les idéaux les plus grands et les plus magnifiques et les plus clairs, si les personnes n'ont pas l'impression qu'elles s'accomplissent elles-mêmes dans une entreprise, je pense que cette entreprise est vouée très vite à l'échec. Il est extrêmement important, de mon point de vue, que lorsqu'on est responsable d'une entreprise, on fasse comprendre autant que possible à chacune des personnes qui sont employées par cette entreprise, que le sort de l'entreprise dépend d'elles. Mais aussi que, dans le cadre de l'entreprise, chacune de ces personnes est appelée à croître, à se développer et à trouver une certaine satisfaction personnelle.

Revendiquer son besoin d'autonomie

Dès son entrée en fonction au Musée d'art contemporain de Montréal, Marcel Brisebois clame haut et fort son besoin d'autonomie. Il fait entendre sa voix et refuse de se laisser imposer des règles et des conditions venues de l'extérieur, surtout lorsqu'il les juge inadéquates ou contraires à des principes qu'il estime essentiels au bon fonctionnement du Musée. Aborder cette question, c'est interroger les rapports qui existent entre le Musée et le gouvernement, et les rapports du directeur avec son conseil d'administration.

Cette double autonomie, Marcel Brisebois la revendique publiquement et à plusieurs reprises au cours des années de son premier mandat. Dans un mémoire présenté à l'École d'administration publique au printemps 1987, il souligne sans détour le double processus décisionnel auquel il doit répondre comme directeur, processus qui tient à la fois, d'un côté, au rôle du conseil d'administration en place et, de l'autre, au gouvernement qui exerce un droit de regard important sur

la gestion interne et les grandes orientations du Musée. En conclusion, Marcel Brisebois suggère qu'en disposant d'une plus grande autonomie et d'une meilleure représentativité auprès des milieux d'affaires, le Musée pourrait alors mieux diversifier et multiplier ses sources de financement. « De cette façon, il [le Musée] sera moins dépendant de l'État et il pourra associer de façon plus étroite le secteur privé, les mécènes et les collectionneurs à la réalisation de son mandat[2]. »

Cette autonomie, qui profiterait donc de l'apport de nouvelles sources de financement, Marcel Brisebois la revendique également en 1991 dans un très important mémoire présenté à la commission parlementaire de l'Assemblée nationale chargée d'étudier la *Proposition de politique des arts et de la culture* du groupe-conseil sous la présidence de Roland Arpin. Après avoir rappelé que le conseil d'administration du Musée s'est vu pendant longtemps obligé, par défaut, de voir à la gestion des affaires internes de l'institution (ce qui par conséquent mobilisa une grande part de leurs activités et l'empêcha de jouer son véritable rôle), Marcel Brisebois fait un vibrant plaidoyer pour l'autonomie de l'institution. Il démontre que le problème de l'autonomie du MACM est « majeur », d'ordre « historique », « pour ne pas dire conjoncturel », et qui « concerne l'imprécision et la perte d'énergie qui existe dans l'articulation des rôles entre le Musée et le ministère des Affaires culturelles ».

> Au lieu d'être relâchés comme prévu, les liens avec Québec se sont de plus en plus resserrés ces dernières années. Le Musée se retrouve trop souvent à la merci des fluctuations que provoque la dépendance du ministère face à l'ensemble de l'appareil étatique. Il en résulte un redoublement incessant d'efforts, des redondances continuelles. Le Musée répète les mêmes études, recopie les mêmes rapports, refait les mêmes sempiternelles vérifications. L'ensemble de l'administration et de la production s'en ressent[3].

Il ne faut pas oublier que l'autonomie que revendique avec tant d'ardeur Marcel Brisebois correspond à une époque déterminante de l'histoire du MACM : son déménagement au centre-ville de Montréal.

2. Mémoire présenté lors du colloque *Trois rapports en question* de l'École nationale d'administration publique par Marcel Brisebois, directeur général du Musée d'art contemporain de Montréal, les 23 et 24 mars 1987, p. 12.
3. Mémoire présenté par le directeur général du Musée d'art contemporain de Montréal, Marcel Brisebois, à la commission parlementaire de l'Assemblée nationale chargée d'étudier la *Proposition de politique des arts et de la culture* du Groupe-conseil sous la présidence de Roland Arpin, septembre 1991, p. 19.

Assumer le rôle de « général directeur »

Dès son arrivée au Musée d'art contemporain, Marcel Brisebois s'est affirmé par des prises de position claires.

> J'ai décidé de régler mes problèmes, de prendre mes décisions. Il faut dire que cela ne paye pas, parce que, finalement, c'est Québec qui conserve le contrôle financier. [...] J'ai posé des gestes d'autonomie qui coûtent cher. [...] C'est une affirmation d'autonomie et nous la vivons continuellement. L'autonomie qui est accordée par la loi [Loi sur les musées nationaux, 1983] est largement fictive. Pour ma part, je défends ardemment l'indépendance du Musée.

La revendication de l'autonomie du Musée se fait en parallèle avec une restructuration organisationnelle importante de l'entreprise. Les principes et les valeurs de communications et de relations interdisciplinaires, que Marcel Brisebois prônait dès ses années d'administrateur au Collège de Valleyfield, émergent de nouveau entre les différentes instances administratives du Musée.

Partant de l'idée qu'une institution muséale existe d'abord et avant tout par et pour sa collection, que cette institution a pour fonction de présenter le travail d'artistes contemporains, d'éveiller la conscience publique à ce qui se fait ici et ailleurs, Marcel Brisebois entreprend donc une véritable restructuration interne du Musée. Pour mettre en œuvre sa vision du nouveau Musée d'art contemporain, il élabore et met sur pied des politiques de gestion qui permettront de consolider ce qu'il considère comme les trois grandes fonctions du MACM, soit la conservation, l'éducation et les communications. Avant toute chose, son principal objectif est de faire travailler les gens ensemble.

Bien sûr, cette restructuration n'est pas sans créer quelques conflits et tensions entre les différents secteurs d'activité, habitués jusque-là, disions-nous, à fonctionner isolément les uns par rapport aux autres. Il importait de « défaire » ce qui avait été fait auparavant, de briser les habitudes acquises, puis d'enseigner de nouvelles approches, une nouvelle façon de faire les choses. « Ce que j'ai essayé de faire ici d'abord [rappelle Marcel Brisebois], c'est une gestion décentralisée. » De la philosophie du « travail pour soi » (« le Musée me sert pour faire mon exposition, pour écrire mon catalogue, pour me situer parmi le groupe des historiens de l'art, etc. »), il fallait introduire l'idée qu'il est possible de travailler ensemble, dans un véritable esprit d'échanges, non plus pour soi mais « pour le musée ».

Il faut imaginer qu'à l'époque, les conservateurs se voyaient d'abord et avant tout comme des commissaires indépendants, qu'ils organisaient *leurs* expositions, publiaient *leurs* catalogues suivant *leurs* propres intérêts pour tel ou tel artiste, telle période de l'histoire de l'art, telle approche esthétique. L'administration n'avait qu'à suivre et à emboîter le pas. En fait, il ne serait peut-être même pas exagéré de dire que l'image publique du Musée correspondait plus ou moins directement à celle de tel ou tel conservateur. Avec le temps, Marcel Brisebois a voulu inverser la vapeur et imposer une nouvelle approche. Avant d'être le reflet de telle ou telle personne, de tel artiste ou de tel conservateur, le Musée d'art contemporain se devait de devenir un lieu d'exposition et de recherche, accessible tout autant au grand public qu'aux chercheurs et aux historiens de l'art. Ce sont les œuvres, croyait-il, qui doivent désormais jouer le premier rôle, non les conservateurs.

Cette volonté de faire travailler les gens ensemble répond à l'idée que Marcel Brisebois se fait du rôle de directeur général ou de «général directeur», pour reprendre les termes qu'il emploie pour décrire ses fonctions, se plaisant du même coup à rappeler la célèbre maxime du maréchal Foch : «Ne rien faire, tout faire faire, ne rien laisser faire.»

> Commençons, si vous le voulez bien, par ce qui est le plus en porte-à-faux. À mon avis, ce poste de directeur général est mal nommé. Il devrait en fait être désigné par le terme plus adéquat de général directeur. Je m'explique. [...] J'ai essayé d'implanter au Musée une gestion décentralisée. C'est pour cela que je préfère utiliser le mot général directeur. Un exemple, ce n'est pas moi qui achète les œuvres, je me contente d'indiquer la direction. Je n'entre jamais dans une galerie en disant : «J'achète ce tableau», ce que font certains directeurs de musées. Par contre, je demande aux conservateurs de visiter les galeries. Évidemment, cela implique que je donne aux gens les moyens de se diriger dans la voie que je leur ai montrée, tout en m'assurant que le cap est bien maintenu. [...] Mon travail ici en est un d'orientation, de coordination et de soutien. Je dois aussi veiller à corriger, s'il y a lieu, la trajectoire après évaluation.

En 1985, le Musée comptait une dizaine d'employés à la Cité du Havre. Vingt ans plus tard, ce nombre s'élevait à plus d'une centaine, incluant les employés permanents et temporaires. Presque chaque jour, Marcel Brisebois faisait sa tournée du Musée et distribuait des poignées de main. Il connaissait les noms de chacun et n'hésitait pas à leur demander des nouvelles d'eux-mêmes, de leur famille, etc.

Les tâches du « général directeur » sont complexes et exigent des connaissances et des habiletés dans des domaines fort différents.

> Aujourd'hui, un directeur de musée doit sans doute avoir certaines notions de l'histoire de l'art, mais il doit aussi s'occuper des bâtiments, administrer des budgets, gérer des conventions collectives, des financements, des relations publiques, etc.

Quatre mots lui viennent à l'esprit lorsqu'il s'agit de décrire la fonction de directeur général du Musée d'art contemporain de Montréal : anticiper, mobiliser, équilibrer et négocier.

Anticiper : Quelqu'un qui a de la vision, qui est capable de voir, de fixer des objectifs à long terme et d'établir des stratégies pour atteindre ces objectifs.

Mobiliser : Quelqu'un qui est capable de mobiliser les ressources humaines nécessaires et de définir les actions à poser par ces ressources humaines, par ces individus. Donc, capable aussi de mobiliser et d'évaluer les personnes en place, mais soucieux aussi de leur perfectionnement, surtout dans un monde qui est en transformation rapide.

Équilibrer : Quelqu'un qui a le sens des ensembles, qui est capable de pondérer, d'équilibrer les choses. Dans certains musées, il y a peu de place pour l'éducation, tout l'accent sera mis sur les expositions... Il faut être capable de doser les ensembles, les composantes.

Négocier : Quelqu'un qui, dans une institution comme celle-ci, travaille dans le cadre de l'appareil de l'État, on travaille aussi avec un conseil d'administration. Il faut donc être capable de continuellement négocier avec l'État, le conseil d'administration et les employés. Cette négociation a toujours pour but la synergie et l'insertion de l'institution dans la dynamique de la collectivité.

Le travail du directeur exige une présence à tous les niveaux. En d'autres termes, il faut intervenir s'il y a conflit par exemple entre la conservation et les communications, tenter de trouver un terrain d'entente où chacun puisse mettre à profit ce qu'il est, le tout devant se faire dans un climat de confiance. Pas étonnant que Marcel Brisebois a toujours jeté un regard attentif à la sélection des employés du Musée.

> Je sais quel type d'employés je veux avoir. Je connais les exigences d'encadrement que je vais leur imposer. Je connais aussi quelles ressources le Musée peut accorder. Mais je ne serai pas présent à chaque jury de sélection. Par contre, je sié-

gerai à un jury pour bien marquer l'importance que j'accorde à ce poste, même s'il ne s'agit pas d'un poste de cadre. Je suis très présent tout en déléguant beaucoup et en essayant de créer un consensus[4].

Marcel Brisebois se décrit lui-même comme un «administrateur», au sens où l'on entend généralement ce terme: «Un administrateur qui doit porter plusieurs chapeaux.» Loin de lui l'idée de se substituer au rôle de conservateur en chef, bien qu'il puisse à l'occasion indiquer ses intérêts personnels pour tel ou tel autre artiste. Il affirme d'ailleurs qu'en ce sens, son approche correspond traditionnellement beaucoup plus à celle des directeurs des musées américains qu'européens.

> En Amérique du Nord, les directeurs généraux sont des administrateurs. Des administrateurs qui doivent porter plusieurs chapeaux, affirmer un intérêt pour les différentes facettes du travail, du métier. Moi, une chose que j'attendrais, que je chercherais à la tête d'un musée d'art contemporain: d'abord disons-le carrément, une certaine connaissance des courants culturels qui sont à l'œuvre dans notre société, un certain pouvoir de discernement aussi.

Marcel Brisebois faisait partie de tous les comités du Musée (conseil d'administration, comité exécutif, comité consultatif d'acquisition, comité consultatif du budget, de la vérification et de la gestion, comité consultatif des communications, comité des immeubles et équipements, comité de la programmation) et ne se privait pas d'un droit de regard sur à peu près tout ce qui se fait au Musée. Des conservateurs, par exemple, il attendait deux choses:

> [...] qu'ils aient une certaine vue d'une toile de fond de la production en art contemporain depuis un certain nombre d'années. Ils doivent être des gens extrêmement à l'affût des choses, en même temps qu'ils cernent cette toile de fond, ils doivent être capables de discernement. «Est-ce que ça, c'est vraiment neuf? Est-ce que cela apporte quelque chose? Est-ce que c'est du neuf pour du neuf?» Ce sont dans une certaine mesure des évaluateurs d'un travail de recherche, d'exploration, de risque [...] Ça leur demande aussi d'être capables de travailler avec d'autres ressources de la boîte car leur fonction est de nous indiquer quelles sont les œuvres qui émergent [...] Il faut qu'ils soient en relation notamment avec ceux qui

4. Entrevue réalisée par Laurent Lapierre en 1988.

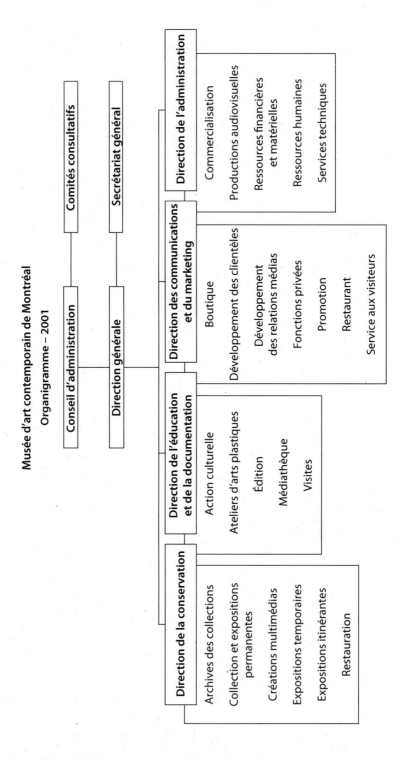

Musée d'art contemporain de Montréal
Organigramme – 2001

Comités consultatifs

Secrétariat général

Conseil d'administration

Direction générale

Direction de l'administration
- Commercialisation
- Productions audiovisuelles
- Ressources financières et matérielles
- Ressources humaines
- Services techniques

Direction des communications et du marketing
- Boutique
- Développement des clientèles
- Développement des relations médias
- Fonctions privées
- Promotion
- Restaurant
- Service aux visiteurs

Direction de l'éducation et de la documentation
- Action culturelle
- Ateliers d'arts plastiques
- Édition
- Médiathèque
- Visites

Direction de la conservation
- Archives des collections
- Collection et expositions permanentes
- Créations multimédias
- Expositions temporaires
- Expositions itinérantes
- Restauration

Archives du Musée d'art contemporain / MACM

Atelier de création au Musée.
Provenance : Musée d'art contemporain de Montréal, collection de la Médiathèque.

Archives du Musée d'art contemporain / MACM

Médiathèque du Musée.
Provenance : Musée d'art contemporain de Montréal, collection de la Médiathèque.

ont pour tâche d'être le lien entre cette œuvre et le public. Ils doivent aussi être en mesure d'aider ceux qui ont pour tâche de faire la promotion de l'institution et du produit, donc être capables de leur fournir les indications nécessaires pour créer le contenu informatif nécessaire pour attirer le public.

Un seul mot d'ordre vient à l'esprit de Marcel Brisebois pour rendre compte de l'importance de chacune de ses fonctions : l'excellence, et l'excellence dans les moindres détails, symbole d'un héritage familial qu'il porte avec fierté.

> Il y avait une chose qui était très importante chez mes parents [rappelle-t-il], c'était l'excellence. Évidemment c'était un mot qui était agaçant. [...] Moi, j'ai appris qu'il fallait avoir des chaussures propres et reluisantes, il fallait briquer ses chaussures. Que ce soit dans les détails, des détails insignifiants peut-être, de l'habillement, qu'on jugerait aujourd'hui souvent insignifiants, négligeables, l'excellence.

L'excellence dans les moindres gestes. Lors des vernissages par exemple, Marcel Brisebois se plaçait à l'entrée des salles d'exposition, question de voir arriver ses invités, qu'il saluait un à un chaleureusement. Il portait bien sûr un costume de circonstance, d'une élégance indéniable. Épinglés au col de son veston, on remarquait discrètement l'insigne de la Légion d'honneur et celui de l'Ordre du Canada.

Marcel Brisebois exige autant des autres que de lui-même, souhaitant ainsi inculquer la volonté de dépassement de soi, l'exigence dans l'exécution des moindres gestes, l'absolue nécessité de toujours bien faire les choses, par respect des autres mais aussi de soi-même.

Éduquer et communiquer

Dès son arrivée au Musée, Marcel Brisebois n'a jamais cessé de parler de l'importance du volet éducatif de son institution. Il a mis en place des moyens techniques, financiers et autres, afin d'élaborer une variété de canaux éducatifs s'adressant à un public de tous les âges et de tous les milieux. On trouve d'ailleurs aujourd'hui au Musée des ateliers pour enfants, et les internautes peuvent avoir accès à un site Internet reconnu internationalement comme un des meilleurs et des plus conviviaux. C'est là une manière de rappeler que Marcel Brisebois a toujours voulu faire en sorte que le Musée d'art contemporain puisse être avant tout un lieu de savoir, accessible au plus large public possible.

Au cœur de cette entreprise éducative, la Médiathèque du Musée joue un rôle déterminant. C'est en quelque sorte « la principale réserve de savoir » du MACM, affirme Marcel Brisebois. La fréquentation annuelle est de près de 25 000 usagers externes, excluant les employés du Musée (conservateurs, recherchistes, etc.). On y trouve des ouvrages de référence, périodiques, catalogues d'expositions, cartons d'invitation, découpures de presse, vidéos d'art et documentaires de toutes sortes, ainsi qu'un nombre important de dossiers d'artistes, « environ 16 000 », continuellement mis à jour par une équipe de bénévoles qui sont souvent eux-mêmes d'anciens bibliothécaires ou archivistes.

Le site Internet de la Médiathèque du Musée d'art contemporain permet également d'avoir accès à une foule de renseignements sur le Musée, son histoire, les expositions passées, présentes et à venir, sur la collection, les artistes, ainsi de suite. Marcel Brisebois avait d'ailleurs souhaité pouvoir profiter au maximum des possibilités offertes par ce mode de communication, voulant en faire un véritable lieu d'échanges, de dialogue entre les usagers. Chercheurs, historiens de l'art, critiques, philosophes, étudiants et collectionneurs étaient invités à partager des informations de toutes sortes sur l'art contemporain (comptes rendus de livres, expositions ou divers événements, etc.). Cette « veille thématique » a été lancée en décembre 1996 et prévoyait une période d'expérimentation de trois ans. L'initiative, à laquelle ont participé près de 45 personnes, donnera naissance à une série de conférences intitulée *Les Mercredis de la veille*.

Marcel Brisebois parle avec regret de l'échec de ce projet, qu'il considérait pourtant si important. Lui-même a contribué à la « veille thématique » en y publiant plus d'une dizaine de textes sur des sujets divers (impressions de lectures, résumés de colloques, etc.).

> Nous avions voulu, à travers ce site, être un organe de partage d'informations pour tous ceux qui s'intéressent à l'art contemporain et nous avions espéré que, par exemple, Y, Z, M, N, O, P, qui a visité une exposition, qui a lu un livre, etc., puisse réagir sur le site et qu'à partir de là, on puisse établir un dialogue. Donc faire du site un centre de veille. Ça a marché pendant quelques mois et puis on n'a pas trouvé l'accueil que nous avions espéré. Cela a été assez décevant pour nous. Donc ma conclusion, qui est peut-être trop hâtive et trop générale, c'est qu'encore une fois, on n'est pas intéressé ici au dialogue, on fait sa recherche, on la garde pour soi, on va essayer de l'exploiter probablement au maximum, à son propre profit, mais on n'est pas prêt à la partager, on

n'est pas prêt à entrer en dialogue. En tout cas, faute de participation, cela s'est éteint. Quand je dis ça, je ne dis pas ça seulement en accusant l'extérieur, mais en pointant du doigt mes collaborateurs...

Ses collaborateurs, c'est-à-dire les employés mêmes du Musée qui, après avoir été rencontrés un à un par Marcel Brisebois et après avoir accepté de participer à la construction de cette « veille thématique », ont littéralement abandonné le projet.

On s'est retrouvé devant une autre illustration de la parabole du fils qui dit à son père, oui j'irai travailler à ta vigne, mais il s'en va se terrer dans la pièce la plus fraîche de la maison et il n'en bouge pas. Alors... c'est assez regrettable. On ne peut quand même pas continuer indéfiniment à investir de l'argent.

À l'inverse, il faut mentionner le succès des colloques et conférences organisés par le Musée. Depuis plusieurs années, l'institution organise des conférences avec des auteurs prestigieux, venus de partout dans le monde, discuter d'un sujet ou d'un autre. Une première série de colloques bilingue (français/anglais) a ainsi vu le jour à partir de 1994 sous le titre de *Définitions de la culture visuelle/Definitions of Visual Culture*. Des spécialistes, historiens de l'art, philosophes, chercheurs ont ainsi été invités à partager leurs réflexions sur l'art contemporain.

Du côté des visiteurs du Musée, on a tenté de trouver des moyens originaux, dynamiques et novateurs leur permettant d'apprendre à partir des œuvres présentées. Des fiches techniques détaillées, des extraits de catalogues, d'entrevues et des documents audiovisuels, des visites guidées, des rencontres avec les artistes, des conférences, des ateliers de création, etc., constituent quelques-uns des instruments éducatifs mis à la disposition du public.

Le Musée investit aussi beaucoup dans des projets de collaboration avec les milieux de l'éducation, en vertu d'un protocole d'entente signé entre le ministère de l'Éducation et le ministère de la Culture et des Communications. Marcel Brisebois avait particulièrement à cœur le programme Soutenir l'école montréalaise, accès aux ressources culturelles, implanté en 1997, et qui vise à améliorer la réussite scolaire et éducative des élèves issus de milieux défavorisés. Les élèves de chaque école sont invités à produire une œuvre collective qui témoigne de ce qu'ils ont vu et retenu de leur visite au MACM. Une fois terminées, les œuvres sont exposées dans une des salles du Musée. C'est ainsi qu'au

printemps 2000, nous avons pu voir les travaux de plus de 800 élèves (issus de 29 écoles primaires et secondaires de l'île de Montréal) dans une exposition intitulée *Arrimage 2000 – Art, science et technologies.*

Cette volonté d'éduquer et de rendre accessible et visible l'art contemporain n'est cependant pas sans créer quelques difficultés d'ordre purement technique. Beaucoup d'œuvres d'artistes contemporains nécessitent des moyens importants et coûteux. Leur diffusion doit tenir compte de contraintes et des ressources disponibles, notamment dans les écoles où, on le sait, les infrastructures technologiques sont peu nombreuses, lorsqu'elles ne sont pas tout simplement désuètes et inopérantes.

> Les artistes d'aujourd'hui ne sont pas simplement des artistes qui font des peintures, des dessins, des gravures ou des sculptures. Ils utilisent toutes sortes de technologies actuelles et notamment beaucoup utiliseront la vidéo, l'informatique, la robotique, etc. Donc il faut être capable de présenter ces œuvres-là. Ce qui veut dire des infrastructures extrêmement complexes et très coûteuses.

Éduquer, communiquer, faire en sorte que les œuvres dialoguent entre elles : c'est là, pour Marcel Brisebois, une manière de mieux comprendre l'art contemporain. L'histoire, qui est aussi nécessaire qu'indispensable selon lui, permet de mettre en perspective les problématiques actuelles de la création. Ainsi, il a voulu ouvrir les portes du Musée et faire en sorte que l'éducation à l'art contemporain ne soit pas seulement « l'apanage des historiens de l'art », pour reprendre ici le titre volontairement provocant d'une conférence qu'il présentait en 1997 lors d'un colloque sur la question des musées comme lieu éducatif.

L'avenir

Maintenir une collection vivante

Qu'est-ce qu'un musée ? « Un cimetière ? », demande d'entrée de jeu Marcel Brisebois. « La collection est la raison d'être du musée. À la limite, théoriquement, tous les services, sauf ceux en rapport avec la collection permanente de l'institution, pourraient disparaître sans que l'essence propre du Musée ne soit fondamentalement affectée[1]. »

Il ne s'agit évidemment pas d'un cimetière ou d'une morgue où l'on prend bien soin d'enterrer les œuvres. Au contraire, pour Marcel Brisebois, le musée doit être un lieu vivant, dynamique, où les œuvres sont conservées le plus soigneusement possible et où elles sont appelées à être mises en rapport entre elles par le biais des expositions.

1. Conférence prononcée par Marcel Brisebois dans le cadre du XXe congrès annuel de la Société canadienne pour l'étude de l'éducation, tenu à l'Université de l'Île-du-Prince-Édouard du 5 au 8 juin 1992.

En constituant une collection riche d'œuvres d'artistes québé-
cois, canadiens et étrangers, le Musée d'art contemporain de Montréal
se veut un endroit privilégié, « un centre de survivance et d'épanouis-
sement de la mémoire collective[2] », où l'histoire n'est pas lettre morte
et permet de réfléchir sur le présent et d'ouvrir sur l'avenir.

> La collection du Musée existe, affirme Marcel Brisebois, avant tout
> pour constituer aujourd'hui le patrimoine artistique de demain et
> pour susciter un questionnement sur le sens du monde et de la
> création actuelle. C'est un instrument privilégié de conservation
> et d'analyse, un instrument de sauvegarde, d'étude et de présen-
> tation des œuvres d'autrefois, un soutien concret de connaissance
> du passé, un moyen direct d'élucidation des origines. Le Musée
> cherche à sauver le passé culturel dans son exercice vivant. Il tente
> de préserver l'héritage artistique pour stimuler le présent. Il informe
> sur la continuité, revient sur les genèses, évoque à nouveau l'arrière-
> plan d'une longue durée[3].

Conscient et fier de la richesse de la collection actuelle du Musée,
Marcel Brisebois avait décidé depuis longtemps d'investir temps, énergie
et budget dans le développement de celle-ci. Dans son état actuel, la
collection du MACM présente des lacunes évidentes, notamment en
ce qui concerne l'art québécois et canadien et l'art international, amé-
ricain surtout (voir l'annexe 1). L'idée du directeur consiste, bien sûr, à
venir combler ces vides, de manière à présenter un ensemble cohérent,
représentatif de ce qui s'est fait et se fait aujourd'hui en art contempo-
rain. Certaines mesures ont été prises en ce sens au cours de l'année
1997, avec la réorganisation du secteur de la collection du Musée, qui
a conduit à la création d'un poste de responsable de développement de
la collection. Le secteur de la conservation proprement dit a aussi été
partagé entre deux conservateurs : l'un couvrant la période de 1939 à
1980, l'autre, celle de 1980 à aujourd'hui.

La mise en valeur de la collection du Musée d'art contemporain
sera possible de deux manières : par la mise sur pied d'expositions tem-
poraires (deux salles du Musée sont d'ailleurs présentement consacrées
à la présentation des acquisitions récentes), de même que par le biais de
prêt d'œuvres à d'autres institutions muséales québécoises, canadiennes
et étrangères, permettant ainsi d'assurer une importante visibilité du
MACM, de stimuler et de favoriser les échanges et les projets de colla-
boration. C'est ainsi que tout dernièrement le Musée des beaux-arts de
Montréal a reçu une trentaine d'œuvres appartenant au Musée d'art

2. *Ibid.*
3. *Ibid.*

contemporain (on compte dans ce lot des œuvres de Joseph Légaré, Lawren S. Harris, Henri Matisse et Van Dongen). C'est la deuxième fois que le MACM prête ainsi des œuvres à long terme à une autre institution québécoise, le Musée du Québec disposant également d'une œuvre importante de la collection du MACM, soit un des éléments des *Bourgeois de Calais* de Rodin. C'est dans cet esprit de partage et de collaboration que Marcel Brisebois déclarait au journaliste Bernard Lamarche :

> J'ai donné comme mandat à la conservation en chef d'examiner si d'autres institutions muséales du Québec, notamment des institutions situées en région, pourraient accueillir des œuvres de la collection. Le principe est de permettre au citoyen de jouir de ces œuvres. Ce n'est pas le rôle d'un musée d'être un cimetière d'œuvres d'art. [...] On veut accentuer nos relations avec les musées régionaux, peut-être moins favorisés par les temps qui courent, et partager avec eux les ressources que nous avons[4].

Comme les budgets d'acquisition sont limités (à environ 500 000 $CA), le Musée compte sur la générosité des collectionneurs qui acceptent de se départir de leurs œuvres. Il a ainsi tout avantage à démontrer le sérieux de sa démarche et à tisser des liens étroits avec des collectionneurs. Différentes stratégies ont été élaborées à ce sujet par Marcel Brisebois dans le dernier plan triennal du Musée de 1998-2001 : « Il importe ici que le Musée adopte une position moins attentiste, plus stimulante, tout en étant respectueuse à l'égard des donateurs potentiels. En même temps, il faut que le Musée offre à ses mécènes des avantages qui les incitent à contribuer au développement de ses collections. » La question n'est donc pas seulement d'offrir des avantages fiscaux en échange de dons (un tel programme existe depuis plusieurs années et a fait ses preuves), mais de développer et d'enrichir des liens de confiance entre le Musée et les collectionneurs. Il s'agit d'un travail de longue haleine, reconnaît Marcel Brisebois, et qui demandera la participation active et soutenue des membres du conseil d'administration du Musée. Afin de mettre de l'avant une telle stratégie, une politique des dons a déjà été mise en place (avec comité d'évaluation et d'approbation des œuvres). Le Musée visera également des « dons-cibles », susceptibles de venir combler à plus ou moins long terme les lacunes de sa collection.

4. B. Lamarche, « Le Musée d'art contemporain confie des œuvres au MBAM », *Le Devoir*, 7 août 2001.

Mondialisation : effets et conséquences

De tout temps, il faut dire que les musées ont été préoccupés par la question de la mondialisation. L'intérêt qu'ils portent à collectionner des objets venus des quatre coins de la planète témoigne de façon évidente de l'intérêt de ce qui se fait ailleurs. Pas étonnant que l'on retrouve quelques-unes des plus importantes collections d'art impressionniste aux États-Unis, par exemple. Comme toutes autres marchandises, les œuvres voyagent, traversent les frontières, vont là où elles trouvent acquéreur.

L'instauration de lois sur les patrimoines nationaux, limitant l'exportation de certains biens culturels à l'étranger, a définitivement modifié les pratiques muséales et a permis de développer de nouvelles politiques d'échanges (emprunts, collaborations internationales) entre les musées. La conséquence immédiate de ce nouvel environnement juridique consiste en l'organisation de mégaexpositions, de *blockbusters*, qui circulent en plusieurs points du globe, parfois sur une très longue période de temps. Montréal n'y échappe pas et il n'est donc plus rare de voir ici une exposition itinérante venue de Paris, Boston ou ailleurs, qui repartira vers un autre musée canadien ou américain, etc. La diffusion de telles expositions nécessite la mise sur pied d'équipes de chercheurs internationaux (conservateurs réputés, professeurs d'histoire de l'art, chercheurs, etc.) et implique des moyens financiers très importants. Il arrive de plus en plus qu'une prestigieuse société d'automobile ou une institution financière internationale investisse dans de tels projets. Dans les musées, comme ailleurs, la loi des commandites est fort simple : on ne donne qu'à hauteur de ce qu'on peut recevoir en échange.

Le phénomène de la mondialisation vient redéfinir les orientations et les stratégies de grands musées nationaux canadiens. Ainsi qu'on l'a vu, le Musée des beaux-arts de Montréal a su se tailler une place de choix sur le marché des grandes expositions et tisser des liens d'échanges avec quelques-uns des plus grands musées européens ou américains. Marcel Brisebois, quant à lui, se sentait gêné par l'image facile, et parfois superficielle, trop souvent projetée par de tels événements.

Force est d'admettre toutefois que la question de la visibilité du Musée d'art contemporain de Montréal sur la scène internationale constitue un défi de taille. Comment assurer une visibilité internationale du MACM, alors même que le Musée est obligé de faire face aux restrictions budgétaires sévères, imposées par le gouvernement

(réduction de subventions, diminution des budgets de fonctionne-
ment, etc.) et que les commandites venues du secteur privé sont peu
nombreuses et relativement modestes? Pas besoin d'insister non plus
sur les répercussions directes qu'une telle situation implique sur la ges-
tion interne du MACM : le budget global de recherche est de plus en
plus limité, les exigences des accords internationaux demandent des
expertises sophistiquées et autrement plus coûteuses qu'on l'imagine,
et les restrictions dans les frais de transport des œuvres constituent
autant de facteurs dont il faut tenir compte et qui mobilisent une part
importante des budgets (voir les états financiers du Musée, 1985-2002,
annexe 2). La logique tient de la quadrature du cercle : plus on vise le
marché international, moins le MACM semble disposer des moyens
(financiers) nécessaires pour atteindre les objectifs fixés.

Faute de moyens donc, Marcel Brisebois a appris à jouer la carte
des acquisitions d'œuvres de prestige (Bourgeois, Hill, Hamilton, etc.).
Avec succès, il a également mis de l'avant l'organisation, à l'interne,
d'expositions susceptibles d'intéresser d'autres musées canadiens et
internationaux. Une des expositions présentées au Musée d'art contem-
porain démontre l'intérêt d'investir dans de tels types de projets. Les
répercussions médiatiques et muséologiques de l'exposition de Shirin
Neshat, une artiste d'origine iranienne vivant à New York, ont permis
d'espérer que le Musée sera à même de mieux se positionner vis-à-vis
d'autres institutions d'art contemporain, dont plusieurs disposent de
moyens financiers nettement plus importants.

Être visible sur le plan international, c'est aussi redéfinir la posi-
tion du Musée d'art contemporain sur la carte des musées québécois et
mobiliser le plus possible un conseil d'administration qui procurera les
moyens, financiers surtout, d'élaborer et de mener à terme des projets
d'envergure.

> Il importe que nos dirigeants ne conçoivent pas la culture
> comme une « réserve » propice au divertissement, mais
> comme une composante de la créativité économique, poli-
> tique, sociale et, osons le dire, éducative. [...] Le conseil
> d'administration doit être formé de personnes dynamiques,
> efficaces, capables de comprendre et d'assumer les enjeux
> de l'institution, capables aussi d'insérer l'institution dans le
> tissu social et donc de créer les liens qui la rattachent au
> milieu des affaires, au monde de l'information et au réseau
> des services publics. Par là, l'institution acquerra elle-même
> une personnalité politique incontournable.

DANS LE CADRE D'UNE RÉSIDENCE
DE CRÉATION AU MUSÉE D'ART CONTEMPORAIN
DE MONTRÉAL ET DE ISEA95 MONTRÉAL

ELSENEUR
PREMIER JET

PHOTO : RICHARD-MAX TREMBLAY

ADAPTATION, MISE EN SCÈNE ET INTERPRÉTATION
ROBERT LEPAGE

19, 20, 21, 23 et 24 septembre 1995
à 20 heures
durée approximative : 2 heures
[entracte de 20 minutes]

 MUSÉE D'ART CONTEMPORAIN DE MONTRÉAL

Robert Lepage ▶
a été artiste
en résidence
au Musée d'art
contemporain
en 1995.
Spectacle solo,
Elseneur
est inspiré
de *Hamlet* de
Shakespeare.

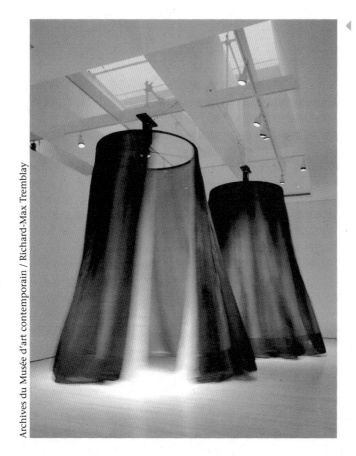

Archives du Musée d'art contemporain / Richard-Max Tremblay

◁ Musée d'art
contemporain
de Montréal,
photographie
de l'installation
Bearings (1996)
de Ann Hamilton,
voilages en
organza de soie,
rails métalliques,
moteurs, tiges et
anneaux d'acier.

Provenance :
collection du Musée
d'art contemporain
de Montréal,
A 99 4 1 2.

Où en est l'art contemporain ?

Après un parcours comme celui que nous venons de faire, n'y aurait-il pas une contradiction à vouloir parler de *musée* et d'*art contemporain* ? Ni le *Livre blanc* du ministre Laporte (1964), ni la *Loi sur les musées nationaux* (1983), ni le Rapport Geoffrion (1997) n'ont défini ce qu'est au juste l'art contemporain. La question demeure pourtant essentielle, insiste Marcel Brisebois, si l'on veut réellement nommer la réalité du Musée et comprendre son mandat premier.

> Un musée historique, chose évidente, peut dans une certaine mesure se contenter de dons, s'il a connu beaucoup de collectionneurs importants. Mais le Musée d'art contemporain doit lui-même intervenir sur le marché, parce que le Musée n'est pas, comme on dit en anglais, *a repository*, un musée classique, traditionnel, beaux-arts, un cimetière, un tombeau.

Le Musée d'art contemporain doit être à la hauteur, un acheteur qui, par ses choix, par ses achats, peut indiquer des tendances, les accentuer.

D'où l'importance d'investir dans les œuvres accessibles sur le marché et à des prix relativement raisonnables, de jeunes artistes appelés à être reconnus internationalement, telle Shirin Neshat, dont le Musée vient d'acquérir une œuvre vidéographique d'une grande sensibilité et significative des préoccupations de l'artiste, qui s'interroge sur la place des femmes dans l'Islam actuel.

La question de l'art contemporain n'est pas une question facile. Pour y répondre, Marcel Brisebois fait d'abord appel à l'histoire de l'art canadien-français. Il rappelle que la fondation de la *Contemporary Art Society* à Montréal par John Lyman remonte à l'année 1939, et qu'elle avait principalement pour objectif de regrouper les peintres de tendance «moderniste» de l'est du Canada. Dès 1943, la CAS permettra aux jeunes artistes encore étudiants d'exposer leurs travaux et de participer plus activement à la diffusion de l'art canadien-français. Quant à la notion ou à la définition même du terme contemporain, elle n'a jamais cessé, rappelle Marcel Brisebois, de faire l'objet de controverses et de mésententes au sein même de la communauté muséale, des théoriciens et des historiens de l'art.

> Le mot contemporain est extrêmement ambigu. Quand on dit l'art contemporain, ce n'est pas l'art qui est fait par des contemporains. À ce titre-là, Malraux a tout à fait raison, il n'y a d'art que contemporain. Tout art est vraiment contemporain, mais quand on parle d'art contemporain, on parle en fait d'une certaine esthétique, d'une esthétique qui est sans aucun doute en rupture avec une esthétique qui a prévalu pendant une certaine période. Cette rupture est apparue fondamentalement au début du siècle avec des artistes tels que Marcel Duchamp, dont le travail revient à dire que l'œuvre d'art est ce que l'artiste en fait, ou bien encore un artiste comme Malevitch qui peint le *Carré blanc sur fond blanc*. Le *Carré blanc sur fond blanc* n'est pas une référence au Christ Sauveur ou à la Mère du Sauveur, mais c'est une œuvre auto-référentielle, c'est une référence formelle à l'acte de peindre. Voilà donc deux courants de rupture qui vont agir à l'intérieur de l'art du siècle, qui va prendre différentes colorations. Ce sera, par exemple, la coloration surréaliste des années 1930, ça sera une coloration plus formaliste dans le courant de la pensée de Greenberg.

Selon Marcel Brisebois, le rôle des conservateurs d'un musée d'art contemporain est donc de repérer ces instances de rupture, de flairer ce qui apportera autre chose, ce qui remettra en cause une certaine vision du monde et bousculera par là même les idées reçues. La tâche n'est pas facile. Il faut savoir faire preuve de perspicacité, démontrer une parfaite connaissance des milieux actuels des arts (québécois, canadiens et internationaux), assumer des choix souvent difficiles.

> Qu'est-ce qui va surgir ? On ne le sait pas, ce n'est pas à nous de définir les choses. C'est difficile de vous dire ce qui va se passer demain matin, mais nous sommes un peu comme les vigiles, comme des veilleurs, et on essaie de voir, on essaie d'avoir assez de lucidité, de discernement et avoir assez de vision sur l'ensemble.

De la lucidité, du discernement, de la vision, Marcel Brisebois ne cache pas qu'il arrive au Musée d'en avoir… À preuve, il rappelle l'exposition de l'artiste controversée Louise Bourgeois et plus récemment encore celles de Garry Hill, Bill Viola et d'Ann Hamilton, considérés aujourd'hui, on le sait, parmi les artistes les plus importants de l'art contemporain sur la scène internationale. Shirin Neshat fait également partie des jeunes artistes montantes. En organisant des expositions d'envergure sur ces artistes, le Musée d'art contemporain a clairement su indiquer ses choix esthétiques et démontrer qu'il pouvait prendre place aux côtés d'autres institutions muséales internationales.

Plus encore, les œuvres de Louise Bourgeois, de Gary Hill, d'Ann Hamilton et de Shirin Neshat figurent désormais dans la collection du Musée d'art contemporain de Montréal. Acquises au coût de plusieurs centaines de milliers de dollars, elles constituent, de l'avis de Marcel Brisebois, un gage de l'importance de la collection du MACM, qui arrive ainsi à se faire remarquer sur la scène internationale par des prêts à d'autres institutions muséales, américaines ou européennes. L'investissement n'est donc pas que de l'ordre du symbolique. Les œuvres *The Red Room* (Child, 1994) de Louise Bourgeois et *Bearings* (1996) d'Ann Hamilton ont circulé ou circulent actuellement dans quelques-uns des plus prestigieux musées du monde.

Marcel Brisebois se donnait toute la latitude nécessaire en ce qui concerne les acquisitions d'œuvres importantes. Importantes parce qu'elles sont toujours d'artistes de réputation internationale et parce qu'elles engagent des montants substantiels d'un budget d'acquisition somme toute peu élevé. Pour Marcel Brisebois, c'est l'occasion d'exercer des choix, de proposer une conception de l'art contemporain, de bâtir une collection à son image et à son entendement.

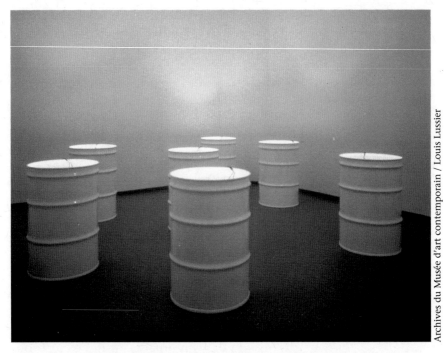

Musée d'art contemporain de Montréal, photographie de l'installation *The Sleepers* de Bill Viola, 7 barils de métal, 7 moniteurs vidéo noir et blanc, 7 vidéogrammes, 385 gallons d'eau, 524 x 584 cm (dimensions variables selon le lieu d'exposition).

Provenance : collection du Musée d'art contemporain de Montréal, A 92 1333 I 21.

Ce qui est au cœur d'un musée, c'est sa collection. Et je ne cesse de déplorer le fait qu'il n'y a pas vraiment, ici, une politique muséale qui tienne compte de cette dimension fondamentale. Toutes les politiques muséales que l'on peut lire sont des politiques de diffusion, des politiques presque de relations publiques. Trouvez-moi l'équivalent d'une politique nationale d'acquisition, d'une politique régionale d'acquisition, comme il en existe en France, par exemple. [...]

Ce qui est intéressant, c'est de constituer une collection forte, une collection significative et quand on regarde l'ensemble de ces acquisitions, on peut dire que le Musée a tel et tel profil, et ce profil-là est un profil assez unique. Unique d'abord évidemment parce que la collection est fondamentalement basée sur des acquisitions d'œuvres d'artistes d'ici et à mon avis, parmi les meilleurs, dont on a réussi à former des corpus cohérents. Parce que ce n'est pas tout d'avoir une

œuvre, il faut avoir un ensemble d'œuvres qui arrive aussi à définir le travail de l'artiste. Donc, je pense que nous avons réussi à former des corpus majeurs des principaux artistes d'ici. Et puis, par les achats d'œuvres internationales, nous avons aussi réussi à situer ces artistes dans un contexte plus large. Par exemple, il est clair que nous avons accordé assez d'importance aux œuvres ayant recours aux nouvelles technologies, par exemple le Garry Hill est une œuvre qui fait appel à des moyens non traditionnels de création d'œuvres d'art.

Par ailleurs, il est important de souligner que le Musée voit à encourager du mieux qu'il le peut et en fonction des budgets disponibles le marché québécois et canadien de l'art contemporain en apportant un soutien aussi bien aux créateurs qu'aux organismes de diffusion, galeries et centres d'artistes.

À l'idée de constituer une collection unique, à l'image de ce qui se fait ici et internationalement, se greffe aussi, rappelle Marcel Brisebois, celle de la mondialisation, qui touche non seulement les grandes multinationales, mais aussi directement le secteur culturel des musées. Le MACM n'y échappe pas.

Retraite de Marcel Brisebois

Au cours de son histoire, le Musée d'art contemporain a été la cible de nombreuses critiques, on l'a vu, tant de la part des fonctionnaires de Québec que de nombreux artistes, insatisfaits de la gestion de « *leur* » Musée. Il s'en trouve même certains qui dénoncent encore ouvertement aujourd'hui les politiques d'achat du Musée, allant jusqu'à souhaiter le retour du MACM à la Cité du Havre.

Comme directeur général du Musée d'art contemporain, Marcel Brisebois s'est d'abord obligé à répondre à deux défis :

> D'abord, c'est de bien dormir. C'est très important parce que sinon, on ne reste pas 15 ans ou bien on est totalement masochiste. Pour ma part, j'ai décidé que je dormirais bien et j'essaie d'organiser ma vie en conséquence. L'autre défi pour moi, c'est le défi intellectuel, toujours essayer de savoir ce qui se passe, de sentir le vent venir.

La fonction appelle également selon lui un certain type d'individu, autant dire un certain type de « personnalité ».

> Un directeur de musée doit s'occuper aussi bien d'équipe-
> ment et de finances que des relations personnelles, des rela-
> tions avec le public, avec les mécènes ou les politiciens. S'il
> ne s'intéresse qu'à l'histoire de l'art, il va être malheureux
> parce qu'il aura très peu de temps pour en faire. [...] En
> conséquence, il doit posséder une excellente culture. Cette
> dernière va au-delà de la spécialisation. Une spécialisation
> nous enferme et ne nous rend pas apte à comprendre la
> complexité d'un problème. [...] Ce directeur est un homme
> encyclopédique, un homme universel. [...] À mon avis, ceux
> qui ont été de grands gestionnaires d'entreprises culturelles
> possédaient une envergure qui dépassait la stricte maîtrise
> d'un domaine particulier.

Lorsqu'il parlait de relève, Marcel Brisebois évoquait les qualités du candidat ou d'une candidate qui devra être pleinement disponible, cultivé, capable de gérer autant les affaires quotidiennes que les affaires publiques et les mondanités de toutes sortes qu'exige, dit-il, la fonction de directeur de musée. Or, malgré la liste impressionnante des personnes qui souhaitaient lui succéder, Marcel Brisebois constatait avec inquiétude que peu étaient appelées à répondre à de telles exigences et étaient prêtes à accepter les sacrifices nécessaires à un tel type de fonction. Affirmant cela, il ne s'agissait pas pour lui de dénigrer ou de dévaloriser le potentiel de tel ou tel candidat ou candidate, au contraire. Le problème est entier, parce qu'il reflète, à son avis, le niveau de culture d'une génération surspécialisée dans des domaines précis, mais ne possédant à peu près aucune vue d'ensemble de la société. Le paradoxe peut surprendre, voire choquer, à un moment où le niveau d'éducation des Québécois n'a jamais été aussi élevé et où les universités offrent des programmes de deuxième et troisième cycles en histoire de l'art ou dans le domaine des arts visuels.

À la question : « Et vous, Marcel Brisebois, que ferez-vous au moment de votre retraite ? » L'œil vif et le sourire en coin, il répondait : « Moi, personnellement, je ne m'arrêterai pas... qu'est-ce que je ferai, je ne sais pas... » Nul doute que Marcel Brisebois a toujours beaucoup à faire.

Annexes

Annexe 1
Évolution de la collection depuis 10 ans
Paulette Gagnon, conservatrice en chef
du Musée d'art contemporain de Montréal

Annexe 2
États financiers

Annexe 3
Choix de textes de Marcel Brisebois (1986-1998)

ANNEXE 1

Évolution de la collection depuis 10 ans

par Paulette Gagnon, conservatrice en chef du Musée d'art contemporain de Montréal

La collection du Musée d'art contemporain est sa principale richesse et compte actuellement plus de 6 000 œuvres réalisées par près de 1 250 artistes dont 80 pour cent sont vivants. Cette collection a débuté en 1964 lors de la fondation du Musée. La collection au fil des ans est devenue une collection ouverte sur le monde. Elle constitue le cœur de l'existence du Musée et le véritable fondement de ses activités. Elle est ni plus ni moins sa principale raison d'être. Au cours des dix dernières années, la constitution de la collection est demeurée une activité prioritaire du Musée et depuis la relocalisation du Musée au centre-ville, elle a pris un essor considérable. En 1992, le Musée s'est doté d'un laboratoire de restauration. Sa création a permis un examen complet des œuvres de la collection, leur entretien et la restauration de nombreuses œuvres. La consolidation d'un budget alloué aux acquisitions et le nombre sans cesse croissant des donations ont permis non seulement un enrichissement mais également l'occasion d'une mise en valeur de ce développement.

Le Musée a été en mesure de compter sur la générosité grandissante de collectionneurs, d'entreprises et d'artistes qui ont enrichi à coup sûr la collection d'œuvres remarquables. Les dons ont été et sont encore étroitement associés à l'histoire du Musée. Ils viennent combler certains manques que les démarches d'acquisition n'ont pu satisfaire. Quelques événements majeurs ont marqué cette décennie. 1992 retient l'attention par l'acquisition de la collection Lavallin constituée d'œuvres d'artistes québécois et canadiens et considérée comme une partie du patrimoine national. L'acquisition de différents fonds substantiels d'œuvres offertes par André Bachand, Richard Lacroix, Francisco Lazaro-Lopez et Robert-Jean Chénier, pour ne nommer que ceux-là, participe à la constitution de corpus qui définissent la personnalité du Musée. Les dons d'entreprises telles Trans Canada Pipelines Limited et la Banque Toronto-Dominion, American Friends of Canada... servent aussi à l'enrichissement de la collection. À l'instar des collectionneurs, des artistes ont donné et donnent encore créant un lien de solidarité avec l'institution. Des œuvres d'Ilya et Emilia Kabakov, Gary Hill, Alain Sonfist, Raymonde April, Angela Grauerholz.

Soucieux d'enrichir le volet international, le Musée a acquis au cours des dix dernières années des œuvres majeures d'artistes tels : Bill Viola, Dennis Adams, Christian Boltanski, Louise Bourgeois, Giuseppe Penone, Gary Hill, Ann Hamilton, Shirin Neshat et Sam Taylor-Wood. Le Musée représente également de manière substantielle l'apport de figures majeures de l'art canadien – mentionnons les Alfred Pellan, Guido Molinari, Jack Bush,

Paterson Ewen, Michael Snow, Yves Gaucher, Betty Goodwin, Roland Poulin, Henry Saxe, Geneviève Cadieux, Jana Sterbak, Jeff Wall, Rodney Graham, Roland Brener, Melvin Charney, Rober Racine... Le Musée est attentif à la jeune création. En permettant d'inscrire les œuvres de jeunes artistes au sein de la collection, le Musée a soutenu l'émergence de nouvelles avenues auda-cieuses en acquérant les travaux de Marc Séguin, Stéphane Larue, Nadine Norman, Michel Boulanger, Karilee Fuglem, Mario Duchesneau, Sylvain Bouthillette, Carl Bouchard, Kamilia Wozniakowska et Eugénie Shinkle pour ne nommer que ceux-là. Le Musée a su être également attentif au travail d'artistes de mi-carrière ou ayant un parcours exemplaire en constituant des corpus d'œuvres qui font le point sur une ou plusieurs périodes de leur travail. Ces corpus ciblent certains artistes actuels dont les œuvres s'avèrent incontournables. Dans cette optique, mentionnons : Roland Poulin, Charles Gagnon, Geneviève Cadieux, Angela Grauerholz, Irène F. Whittome, David Rabinowich, Lyne Lapointe, Jana Sterbak, Betty Goodwin, Raymonde April. Si on regarde rétrospectivement, on s'aperçoit que les œuvres d'artistes américains et européennes côtoient en permanence celles de créateurs d'ici. Ce champ de production est vaste. Il a fallu choisir. Cet exercice a eu un impact important car il a déterminé la qualité même de cette collection. À ce chapitre, le Musée en se portant acquéreur d'œuvres majeures a ainsi permis le prêt régulier à de grandes institutions américaines et européennes d'œuvres éloquentes pour leurs propres expositions.

Rendant compte des principales tendances de l'art contemporain, la collection devient l'argument principal d'un important continuum d'activités. Depuis 10 ans, quatre salles sont consacrées à la présentation de la collec-tion permanente permettant de mieux connaître la richesse de sa collection. Le Musée a misé au cours de cette décennie sur les œuvres de sa collection comme ressource première d'apprentissage. À ce titre, il a maintenu des exigences de qualité et de rigueur intellectuelle en matière d'acquisition et de diffusion. Vingt-trois expositions de la collection se sont donc suc-cédé accompagnées de catalogues, d'articles dans le journal du Musée ou de sites éducatifs sur Internet, mettant en valeur une grande partie de la collection au sein de contextes diversifiés. Le Musée a proposé ainsi un mode d'accrochage flexible qui propose en simultané des regroupements d'œuvres-phares, véritables balises historiques des grands courants de l'art contemporain québécois, canadien et international, ainsi que des œuvres plus actuelles, pour la plupart reflétant les acquisitions récentes. Cette articulation en segments différenciés des divers champs de la collection permet donc l'étude de grands mouvements historiques, à travers certaines de leurs figures incontournables, tout comme la mise en lumière d'œuvres et de démarches spécifiques, dans des corpus consacrés à un seul artiste et enfin des expositions thématiques de sa collection. À ces activités s'ajoutent

celles d'expositions didactiques inaugurées en 1994 qui utilisent également les œuvres de la collection comme outil de connaissance des arts plastiques et d'initiation pour les jeunes, aux problématiques propres à l'art actuel.

Dès 1990, la collection est devenue accessible sur le réseau canadien d'information du patrimoine canadien. Depuis, le Musée s'est intéressé à la technologie de l'image et a rendu accessible l'information sur les œuvres de la collection en créant le site Artimage, développé en collaboration avec le Musée des beaux-arts de Montréal et le Musée du Québec. Ce site a permis de faire connaître au grand public 1 500 œuvres de la collection. Récemment, plusieurs projets ont vu le jour : d'une part, l'interface Intermuse qui donne accès au personnel du Musée et à ses visiteurs, à la base complète des œuvres de la collection incluant les images, et d'autre part, l'implantation du logiciel Multi Mimsy permettant l'accès direct à toutes les informations concernant la collection.

Audacieux et dynamique par ses choix, le Musée a su faire preuve d'une notoriété dans le milieu et participer à la mémoire de l'art contemporain et les risques qui en découlent. En mettant l'accent sur des œuvres majeures et créant des corpus de certaines tendances significatives, le Musée a choisi d'élargir son champ d'action bien au-delà des frontières montréalaises et de favoriser ainsi son rayonnement national et international.

Paulette Gagnon

9 janvier 2002

ANNEXE 2
États financiers

	1994-95	1995-96	1996-97	1997-98	1998-99	1999-2000
PRODUITS						
Subventions du gouvernement du Québec						
Fonctionnement	8 846 493	9 780 844	9 326 490	8 664 367	8 522 151	8 581 460
Projets spécifiques			486 273			83 713
Subventions fédérales pour projets spécifiques	392 199	418 769	199 827	332 058	505 980	362 262
Dons d'œuvres d'art	997 113	519 282	1 259 108	849 552	1 337 199	953 048
Dons d'archives			65 725	227 800	99 475	
Autres dons	601 124	564 550	579 146	221 825	258 661	164 670
Revenus de placements	19 168	82 833	91 888	96 262	140 597	116 395
Ventes	371 772	348 952	322 671	437 279	404 191	427 753
Locations d'espaces	208 432	279 590	165 500	181 741	180 122	196 765
Locations d'expositions	35 037	72 153	45 417	23 213	50 217	39 747
Redevances – Services alimentaires	41 281	53 418	55 825	53 933	57 668	60 936
Billetterie	266 016	207 357	240 072	158 645	209 975	153 032
Contributions du fonds de la campagne de financement						
Autres revenus	168 440	265 725	68 463	171 417	129 152	246 569
Gain sur aliénation d'une immobilisation		1 500 000				
	11 947 075	14 093 473	12 906 405	11 418 092	11 895 388	11 386 350
CHARGES						
Traitements et autres rémunérations	3 940 337	4 008 576	3 946 933	3 924 781	3 992 914	4 208 331
Services professionnels, administratifs et autres	2 187 172	1 962 649	1 513 631	1 446 590	1 538 089	1 619 977
Services de transport et communications	639 758	629 524	511 037	524 364	609 736	491 596

	1994-95	1995-96	1996-97	1997-98	1998-99	1999-2000
Fournitures et approvisionnements	681 137	655 326	542 132	747 935	733 778	838 946
Locations	672 654	707 032	906 935	769 891	741 430	734 943
Entretien et réparations	187 871	257 348	257 027	228 166	220 801	230 268
Matériel et équipement	63 388	105 485	58 220			
Intérêts et frais d'emprunt	746 022	1 064 679	1 033 290	937 137	850 387	808 445
Versement de l'indemnité pour sinistre			350 000			
Total des charges non ventilées (1993-1994)						
Acquisitions d'œuvres d'art et d'archives						
Dons d'œuvres d'art	997 113	519 282	1 259 108	849 552	1 337 199	953 048
Achats d'œuvres d'art	309 001	933 674	485 738	504 005	401 803	229 002
Dons d'archives			65 725	227 800	99 475	
Amortissement – œuvres d'art	549 290	549 290	549 290	535 440	552 060	552 060
Amortissement – immobilisations			764 513	585 969	637 098	669 132
Contribution au financement de la construction du nouvel édifice du Musée	148 841	128 058				
Frais nets de la campagne de financement	67 466	64 588	34 949	15 948	10 176	2 656
Perte sur aliénation d'immobilisations	15 634	578 235				
	11 205 684	12 163 746	12 278 528	11 297 578	11 724 946	11 338 404

EXCÉDENT (insuffisance des)

	1994-95	1995-96	1996-97	1997-98	1998-99	1999-2000
Produits sur les charges	741 391	1 929 727	627 877	120 514	170 442	47 946
Soldes de fonds au début	−2 017 763	−1 276 372	653 355	1 281 232	1 401 746	1 572 188
Soldes de fonds à la fin	−1 276 372	653 355	1 281 232	1 401 746	1 572 188	1 620 134

Annexe 3

Choix de textes de Marcel Brisebois — 1986-1998

Cette liste non exhaustive des conférences, mémoires, articles de revues ou journaux présentés par M. Marcel Brisebois nous a été généreusement fournie par Mme Francine Lavallée.

« Les Dieux dorment-ils dans nos musées ? », Forum Art et Paix, Baie-Saint-Paul, août 1986.

« Le Musée d'art contemporain de Montréal and its collection », Banque Royale, Canadian Cultural Program L.A.E. Inc., Montréal, 24 novembre 1986.

« Mémoire », colloque *Trois rapports en question* de l'École nationale d'administration publique, Montréal, 23 et 24 mars 1987.

« Le Musée d'art contemporain de Montréal : patrimoine collectif », Institut de recherches en dons et en affaires publiques du Canada, Montréal, 25 mars 1987.

« Le rôle du spectateur », Cercle universitaire, Société d'études et de conférences, Ottawa, 16 novembre 1988.

« La liberté de création entre la résurgence des théocraties et l'insatiable quête du sens », Congrès mondial du Pen Club, Montréal, 29 septembre 1989 (bien qu'elle ait été écrite, M. Brisebois n'a jamais prononcé cette conférence). Des extraits de ce texte sont parus dans le *Devoir* du samedi 14 octobre 1989, sous le titre « La liberté de la création et la quête du sens » (p. A-9).

« La crise culturelle de notre temps », colloque sur la pensée de Jacques Grand'Maison, Montréal, 6 octobre 1989.

« Démocratie et culture : liberté et responsabilité de l'artiste dans le monde contemporain », Université Queens, Kingston, 17 février 1990.

« Le Musée d'art contemporain de Montréal et les groupes multiâges », colloque UQAM à propos des approches didactiques, Montréal, 31 octobre 1990.

« Chantier et Musée », conférence sur la culture et les technologies, Montréal, 29 mai 1991.

« Allocution », déjeuner du Corps consulaire de Montréal, Montréal, 20 juin 1991.

« Allocution », consultations sur les relations culturelles internationales tenues par les Affaires extérieures et commerce extérieur Canada, Ottawa, 3 décembre 1991.

« Allocution », inauguration officielle du Musée d'art contemporain de Montréal, Montréal, 28 mai 1992.

« L'école et le musée entre la conservation et l'innovation : réflexions sur la crise de l'éducation », XXe Congrès annuel de la Société canadienne pour l'étude de l'éducation, Île-du-Prince-Édouard, juin 1992.

« Allocution », Musée du Louvre, Journées-débats de Musées-Musées intitulée Les nouveaux musées du Québec, Paris, 18 novembre 1992.

« Construire un musée d'art contemporain : problèmes et solutions », Conseil national de la culture (CONAC), Venezuela, février 1993.

« Qu'en est-il de la photographie des vingt dernières années dans le contexte de l'art contemporain? », Musée d'arts visuels Alejandro Otero, Venezuela, février 1993.

« Les musées, un instrument de savoir, mais quel savoir? », Musée d'art contemporain de Caracas Sofia Imber, siège social de INCE à Acarigua, Musée des beaux-arts de Maracaïbo, Venezuela, février 1993.

« Les musées, un instrument de savoir, mais quel savoir? », Bibliothèque nationale du Québec, Montréal, 19 avril 1993.

« The New Art, Where is it going? », Golden Age Association, Center Nathan and Maxwell Cummings, Montréal, 20 avril 1994.

« La mondialisation des marchés », Congrès national de l'Institut de la gestion financière du Canada, Hôtel Radisson des Gouverneurs, Montréal, 31 mai 1994.

« L'éducation à l'art est-elle l'apanage des historiens de l'art? », XXIIIe Congrès annuel des Sociétés savantes au Musée d'art contemporain, Montréal, 4 juin 1995.

« Sans titre », Ritz Carlton, Table ronde dans le cadre de Montreal Fall Conference, Montréal, 27 au 30 septembre 1995.

« Évaluation de la place des arts dans notre société », Salle du Gésu, Colloque annuel du Conseil québécois de la musique intitulé La musique au Québec, quel avenir?, Montréal, 13 octobre 1995.

« The Digital Body en réponse à la question: *Which the ferments, the tendencies, the characters of young international contemporary art?* » (en collaboration avec Manon Blanchette), Quadri e Sculture, Italie, octobre 1996.

« La recherche et l'avenir de nos musées », Centre canadien d'architecture (dans le cadre de la réunion de CAMDO), Montréal, 5 novembre 1996.

« Allocution pour l'ouverture du colloque Art et philosophie, Définitions de la culture visuelle III », tenu au Musée d'art contemporain de Montréal, 16 au 18 octobre 1997.

« What is art: The role of the critic », Golden Age Association, Center Nathan and Maxwell Cummings, Montréal, 20 mai 1998.

« Guérir la vie: vers une réconciliation de l'être », Palais des congrès, dans le cadre du colloque intitulé International Conference on the Pelvic Floor, Montréal, 27 septembre 1998.

« Allocution », Colloque Culture et tourisme en ville: une affaire de créativité, Musée d'art contemporain de Montréal, Montréal, 12 novembre 1998.

Liste des illustrations

p. 66 Marcel Brisebois et Raymond Beaugrand-Champagne. Photo prise en 1986, lors du quinzième anniversaire de l'émission *Rencontres*, diffusée sur les ondes de Radio-Canada (*Le Devoir*, 13 septembre 1986).

p. 79 (haut) Le Musée d'art contemporain au Château Dufresne sur la rue Sherbrooke (1965).
(bas) En février 1968, le Musée s'installe dans les locaux de la Galerie d'art international, construite dans le cadre des événements de l'Exposition universelle de 1967.

p. 80 (haut) Vue d'ensemble de la maquette du Musée d'art contemporain présentée à la presse à la fin de l'été 1988.
(bas) Le Musée d'art contemporain en construction (vue aérienne à partir du Complexe Desjardins, rue Sainte-Catherine).

p. 81 Visite officielle de la ministre de la Culture et des Communications, Mme Liza Frulla, quelques mois seulement avant l'ouverture du Musée au centre-ville de Montréal (Archives du Musée d'art contemporain, 1992).

p. 100 Organigramme du Musée d'art contemporain (2001).

p. 101 (haut) Atelier éducatif.

(bas) Centre de documentation.

p. 112 Robert Lepage a été artiste en résidence au Musée d'art contemporain en 1995. Spectacle solo, *Elseneur* est inspiré de *Hamlet* de Shakespeare.

p. 113 Illustration de *Bearings*, œuvre de l'artiste Ann Hamilton.

RECYCLÉ
Papier fait à partir
de matériaux recyclés
FSC® C021757

Marquis imprimeur inc.

Québec, Canada
2011

Imprimé sur du papier Silva Enviro 100% postconsommation
traité sans chlore, accrédité Éco-Logo et fait à partir de biogaz.